引人入胜的策略：
影片建构教程

[美] 诺曼·荷林 著

胡东雁 译

复旦大学出版社

译者序

本人非常荣幸能与美国南加州电影艺术学院的诺曼·霍里恩教授合作，联袂为读者们奉上《引人入胜的策略：影片建构教程》的中文版。

本书由系统的理论作为支撑，同时充满了实战的技巧。作者从内心世界和外部环境两方面入手，将影片制作团队有可能遇到的障碍——罗列、剖析、化解。在本书各个章节中我们将对您工作中可能遇到的问题逐一提出行之有效的解决方案，目的是为了将您塑造成为一名更优秀、更高效、不断推陈出新的导演。

此书的顺利出版还应该感谢上海戏剧学院继续教育学院和复旦大学出版社的领导和各位同仁给予的大力支持！在此书编译的攻坚阶段，得到了胡之煦同学的鼎力支持，以此纪念我们共同付出的辛劳汗水！

前言

　　如果您只是为了掌握某品牌高清摄像机的使用方法，或者仅是对某些非线性编辑工作流程和软件使用感兴趣，那么就请您沿着书架继续寻找您的目标吧，因为这不是一本关于影视制作技术的书籍。然而如果您是想通过电影、电视、广告、动画和新媒体视频短片这些形式建构属于自己的影像故事，那么这本书对于您来说将是无价的。

　　多年来我始终在影视编剧创作的第一线工作，并致力于与此相关的教学工作，通过不断地摸索总结出一套实践与理论相结合的成功经验。我也曾有过表演、编剧、执导和帮助无数学生完成影片的经历，我意识到最为关键的就是如何讲好一个故事。在这本书中我将毫无保留地与您分享，手把手地帮助您完成荧幕处女秀的创作，讲好属于自己的故事。

　　作为一名在影视娱乐行业从业三十多年的影视编剧，我曾在欧美、亚洲和中东等地区参与动作片、喜剧片、恐怖片、歌舞片、动画片的制作工作，在不同国度、不同民族、不同宗教、不同文化传统的背景下研究如何用影视语言讲述引人入胜的故事；而作为南加大电影艺术学院的一名教师，我不得不认真地回顾每次创作的心路历程，摒弃单兵作战的工作模式，与同行们探讨影视编剧学科行之有效的教学模式。

　　每年都有全新的关于影视制作的教科书问世，许多读者根据这些资料的指引从零学起。但实际上根据我的经验

引人入胜的策略：影片建构教程

这些处于入门级的导演更需要的是一整套属于自己的行之有效的工作思路，我将其称为"引人入胜的策略"，确切地说我将通过这本书传授"讲好故事的方法"，在简洁清晰的思维路径之上，任务可以化繁为简，您在面对海量素材时，可以从容应对，势如破竹！

而在进入修改阶段，这个策略也能有效地帮助导演进行更为困难的决定：是否删除一段对白？是否要重新安排人物的行动？要删除整段场景还是加长这段场景？面对如此多的选择，一个入门级的导演依靠本书所提出的策略能更好地进行加工处理。

通过在南加大电影艺术学院相关课程的培训，我的许多本科生和研究生在美国本土或海外从事纪录片和类型电影的制作。此时，我似乎听到有些读者弱弱地说："他们可都是好莱坞的专业人士啊……。"但事实上，书中提出的"引人入胜的策略"之概念具有普遍性意义，掌握"讲故事"的核心技巧，使您的作品能够吸引人，使观众全身心地投入其中。书中传授的影视制作方法可以帮助您完成影视短片、微电影、商业广告、网络视频的创作，并使用新媒体和自媒体进行更广泛的传播。

在书的内容结构设计上，我将从影视艺术的一些基本概念开始，力图摒弃平铺直叙的方式将影视艺术较之文学、戏剧、音乐而言的独特魅力凸显出来，并引入许多经典影片的段落作为案例用以对影视语言基本概念进行说明，其中包括《战舰波将金号》《公民凯恩》《黑客帝国》《海底总动员》等影片。想必您曾多次观摩过这些经典影片，让我们再一次用新的视角回顾经典，从中汲取养分，看"引人入胜的策略"是如何被巧妙地运用于影片制作的各个环节中的。为了有效支撑我的观点，除了电影还有来自电视真人秀等栏目的案例，用以说明其应用的广泛性和普遍性，同时帮助导演与各个工种的合作伙伴之间建立起沟通的桥梁，让影视制作工作流程衔接得更顺畅、更紧密。

书中高频出现"影片"这个词，是泛指电影、电视、纪录片、动画、广告、新媒体短片等动态影像内容，每次出现就不再详细罗列了。我希望这本书能够帮助您创作出令人信服的、引人入胜的好故事。

目录

第一章　讲好故事的诀窍　| 001
　　制造变化　| 004
　　故事梗概和场景分析　| 006
　　引人入胜的策略　| 009

第二章　故事梗概的作用　| 013
　　影片《天外来客》| 014
　　影片《战舰波将金号》| 015
　　影片《公民凯恩》| 016
　　影片《蔑视》| 017
　　影片《浣熊》| 018
　　网络系列剧集《疼痛画风》| 019
　　影片《海底总动员》| 020
　　影片《教父》| 021
　　影片《我的梦》| 023
　　纪录片《走进陌生人的怀抱》| 023
　　电视剧《迷失》| 024
　　影片《黑客帝国》| 025
　　影片《季风》| 027
　　真人秀栏目《真实的世界：洛杉矶》| 028
　　网络系列剧集《Satacracy 88》| 029
　　索康尼运动鞋广告片　| 030
　　影片《庇护所》| 031
　　影片《终结者2》| 031

引人入胜的策略：影片建构教程

第三章　编剧创作的原则　｜ 033
故事脚本是必备之物吗？　｜ 035
故事梗概　｜ 037
影片《教父》的场景描述　｜ 041
纪录片的故事脚本　｜ 045
影片的文本创作贯穿始终　｜ 047

第四章　产品设计的玄机　｜ 049
产品设计主要指的是什么工作？　｜ 050
产品设计进行时　｜ 051
色彩系统设计　｜ 052
布景设计　｜ 057
服装、发型、化妆和道具设计　｜ 062
产品设计的风格把握　｜ 066
影片制作过程中的产品设计　｜ 069

第五章　导演制胜的法宝　｜ 071
前期准备阶段　｜ 072
签订用工协议　｜ 087
后期制作环节的沟通　｜ 100
导演的工作贯穿于影片制作过程始终　｜ 100

第六章　摄影指导的秘籍　｜ 103
摄影构图和场景调度　｜ 104
镜头角度　｜ 109
镜头运动　｜ 109
用光和聚焦　｜ 111
工作室中的调色工艺　｜ 117
影视制作中的摄影　｜ 118

目 录

第七章　后期剪辑的准则　| 121
- 影片《教父》的剪辑　| 123
- 构建你的故事和风格　| 130
- 剪辑技巧　| 131
- 剪辑原则的坚守与突破　| 134
- 影视制作过程中的剪辑　| 136

第八章　视觉特效的魅力　| 137
- 简单视觉效果　| 138
- 更为复杂的视觉特效　| 147
- 广告中的视觉特效　| 149
- 强调风格　| 150
- 电影制作过程中的视觉特效　| 152

第九章　音乐强大的功能　| 153
- 音画配置如何起作用　| 155
- 音乐的风格和音调如何创造变化　| 159
- 影片《教父》中音乐的运用　| 162
- 影片制作过程中的音乐　| 165

第十章　音效传神的刻画　| 167
- 现场收音　| 168
- 使用场景分析　| 169
- 后期音效制作　| 171
- 声音风格　| 173
- 《教父》中的音效设计　| 175
- 通过氛围构建场景　| 179
- 静默的有效应用　| 180
- 影片制作中的声音　| 183

 引人入胜的策略：影片建构教程

第十一章　影片类型的研究 | 185
　　动作片 | 186
　　恐怖片 | 189
　　影视剧 | 190
　　电视剧 | 191
　　网络系列剧 | 193
　　电视真人秀栏目 | 195
　　实验电影 | 197
　　影视短片 | 201
　　面对新形势解决新问题 | 203

第十二章　制片管理的心经 | 205
　　推销概述 | 206
　　协同合作 | 208
　　图像和理念 | 214
　　保持"观众眼光" | 217
　　电影制作过程中制片 | 222

第十三章　银幕背后的故事 | 225
　　与同行们的合作 | 226
　　关于电影学院的学习 | 227
　　建构系统 | 229

第一章 讲好故事的诀窍

我们怎么讲故事?

如果情节没有变化,观众就会像中了魔咒,昏昏欲睡,好编剧就是要唤醒这些沉睡的灵魂。

——弗兰克·哈博特

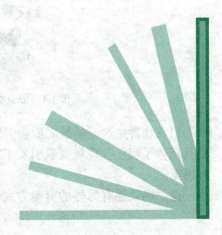

引人入胜的策略：影片建构教程

影视剧本的创作就是要推陈出新，影视艺术中的戏剧冲突正是强调变化。编剧为此付出了不懈的努力，导演希望利用这些来取得成绩，而摄影师、剪接师的工作需要以此作为依据。

举个例子，在一个场景中主角亚当打开了房门，他本以为这是间空房间，却突然发现在地板上躺着一具尸体，于是他吓得夺门而出。

如果你导演，有两种拍摄方法完成这个场景的拍摄，一种方法是用全景拍摄房间中发生的一切，这样对于后期工作将毫无压力可言。另一种方法是可以运用中景拍摄亚当打开房门走进房间。这种方法将拍摄到亚当的所有动作细节，进入房间、走至中央、朝地上看、发现尸体、产生反应（使用一号摄像机拍摄，如图1.1中的箭头表示亚当进入房间的路线）。二号摄像机是亚当是视角，是本场景中的第二个片段。第二种拍摄方法，需要拍摄出亚当看到尸体时的反应。尸体平躺在地面上与亚当的面部表情不在同一画面中，其后是亚当看到尸体产生的表情变化。

现在，让我们在脑中回顾这一幕场景：

中景拍摄亚当打开房门，走到房间中央，他看到地上的尸体，然后切换镜头，聚焦到地上的尸体，本场结束。（本书第七章结尾处会对该场景的拍摄进行深入分析）。

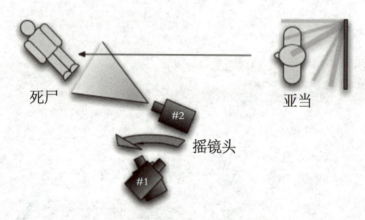

图1.1　亚当发现尸体时的现场平面图

当观众看完这一场景之后会引发联想："躺在地板上的人还活着吗？他已经是具尸体了吗？"现场气氛引发了观众焦虑、紧张、恐惧的情绪，请先记住这种感觉。

这一场景还有另外的剪辑方式，中景拍摄亚当进入房间，走到中央，喘着

第一章 讲好故事的诀窍

气低头看着地面,切近景尸体躺在地面上,接亚当的面部特写,再接近景,亚当喘着粗气十分惊恐。想象一下观众对这种表现手法的反应,给地板上的尸体多长时间的特写镜头就意味着观众将以亚当的视角看了尸体多久。这种拍摄方法与第一种相比存在差异,可能会使观众震惊,但不容易制造出紧张焦虑的气氛。

再增加一种剪辑方式,首先出现尸体的特写镜头,然后听到房门吱吱嘎嘎地被慢慢推开,切中景,亚当进入房间,走到中央,看到尸体,产生反应。这种剪辑方式与之前的方式相比又有所不同,亚当在走向房间中央的每一步过程中观众的内心都在反复提醒自己地上躺着一具尸体,观众比亚当更早知道那有一具尸体,这种方式使得观众焦虑、紧张和害怕的情绪加强。

有句名言叫"堡垒从内部攻破"

成功的影片都具备共同的特质,那就是从观众的角度出发创作剧本。可能就像看到参赛者在《火的战车》中参加比赛,又像看到在《星球大战》中星际飞船激烈的战斗场面,或者像看到在《土拨鼠日记》中比尔·默里那样豁达从容的生活,每一种情绪都相同,但同样表达了人们内心的情感。

作为一位有着丰富经验的导演应该有能力在观众心中成功地营造出影片的气氛。导演有责任让观众积极地融入到影片之中,这说起来轻松,但做起来却并不容易,观众的参与度是至关重要的因素。观众的反应源于直觉,但大部分好的影视工作者不会通过直觉来工作,那要等到他们积累起了足够的经验才能驾驭观众们的反应。

我反复强调观众的反应,作为一个影视工作者要能够控制观众的反应,让观众投入其中。因此,导演的首要工作就是让观众感受到你想让他们体会到的情感,帮助观众了解影片要传达的核心信息,同时关注他们的反应。影视工作者们的工作基础是要去了解观众对所呈现的画面将会有何反应。

无论是故事片、纪录片、网络系列剧集、广告或者MTV,影片讲述的故事都要力求做到引人入胜。为了达到这一目标,摄影师更换了一个又一个不同的机位,道具师创建了一个又一个不同的场景,演员表现出一个又一个不同的表情,剪辑师选择了一个又一个不同的情节组接方法,这些工作对影片而言都是有意义的,最终呈现在影片中的每一个镜头都绝非偶然。

让我们回到《尸体·亚当》的场景,我展示出的三种剪辑方案中哪种才是最佳方案?导演可否选择全景镜头拍摄出站在尸体旁边的亚当?如果想让观众和亚当一样震惊,那么第二个方案的效果最为明显。这完全取决于导演想将什

么样的信息传达给观众。为了做到这一点，导演要对剧情了如指掌甚至可以用三句话就能概括出剧情，我们将其称之为**故事梗概**。编剧利用故事梗概将自己的剧本推荐给制片方，发行商利用故事梗概将影片推荐给观众。无论故事梗概的形式如何，其对影片而言都有举足轻重的作用。

制造变化

请认真观察图1.2，我们将展开关于如何提升电影制作效果的讨论。图1.2中五个人影轮廓站成一排，身材相同，唯一的区别在于其中有一个是白色的轮廓，而其他均为黑色。你最先注意到哪一个呢？答案很可能是白色的身影。为什么呢？你可能会说因为白色比较特别。人眼自然地先选择观察特别的事物。

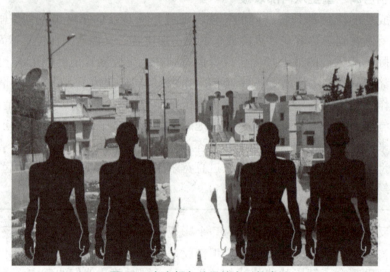

图1.2　存在颜色差异的人形轮廓

第二个实验请认真观察图1.3，所有人形轮廓都是同样颜色，但大小存在差异。你最先注意到哪一个呢？在大多数情况下，人们会选择最大的那一个。为什么呢？原因还是人眼自然地先选择观察特别的事物。

第三个实验请认真观察图1.4，四个人形轮廓都是静态的，一个是动态的，你最先注意到哪一个呢？我们敢打赌你会注意那个动态的人形。

第一章 讲好故事的诀窍

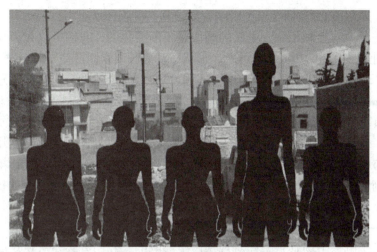

图1.3 存在大小差异的人形轮廓

图1.4 存在动静差异的人形轮廓

什么值得关注?

2007年,美国南加州大学的阮·迦米博士《关于电影剪辑和自然视觉功能的研究报告》中指出,通过人眼追踪技术检测到我们的眼睛会采集并筛选所见信息,会盯住存在明显动势的元素。而且越来越多的医学神经科学理论支持了这一观点。

引人入胜的策略：影片建构教程

通过观察图1.3我们意识到眼睛容易被动态的物体所吸引，因为其与周围景象存在差异。与绘画相比，电影的画面是不断变化的，我们可以在影片拍摄过程中利用这一技巧，用大小、颜色、形状、动静等因素制造差异、引发关注。

在《尸体·亚当》的场景拍摄过程中，如果你希望吸引观众的注意力，可以使用很多技巧，制造出一些差异，比如：灯光设计、音效设计、景别切换等等。为了能吸引观众，你所运用的技巧和手段也要不断推陈出新。而本书的要义就是教会你运用层出不穷的技巧来讲故事，这些技巧对于影片而言是如此重要，我们称之为"三项原则"。

> 三项原则是指视觉艺术家使用的思维模型，该规则可以描述为镜头、场景和排列的顺序。一组镜头、场景和排列的顺序所表达出的意义会对下一组镜头、场景和排列顺序产生影响。

为了了解一个场景是怎样对观众产生影响的，我们有必要从观众那得到准确的反馈，是什么引发了他们焦虑、恐惧、紧张、开心等一系列情绪呢？这些直接影响到我们应该如何对场景进行设计。如果情节变化会引发观众的注意，那么作为导演你希望观众注意到什么呢？为什么要引发观众的注意呢？

以《尸体·亚当》的场景为例，为什么导演要在多种拍摄方案中进行选择，这取决于导演到底想给观众们讲述一个什么样的故事，而故事梗概能给导演最直观、最清晰的指引。

故事梗概和场景分析

什么是故事梗概？维基词典中把它定义为"剧本或脚本的简短摘要。"这样的解释似乎太过笼统。为了准确地理解故事梗概的定义，让我们以影片《公民凯恩》为例。

影片《公民凯恩》讲的是一个什么样的故事呢？你会说这是一部凯恩的个人奋斗史，当他成为报业巨头之时，也是他众叛亲离之日。这样的描述会让制片人一时之间摸不着头脑。那么我们需要进一步优化故事梗概。

> **《公民凯恩》故事梗概**
>
> 通过一名记者在查尔斯·福斯特凯恩死后进行的一系列采访，我们对这个人物有了了解，他是个充满激情敢做敢当的人，强烈的理想主义愿望驱使他为普通人做了不少好事，同时他有志成为二十世纪初期美国报业巨头。为

第一章 讲好故事的诀窍

> 了达到这个目标他变得不择手段,他疏远了老朋友和合作伙伴,失去了生命中的挚爱,并在生命的最后时刻也没能挽回。他在孤独中死去,除了遥远的童年的记忆没有留下任何让人感动和值得记住的东西。

这个版本的故事梗概也并不完美,其中忽略了关于凯恩所生活时代的描述。在故事梗概中也没有谈论其他的角色,而且忽略了影片的风格和基调(包括奥森·威尔斯的表演风格,使用深度关注的设计)。但在这个版本中描述了凯恩的性格特征、行为动机和大量细节信息,大大地提高了故事梗概的原始功能性。这个版本的另一优势是描述出了剧情的转折点,导演可以把握住剧情转折点利用"三项规则"进行创作。

通过对故事梗概的深入分析,我们了解到不同场景在影片中将起到的不同作用。在影片开篇描述了凯恩对新闻事业的热爱,影片中段描述了凯恩对权力的渴望,影片尾声描述了凯恩众叛亲离的悲剧结局。

> **深度聚焦**
>
> 是指一种拍摄风格,就是使从前台到背景的所有物体都被囊括在画面之中。在影片《公民凯恩》的拍摄过程中就运用了这种拍摄过方式,它的优点是观众可以同时看到多个事件,关注于镜头里没有直接表现出的人物和事物之间的关系。

如果你作为导演将如何运用这些理论知识呢?让我们想象一个影片中并不存在的场景,假设它位于影片的中段。凯恩邀请好友戴亚·利兰下班后一起去喝啤酒,利兰拒绝了凯恩的邀请并告诉他以后再也不想跟他出去了。凯恩十分惊讶,并停止了对话,走到房间的另一端,思考是什么导致了与朋友的关系开始疏远。

这个场景的关键点在哪里呢?换而言之,应该如何进行场景分析呢?首先你要确定谁是这个场景中的主要线索?故事梗概当中并没有给予提示。那么我们转而分析观众的需求,在这一幕中观众关注的重心应该放在凯恩身上。在某些情况下,一个场景可能表现的是两个人物之间的关系,但本段中关注的是凯恩一个人。在这一幕的开头,凯恩并没有意识到他和朋友之间已经存在芥蒂,但在这一幕结束的部分两人的关系已经破裂。

关于短片的说明

通常人们认为故事片导演必须花时间去进行深度地人物分析。而对于短片而言关于人物的内在动机分析却时常被忽略。1963年由让·吕克·戈达尔指导的短片《蔑视》却非常重视对人物的内在动机进行分析。影片讲述的是一对爱侣保罗和卡米拉,本来他们的感情生活幸福美满,但为了得到编剧的工作,保罗把卡米拉作为筹码去讨好卑鄙的电影制作人杰瑞米,从而导致了感情的破裂。或者我们把视线聚焦到保罗身上:保罗曾拥有纯美的爱情,但是由于保罗的贪婪和机会主义导致了他与女友间情感破裂。

从两个故事梗概的差异是第一个版本描述了情侣双方,他们两人的主观视角和分量相当。第二个版本导演只关注这段感情中的保罗,尽管在影片中,情侣双方的表演时间相当,但其中一个分量更重。注意到这个差异你就能学习到如何对角色的戏份进行强调,但最重要的是要学习如何创建合适的故事梗概,如何进行场景分析,如何把握情节转折的高潮点。

这一幕在影片的开头部分,导演设计出一些情节使凯恩和利兰的关系显得十分亲密,目的就是为了衬托出今后两人关系疏远时凯恩情绪的陡然变化。接下去的问题是在哪设计这个变化的转折点更合适呢?让我们重新梳理一下这几个问题:

- 这场戏的主线是谁?
- 这个角色从一开始到结束是如何改变的?
- 这种改变出现在哪个段落?

在一个精心编写的脚本里,每个场景之间都存在着呼应和拓展的关系。在许多场景中,可能有两个(在极少数情况下)或者有三个关键场景都展现出这种改变。为了达到我们的目的,我们选择凯恩刚刚意识到利兰的疏远这一场景。那么这一情节会成为高潮吗?怎么才能正确地表达出其中含义呢?

> **Tip 小贴士**
>
> 通过场景分析,剧本中可能存在很多这样的高潮点,导演要帮助演员提炼出最关键的那一两个,演员们则要准确地把握住它们,并提前设计出相应的动作和对话。

经过分析确定凯恩是场景中的主要线索。凯恩注意到自己和利兰之间已经开始变得疏远是剧情的转折点,这也正是观众们最为关心的。接下去我们要利用"三项原则"创造出场景变化帮助观众发自内心地感受到,最好的编剧就是

第一章 讲好故事的诀窍

关乎创造变化。

在本章中我们所研究的故事梗概与你在影院广告栏里看到的剧情介绍完全是两个概念,也不能等同于制片人手中的故事大纲。我们所说的故事梗概是影片制作团队所关心的工作蓝本。为什么要反复强调故事梗概的重要作用呢?导演在准备阶段、拍摄阶段、后期制作阶段都要应对无数的问题,问题的答案都要有据可依。当制片人在影片拍摄现场决定要删掉某场戏时,演员想知道怎么表演才更合理,摄影师想知道怎么切换镜头才能保证叙事准确无误,导演都需要依托故事梗概制定出可行的解决方案。

此外,在本章中我们所研究的故事梗概与编辑和制片方描述的故事梗概也不是一回事。对于新晋导演来说衡量故事梗概好坏的标准是它能否对拍摄起到指导作用。

一个有用的故事梗概应该具备的条件:
- 用三句话就清楚地进行了描述;
- 能够让观众识别出人物的主要特征;
- 用大量形容词来帮助定义重要人物角色;
- 帮助配角理解如何辅助主角表演;
- 分析出剧情中蕴含的副线。

用三句话对故事进行概括,看似十分艰难,但大多数编剧都同意这一观点。如果无法用三句话将剧情说清楚,那么只能说你对剧情还没有充分的了解。在南加大电影艺术学院的课堂上,教师们甚至要求学生用两句话概括出影片中的故事和人物。你可以用更简练的语言对影片进行描述,越是简明扼要越是奏效。

引人入胜的策略

本书的核心是教你更好地理解故事,训练你用更敏锐的眼光分析剧情的高潮,指导你使用更有效的办法去创作影片。在本书中我将其称为引人入胜的策略,因为其目的在于让观众能够聚精会神地欣赏影片。

> **拍摄技巧**
>
> 法国摄影师亨利·卡蒂埃·布列松曾于1952年出版过一本名为《决定性的时刻》的英文著作。在书中他提出"世间总有些决定性的时刻",他将这一观点应用于拍摄技巧之中,即便是拍摄一张静态的照片,卡蒂埃·布列松也要捕捉到那个不可代替的"决定性的时刻",把最关键的信息传达给观众。

引人入胜的策略：影片建构教程

在这里我们回顾一下学习过程，并从案例中获取更多帮助：
- 影片的故事梗概（影片《公民凯恩》是关于一个男人的奋斗史）
- 影片的场景分析要遵从"三项原则"（这一幕凯恩开始意识到……）
- 影片的引人入胜的高潮点（此刻凯恩开始行动……）

作为影片的创作者要用宏观和微观的双重视角去审视的作品，从影片剧本的整体结构到每个场景的细节，都要烂熟于心。无论是故事片、纪录片、网络剧集、广告还是MTV，都要有故事梗概，都要遵从一定的创作规律。

还以影片《公民凯恩》中的那个虚构场景为例，让我们看看故事梗概对指导实际拍摄所产生的影响。将凯恩和利兰同时框入画面之中，让两人围坐在一张桌前。根据剧情发展，凯恩结束与利兰的对话，离开桌子走出房间（图1.5）。

1. 全景，新闻编辑室内环境。
2. 中景，凯恩肩部以上。
3. 特写，凯恩就座桌前。
4. 中景，利兰就座桌前肩部以上。
5. 近景，利兰就座桌前。
6. 中景，凯恩起身离开桌子。
7. 近景，凯恩对面的利兰的座位。
8. 中景，利兰起身离开桌子（凯恩保持站位不动，用目光注视利兰的行动）。
9. 特写，利兰在场景中的最后画面。

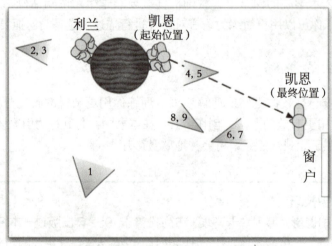

图1.5　影片《公民凯恩》中虚构的场景的机位图

你当然可以在这个基础上设计出更复杂的拍摄计划。假设自己在拍的是小

第一章 讲好故事的诀窍

制作独立电影,当你将计划付诸于实践时会发现九个镜头的拍摄计划用三小时就能够完成。而那个更复杂的拍摄计划,恐怕用五个小时也无法完成。制片主任、副导演、摄影师将你团团围住,让你在两个方案中间做出正确的裁决。此刻有两个办法能解决这个问题,一是找出哪些属于可有可无的镜头,二是从现场实际情况出发找出哪些是必不可少的镜头,很明显,第二种方法更有效。

如果你做好了故事梗概和场景分析,你会准确把握住这一幕当中的高潮是利兰拒绝凯恩后凯恩的反应,在这个关键点上需要进行精心的设计。你可能在这一刻让摄影师将中景切换成凯恩的面部特写,这需要两个镜头,而且给利兰反打时两个镜头还需同步准确聚焦,此外一个照顾场景和人物关系的全景镜头是必备的,这意味着总共需要五个镜头。

作为导演你会想是不是还有更好的解决方案呢?如果将情节设计成为凯恩注视着利兰远去的背影会导致什么结局?如果凯恩打断了利兰的话,开始别的话题,然后突然停下来会导致什么结局?这些选择可能由导演与演员之间的合作状态来决定。如果你熟练掌握引人入胜的策略,那么你会非常重视保持前期拍摄的流畅性,在后期制作阶段还会依照这个思路进行深度挖掘,而不会在多个方案之中举棋不定。

许多承担小制作独立电影拍摄任务的新晋导演经常会在片场临时改变拍摄计划,在进入剪辑室之后发现所拍素材无法表达创作意图,在一堆混乱的镜头中找不到想要的东西,这样不仅造成了人力、物力的浪费还损伤了影片制作团队中合作伙伴们的信心。因此最佳解决方案是,导演冷静地选择最简洁的拍摄方案,同时向合作伙伴们发出最清晰的指令。像弗朗西斯·科波拉和阿瑟·佩恩都对自己手中的影片脚本非常了解,凭借丰富的经验和专业的知识储备,本能地制定出最佳的拍摄方案。

换句话说,如果影片的故事梗概和场景分析你都已经达到烂熟于心的程度了,那么有太多的技巧都可以变化成为引人入胜的策略。比如说你可以和灯光师商议,让凯恩起身离开桌子走入一束强光之中(新闻编辑室的另一端有一扇窗),隐喻他的生活有新的变化,也可以让凯恩走入黑暗的阴影之中,表现出他情绪低落。再比如说你可以和道具师商议,在凯恩身后的背景墙上设置装饰性道具也可以表明凯恩的情绪产生了变化……作为导演应该调动起周围合作伙伴们的创作积极性,共同创建令人耳目一新的引人入胜的策略。

如果能灵活地运用这些技巧,导演将进入对脚本的更深层次的理解状态,团队的伙伴们会贡献出各自的智慧将所有优质的元素凝结在一起促进影片创作。这样的团队配合起到了查缺补漏,事半功倍的作用。在本书的其他章节中我们

 引人入胜的策略：影片建构教程

还将进一步探讨各个工艺流程的制作技巧，包括剧本的完善和各个场景的完善，帮助你胜任影片制作的所有任务，将你塑造成为一名更优秀、更高效、不断推陈出新的导演。

第二章　故事梗概的作用

　　我对戏剧的理解并不够深入，我认为当演员在舞台上出演喜怒哀乐或大声朗诵台词就是戏剧。但事实上，戏剧是让观众们产生喜怒哀乐的情绪变化的。

<div style="text-align:right">——弗兰克·卡普拉</div>

引人入胜的策略：影片建构教程

本书中将会引入许多影片作为案例，来说明故事梗概的重要作用。这样做有助于读者直观地了解影片创作团队是如何推进引人入胜的情节高潮的。正如本书的第一章"讲好故事的诀窍"中所讨论的，发掘这些引人入胜的高潮时刻完全依赖于创作者对故事梗概的准确把握和对场景分析的深入探索。

本书将对不同类型的影片中的多个场景进行深入浅出的分析。根据多年积累下来的教学经验和从业经验，作为本书的作者，我认为对于影片制作而言如果想要有所突破，坚持研究、撰写故事梗概和场景分析是十分有效的方法。我搜集整理过大量的影片资料，在本章中集中为大家呈现出其中的十九个项目，目的是希望对读者起到借鉴作用，同时鼓励大家试着开始进行独立的思考与判断。从学习到运用需要一定过程，但是相信通过大胆尝试，每个人都能完成属于自己的故事。在第一章中曾提到过"三项原则"，一个场景会受到之前场景的影响，因此需要大家在平时观摩影片的过程中，日积月累，做个有心人。

书中在对案例进行分析时会标明影片场景段落的时间码，以方便读者进行检索。案例中提到的影片都十分经典，有的已经发布过多个版本，如果你所看到的版本与书中标明时间码的版本不同，那么真的十分抱歉。通过书中的故事梗概和场景分析，你会在影片中准确定位到我们所提到的段落。由导演弗朗西斯·科波拉指导的影片《教父》中路易斯餐厅谋杀案场景，从多个维度而言构建的是如此完美，以至于在本书的几乎每个章节都会被作为经典案例来进行分析。如果在阅读本书之前，你能抽出两个小时的时间去看一部电影，那么你此刻就立即动身吧。等你阅读完本书后，请再次观摩这部电影，你会有更多收获，从中体会到无限乐趣。

影片《天外来客》

这部拍摄于1979年的影片，以科幻恐怖小说为原型，讲述了一架飞船被外星生物恶意入侵并有人蓄意谋杀船上每一位成员的故事。在本书的第十一章，我们会对这样的类型电影做更深入的讨论。

故事梗概

瑞普利是一名机警、自信的美国陆军中尉，她的职责是在太空中救助失控飞船返回地球。瑞普利所领导的团队正在追踪一个从外太空传来的神秘信号，突然间船员凯恩被外星人劫持了。外星人在不断攻击瑞普利的飞船，一名又一名船员被相继杀害。瑞普利启动逃生舱，在击毙了所有敌人后，独自回到了地球。

第二章 故事梗概的作用

从故事梗概中我们很容易看出瑞普利和外星人头目是影片的主角，故事围绕瑞普利为保护团队成员反击外星人的情节展开。我们所要讨论的场景发生在影片中段，凯恩被外星人袭击后，他的氧气面罩被损坏。他被船员们带回太空舱时大家都以为他已经死了，结果他又奇迹般地复活了。团队成员歼灭了所有入侵的外星人，准备欢庆一番后返回地球。作为观众，已经和团队成员们一起经历了起起伏伏，凯恩的复活让人们松了一口气。但是观众的情绪似乎还是被牵动着，隐隐约约地感觉接下去还将会有一系列的事情要发生。

> **场景分析：遇难的凯恩**
> 影片总时长01:56:30，场景出现在00:54:30。
> 外星人击中了凯恩的胸部，他开始窒息并倒地抽搐，瑞普利和其他队员奋起反击，击毙了所有入侵敌人，救下了凯恩。凯恩看似已经开始逐步脱离了危险，瑞普利和其他队员高兴地庆祝着，大家都松了一口气。

影片《战舰波将金号》

由谢尔盖·米哈伊洛维奇·爱森斯坦执导的电影《战舰波将金号》是人类电影史上一部具有里程碑意义的作品。影片揭露了沙皇俄国的暴力统治下，人民的生命被践踏，新的革命武装奋起反抗的故事。

> **故事梗概**
> 经过多年征战，水军官兵对自己的生活充满了厌倦和不满情绪，他们要起义接管战舰波将金号，奥德赛市民也纷纷走出家门，支持水军官兵们的起义。沙皇的警察部队在这场起义当中扮演了刽子手的角色，他们向无辜的平民开枪射击造成血案。人民别无选择唯有义无返顾地投身革命才能推翻沙皇俄国的暴力统治。

影片中最著名的段落是奥德赛阶梯大屠杀的一场。这一场景反应了沙俄警察部队是如何镇压水军官兵，并残忍屠杀手无寸铁的老百姓。从而引发了观众们的反抗情绪。

引人入胜的策略：影片建构教程

> **场景分析：奥德赛阶梯屠杀**
>
> 影片总时长 01:09:08，场景出现于 00:46:22。
>
> 场景开始于战舰波将金号上的水军们在欢庆起义的成功，然而沙皇警察部队正在酝酿着一场惨绝人寰的屠杀。在奥德赛阶梯上，一个男孩被逃亡的人群踩踏，男孩的母亲恳求警察部队不要虐杀无辜，结果母子两人都未能幸免于难。另外一个镜头是一个年轻女人推着婴儿车跌倒的情景，之后婴儿也被冷枪所射杀。

在情景的设计方面这个段落处理得有条不紊，首先是从奥德赛阶梯上无辜平民被杀戮的远景镜头开始。然后将观众们的注意力转移至母亲试图阻止男孩被踩踏的全景。最后，镜头逐渐推近士兵们向着婴儿车开火。整个过程使用了长镜头的拍摄手法，制造出整体空间中开放性和人群的混乱感。

影片《公民凯恩》

在前面的章节中我们已经看到过《公民凯恩》的故事梗概。现在我们来看一个略有不同的版本。

> **故事梗概**
>
> 青年凯恩曾是一名充满激情的年轻记者，意气风发的他怀着一腔热情希望为老百姓多做好事。之后他逐渐受到名利的诱惑，为了成为报业大亨，他变得不择手段，最终众叛亲离，永失爱侣，在孤独中死去。

在这一版本的故事梗概中，我们清晰地看到了凯恩的人物命运，事业的兴衰起伏和亲情友情的变故。在本书中我们会对《公民凯恩》当中的多个段落进行详细的分析，现在我们先聚焦关于凯恩夫妻关系的一个重要段落。凯恩的妻子苏珊是个资质平平的歌唱演员，舞台生涯屡屡受挫使她产生放弃歌唱的想法。而凯恩不能接受这样的失败结果，他逼迫妻子继续顶着压力登台演出，并用自己的报纸为苏珊宣传造势。凯恩已经变得只顾自己成功，丝毫不顾及他人感受，最终他失去了亲情、失去了友情、失去了观众们最后一点对他的怜悯。

第二章 故事梗概的作用

> **场景分析：苏珊的绝唱**
>
> 影片总时长01:59:20，场景出现于01:34:35。
>
> 凯恩为了挽回自己的面子逼迫苏珊继续演出，他从歌剧院的包厢中冷眼旁观着舞台上发生的一切。凯恩安排自己的报纸为苏珊进行鼓吹和宣传。苏珊的精神濒临崩溃甚至企图自杀，但这些似乎都丝毫阻碍不了凯恩一意孤行地进行下去。

影片《蔑视》

1963年由让·吕克·戈达尔指导的短片《蔑视》，是法国新浪潮电影中一部可圈可点的优秀作品。导演让·吕克·戈达尔因此片开始涉足主流电影市场，该片不仅在技术上有开创性的突破，在影片结构上也尝试了新的建构模式。

> **故事梗概**
>
> 女主人公卡米拉是一位单纯漂亮的打字员，她和保罗（一个有雄心壮志却时运不济的编剧）是一对情侣。保罗企图利用卡米拉的美色引诱好莱坞制片人杰瑞米，通过这种方式获得改编剧本的机会。当保罗对导演弗里茨·朗的艺术电影《尤利西斯》进行改编时，为了追求商业利益最大化，他背离了自己始终坚持的艺术追求。保罗的自私和偏执让卡米拉十分蔑视，两人的感情出现了裂痕。正当保罗决定改过自新之时，卡米拉却丧生于一场意外车祸之中。

影片开场后不久，保罗强迫卡米拉与好色的制片人杰瑞米乘车去其私人别墅。卡米拉并没有看到保罗对此时有一丝犹豫或内心挣扎，只看到保罗心甘情愿地将其拱手让给杰瑞米。临走前卡米拉十分绝望地给保罗打电话，保罗追出房门但为时已晚。保罗追至杰瑞米的私人别墅，当卡米拉看到保罗时内心充满了怀疑和愤怒。观众们察觉到这对情侣之间的感情已经出现了裂痕。

引人入胜的策略：影片建构教程

> **场景分析：卡米拉的怒火**
>
> 影片总时长 01:43:26，场景出现于 00:25:10。
>
> 由于卡米拉被迫与杰瑞米独处，她对保罗的行为十分恼火。卡米拉看到如今的保罗已经背叛了爱情誓言，为了达到自己的目的将她拱手让人。保罗进入别墅后并没有安慰卡米拉，而是与杰瑞米同流合污，发生的这一切使卡米拉的愤怒和悲伤达到了顶点。

影片《浣熊》

2007年南加大电影艺术学院学生克里斯·克罗伊德指导的短片《浣熊》，讲述了1962年的堪萨斯小镇上，少年里奇的哥哥比尔威胁要用私刑处死当地的黑人伊拉，因为比尔怀疑他冒犯了自己的女朋友，里奇对哥哥行为感到恐惧。

> **故事梗概**
>
> 1962年的堪萨斯小镇上，少年里奇的哥哥比尔威胁要用私刑处死当地的黑人伊拉，因为比尔怀疑他冒犯了自己的女朋友杰西卡。当比尔真的将伊拉吊起来，里奇切实感受到了威胁，他发现尽管周围的人都抱有种族主义思想，但自己无法袖手旁观。他最终选择朝哥哥开枪并打伤了他，也由此踏出了由小镇、朋友、家庭和时代共同组成的社会圈。

这部学生作品中对几个高潮场景的处理有可圈可点之处。其中包括，里奇发现伊拉被藏在哥哥的卡车里的场景和伊拉被吊起在树上比尔准备扣动扳机射杀他的场景。

在二十一世纪回顾二十世纪六十年代以民权运动为背景的影片，需要观众对当时的历史背景有所了解。通过之前的剧情铺垫，观众们已经认定里奇是影片的主角。哥哥比尔是个情绪极端的激进分子，他对手无寸铁的伊拉施暴，观众和里奇一样提心吊胆，担心有什么不可预知的事情即将发生。

第二章 故事梗概的作用

> **场景分析：私刑**
>
> 影片总时长00:14:53，场景出现于00:10:20。
>
> 里奇当面警告比尔对伊拉滥用私刑的后果，兄弟间的战火一触即发。当杰西卡对比尔说出了真相后她吻了伊拉，她感谢伊拉帮自己找回了丢失的戒指。这样的举动让比尔妒火中烧进而使兄弟间简单的矛盾进一步被激化。

在影片高潮部分中里奇看着伊拉被吊起来，挣扎着求生，他发现自己需要扣响扳机才能够阻止这场私刑，这个场景由大量中镜和特写镜头组成，尤其是比尔的镜头，他在里奇、杰西卡和正被从地面吊起的伊拉之间走来走去。

Tip 小贴士
当你对一个场景进行分析时，要聚焦这个场景，而不是更大的块面。

网络系列剧集《疼痛画风》

网络系列剧集《疼痛画风》由杰西·考威尔指导，全剧12集，每集6到12分钟。该片是2006年至2008年之间，纽约地区制作的网络剧集中预算成本较低的一部作品。

> **故事梗概**
>
> 8岁女孩艾米丽一直目睹父亲对母亲实施家庭暴力，而后女孩在虚幻世界中对父亲实施报复的故事。痛苦和恐怖的生活状态使艾米丽时常在潜意识中以卡通人物的形象进入自己的内心世界，在这个世界当中她具有强大的力量，她有能力阻止父亲对母亲实施暴力。这是主人公对现实生活的恐惧所产生的心理应急机制，通过视觉特效观众们能够感受到艾米丽内心的痛苦，此刻一股巨大的力量要把她从现实世界当中带走，散落在房间地板上的玩具也似乎要被这股吸引力一起带走。孩子的内心逐渐被这股神秘力量所控制，最终她具有了向机器人一样的非凡能力，实施了自己的复仇计划。

在这部网络剧集中出现的其他角色与艾米丽相比都显得苍白无力，观众们可以断定艾米丽就是当之无愧的主角。由于故事的情节并非平铺直叙的线性关系，因此我们需要追述什么原因导致艾米丽性格如此扭曲。本章当中我们聚焦第一集中的一个场景。

场景分析：第一集场景

影片总时长00:16:00，场景出现于00:06:17。

父母在厨房发生了激烈的争吵，矛盾进一步升级，父亲抓住母亲的头发把她的头向厨房的操作台猛烈撞去，母亲倒在血泊之中。由于惊恐艾米丽又一次进入了自己虚幻的卡通世界，她的愤怒让自己突然变成具有超能力的机器人和父亲展开了殊死搏斗，最终艾米丽战胜了父亲从压抑恐慌的生活中得以脱身。

导演很好地展现出艾米丽的双面性：和母亲玩耍时的快乐以及目睹父亲家暴时的恐惧，艾米丽看着父母又一次激烈冲突，看着母亲被揪住头发拖出卧室，看着母亲洗去脸上的血迹。观众同样可以感受到这个女孩生活在怎样的恐惧之中，也明白她没有办法能掌握她的命运。

影片《海底总动员》

2003年，由美国皮克斯动画出品的影片《海底总动员》，为人们展现了一个丰富多彩、千变万化的海底世界。尽管片名当中提到了尼莫（影片原名为:《Find Nemo》），但是故事的主线是由他的父亲小丑鱼马林所展开的。因为一场灾难，马林失去了妻子和几乎所有鱼卵，他和唯一幸免的儿子尼莫相依为命，这使得马丁变得小心谨慎，处处担心儿子的安全。尼莫上学的第一天和同学们在美丽的珊瑚礁跟雷先生学习跳伞，大家玩得不亦乐乎。突然一艘渔船靠近珊瑚礁，好奇的尼莫迎了上去却不慎被潜水员捕获了，马林紧追其后却为时已晚，他陷入了巨大的恐慌之中。

故事梗概

小丑鱼马丁生活在珊瑚礁海域，他目睹了妻子和所有孩子被恶毒的梭鱼吃掉的一幕，生性胆小的马林唯一的心愿就是尽全力保护好自己的小儿子尼莫。然而意外发生了，尼莫被澳大利亚的潜水员捕获并被贩卖到悉尼的一家牙科诊所里成了鱼缸中的宠物。与儿子失散的马林焦急万分，他克服恐惧，历经千难万险，想方设法营救尼莫。父子俩共渡的这段冒险经历加深了彼此间的爱与信任。

第二章 故事梗概的作用

通过影片开篇部分的情节铺垫，我们已经以马林的视角目睹了妻儿曾遭到的无法挽救的灭顶之灾，因此能够理解马林为何如此胆小。但当观众看到灵动可爱的尼莫和其他小鱼在珊瑚礁世界快乐的嬉戏时不免会觉得马林的惴惴不安显得有些没必要。

场景分析：珊瑚礁学跳伞

影片总时长01:40:27，场景出现于00:10:56。

尼莫入学的第一天就和新同学们一起去学校附近的海域学习跳伞，马林发现尼莫学跳伞的地方正是当年妻子遭遇不测的伤心地。他内心充满不祥的预感，一心想叫儿子快些回来。此时一艘渔船向这片海域驶来，尼莫好奇地迎上去，结果被戴着氧气面罩的潜水员捕获了。马林在寻找儿子的途中遇到了多莉，她是一只会时常丧失记忆的珍珠鱼。虽然在营救尼莫的过程中多莉常常拖后腿，但是作为朋友她是忠诚的。

影片《教父》

以下是多个版本的故事梗概。

"教父之子迈克尔·柯里昂为了替父报仇被迫卷入黑帮事务，最终成为新一任教父。"[1]

"当面临一个强大的敌手时，教父的儿子虽不情愿但也必须替父报仇并接管了黑帮事务。"[2]

"黑手党家族的小儿子替父报仇成为新教父。"[3]

这些故事梗概似乎都还不错，但是我们希望你能将自己定位为一名导演，认真地撰写一个能够反映出剧情变化包，含引人入胜的细节的故事梗概。

二十世纪四十年代,纽约黑帮教父（马龙·白兰度饰）有三个儿子,弗莱德（约翰·卡扎饰）、桑尼（詹姆斯·卡安饰）和迈克尔（阿尔·帕西诺饰），其中迈克尔是著名的战斗英雄，也被看做是教父的继承人。此外，汤姆·哈根（罗伯特·杜瓦尔饰）律师也是深得教父的信任和家族成员的认可的嫡系。

[1] 丹尼·斯泰克的博客《在英国学编剧》，http://dannystack.blogspot.com/2005/08/logline.html。
[2] 罗伯特·格雷戈里·布朗的博客《深入剖析》，www.robertgregorybrowne.com/wordpress/index.php?page_id=199。
[3] Ghostscribes网站，www.ghostscribes.com/storydevelopment.htm。

引人入胜的策略：影片建构教程

教父一直非常器重自己的小儿子迈克尔，希望他能接管家族生意。但是迈克尔却想远离黑帮是非，过平常人的生活。商人索拉佐希望借助教父的力量参与毒品交易，这遭到了教父的断然拒绝，于是索拉佐伺机报复，打伤了教父。迈克尔与索拉佐交涉未果，为替父报仇，迈克尔迫不得已射杀了索拉佐。其后，迈克尔接替了父亲，开始掌管黑帮事务，成为新任教父。

故事梗概

迈克尔·柯里昂是美国的战斗英雄，同时他也是二十世纪四十年代纽约黑帮头目维托·柯里昂的儿子。迈克尔·柯里昂与妻子凯利希望远离黑帮过平凡而宁静的生活。当维托·柯里昂受到土耳其商人索拉佐的谋害时，迈克尔·柯里昂被迫卷入了这场黑帮纠纷，替父报仇，接手家族生意，最终他成了新的教父。

优秀的影片从一个好的故事梗概开始。在这个版本的故事梗概中，我们看到有一些重要人物（土耳其商人索拉佐）被强调，有一些次要人物（教父的另外两个儿子）被省略。主角迈克尔的地位被提升。迈克尔枪杀索拉佐的情节引起观众的注意。从故事梗概当中我们了解到影片的前半部分中迈克尔表现的一直像是个局外人，他远离黑帮生意，不喜欢过打打杀杀的生活。因此当迈克尔要去路易斯餐厅和索拉佐会面时，观众不能确定他是否能大开杀戒为父报仇。

但是纵使心中波澜起伏，迈克尔最终还是举枪射杀了索拉佐和麦克·克鲁斯基，完成了任务。在影片剩下的篇幅当中，迈克尔接管了家族生意，成为新的教父。因此路易斯餐厅谋杀案是整个影片的转折点，在本书中我们会从不同维度对其进行深入的分析。

场景分析：路易斯餐厅谋杀案

影片总时长02:55:18，本场景出现于01:23:20。

虽然从未打算卷入黑帮事务，但是迈克尔必须干掉索拉佐决定替父报仇。最终正如父亲期待的，迈克尔完成了使命，接管了家族生意，成为了纽约黑帮新的教父。

第二章 故事梗概的作用

影片《我的梦》

1988年由斯坦·波克哈格指导的实验短片。通过碎片化的影像我们窥探到波克哈格的日常生活,本片配乐由民谣风格音乐人史蒂芬·福斯创作完成。

故事梗概

在死亡边缘游走的斯坦·布拉哈格,回顾了光明与黑暗交错的人生,面对垂垂老矣的自己孤独与伤感涌上心头,但忆往昔青春岁月又充满了欢笑和幸福。

影片仅有一个机位设置,波克哈格坐在客厅的摇椅上,记忆或是情感的碎片逐一闪现,有时是他含饴弄孙,有时则是瞬息万变的周遭环境。

纪录片《走进陌生人的怀抱》

影片于2000年制作完成,讲述了二战期间欧洲各国流亡儿童的故事。

故事梗概

纪录片《走入陌生人怀里》

第二次世界大战爆发前夜,欧洲各国近万名儿童被父母送往英国家庭寄养。影片搜集了大量珍贵史料,采访了事件亲历者,还原了历史的本来面目。无数个因为战争而失去父母的孩子在陌生人的怀抱里面对未知的命运。

纪录片导演通过故事梗概梳理出影片的框架,用以指导拍摄和剪辑工作。从故事梗概中可以看出,创作者着力探讨的是伦理道德方面的话题,画面反映了孩子们遭遇的坎坷和为了营救孩子们更多的和平人士付出的努力。

本书对原生家庭父母将孩子们送上去往英格兰的火车的这一幕进行分析。场景结合了文献档案,老照片,火车车轮的特写镜头和亲历者的口述,观众们看到或听到孩子们是怎么被送上火车的,如何与家人告别的,这种离别时违背人伦的场景给孩子们留下了痛苦的记忆。

 引人入胜的策略：影片建构教程

> **场景分析：站台送别**
>
> 影片全长 01:57:13，场景出现在 00:29:30。
>
> 孩子们和父母被迫为离别而做准备，撇开那些无法预料的危险，安抚悲伤的孩子，敷衍嫉妒的亲戚，同时还要对付纳粹官僚。与孩子们离别的日子终于来临，孩子们被赶上火车隔着窗户和他们的父母们挥手告别。大多数父母都和孩子们说马上会团聚的。最后火车离开了站台，把父母们留在了身后，孩子们前途未卜。

场景分析将重点聚焦在站台送别的一幕，高潮点在火车开动的瞬间，这将是改变孩子命运的时刻。

电视剧《迷失》

从2004年起，电视连续剧《迷失》在荧屏上热播，曾掀起一阵又一阵收视狂潮。故事围绕飞机失事幸存者的孤岛生活所展开，情节环环相扣，跌宕起伏。

本书第十一章中我们将对剧情的脉络进行详细的梳理，这里让我们从宏观的角度来看的故事梗概。

 故事梗概

> 越洋飞机坠毁，14名幸存者漂流至孤岛，他们克服了种种困难，为求得一线生机不断努力，但是一系列奇怪的事情接踵而至。整个事件其实是由一批科学家和金融家所操控的阴谋，幸存者和岛内原住民都被作为试验品。幸存者中的一些人离奇死去，其他人使尽浑身解数希望尽快逃离岛屿。

如果对电视剧《迷失》第一季进一步分析，会浮现出来许多耐人寻味的细节。

> **电视剧《迷失》第一季故事梗概**
>
> 815航班遭遇空难，一部分幸存者漂流到孤岛之上，原本陌生的一群人迫于生存聚集在一起，他们想尽一切办法希望尽快被营救。随着时间的推移，幸存者感觉到获救可能性越来越渺茫，而周围危机四伏，原住民、野兽、怪物都开始袭击幸存者，并对他们的生命产生了巨大的威胁。幸存

第二章　故事梗概的作用

> 者们开始回顾登上815航班前每个人生活中的种种，似乎有千丝万缕的联系，那么坠机事件是偶然还是必然？这引起了所有人的怀疑。该季尾声，幸存者们发现了一个神秘的金属舱入口，这会是一条逃生之路吗？剧情戛然而止。

电视剧的第一季要制造引人入胜的悬念才能吸引更多的观众。打破传统的思维定式应该是有效的方式：

1. 通过故事梗概把握整部影片；
2. 通过场景分析对剧情脉络进行梳理；
3. 通过引人入胜的策略对高潮段落进行精雕细刻。

在此基础上可以更进一步：

1. 故事梗概解决的是一系列事件的问题；
2. 通过故事梗概对剧情脉络进行梳理；
3. 场景分析解决的是特定事件的一部分问题；
4. 引人入胜的策略解决的是特定场景的问题。

如《迷失》这样的跨越几年的剧集，还需要在此基础上再进一步：

1. 故事梗概解决的是一系列事件的问题；
2. 故事梗概应该辐射整季剧集；
3. 通过故事梗概对剧情脉络进行梳理；
4. 场景分析解决的是特定事件的一部分问题；
5. 引人入胜的策略解决的是特定场景的问题。

一系列的情节铺垫都为《迷失》的后续篇幅埋下了伏笔，一条明线与多条暗线组合形成了一个有机的系统。由于电视剧中的角色通常比较多，因此剧情很可能同时展开，有分有合，层层推进，制造出一个又一个引人入胜的高潮。在本书的第七章还将对《迷失》的第三季进行系统分析。

影片《黑客帝国》

1999年全球公映的影片《黑客帝国》，是动作片中值得称道的一部佳作。该片以未来世界为背景，充满了神秘组织之间的对抗和乌托邦似的幻想。剧情开门见山，推进速度极快。主人公网络工程师安德森认同自己在虚拟世界的身份，即反叛联盟领袖——尼奥。尼奥认为现实世界已经被黑暗组织的矩阵程序所控制，必须通过反抗才能获得自由。

引人入胜的策略：影片建构教程

故事梗概

网络工程师安德森时常在梦境中受到困扰，他感觉总是有一股神秘力量在暗中操控着自己的生活。在虚拟世界中安德森的身份是反叛联盟的领袖尼奥，他肩负着对抗机械黑暗势力拯救人类的神圣使命。反叛联盟的女英雄翠尼缇，突破重重阻碍来告诉尼奥事实的真相，希望他尽快行动起来，以使人类免受200年后被机械奴役的命运。在这个过程中两人不断受到来自黑暗组织矩阵系统特工史密斯率领的秘密警察的追杀，双方的交锋在激烈的进行中。

在影片全球公映之前，为保护版权和争取票房突破新高等原因，关于剧情的细节是严格保密的。故事梗概不会在任何媒体上被提前曝光。但正如在本书第一章讲到过的，用于影片发行的剧情介绍和故事梗概之间存在着本质的区别。从故事梗概中，我们可以捕捉到更多的人物关系和情节变化方面的信息。

值得一提的是，影片中的许多角色都围绕着尼奥而出现，而在故事梗概中提到了最为关键的角色即翠尼缇和史密斯。我们将对影片中的几个段落进行分析，从中不难发现不论场景中是否出现尼奥，但剧情始终围绕他而展开，由此我们了解到在编剧在创作影片文本时，就是以尼奥为中心建构的整个世界。

Tip 小贴士

故事梗概中要呈现出所有重要人物和剧情的重大转折点。

例如追杀翠尼缇这一场景。翠尼缇藏身于废弃的汽车旅馆，史密斯带领手下和秘密警察追至此处，希望逮捕翠尼缇。警察通过对讲机和史密斯说："不必担心，只是在抓捕一个小女孩。"史密斯说："你们当中已经有人被她干掉了。"

场景分析：追杀翠尼缇

影片全长02:16:12，场景出现在00:03:26。

由于史密斯和秘密警察的追捕，翠尼缇被困废弃的汽车旅馆。她需要逃至最近的公用电话亭才能通过线路将自己送到现实世界与尼奥汇合。在正面遭遇警察大部队射击时，翠尼缇施展出超能力，冻结时间，摆脱重力，悬浮半空，躲避子弹，最终成功脱逃。这一场景出现在影片的开场部分，观众对看似晦涩的剧情还没来得及理解，但是秘密警察似乎比观众更了解翠尼缇这个角色。

第二章　故事梗概的作用

当特工史密斯带领手下从废弃旅馆中赶到公用电话亭时，翠尼缇已通过线路抵达了现实世界。史密斯对尼奥的审讯场景即将拉开序幕。

> **Tip 小贴士**
> 影片中的每个场景都要围绕主要人物展开，它们存在的意义就是推动故事情节不断向前发展。

> **场景分析：对尼奥的审讯**
>
> 影片总时长02:16:12，场景出现于00:16:58。
>
> 特工史密斯逮捕了尼奥，希望从尼奥口中了解关于反叛联盟的重要情报。尼奥觉得虽然是初次见面，但史密斯对自己十分了解，史密斯可能是在睡眠状态对自己实施了监控，因此他拒绝配合史密斯。特工史密斯试图使用病毒昆虫通过脐带侵入到尼奥的体内，尼奥突然从梦中惊醒，对发生的一切充满了困惑。

影片《季风》

2007年制作完成的影片《季风》，由是新晋导演施亚姆·巴尔塞的习作，该片讲述的是一位旅居美国的印度裔医生高维·纳达与在故乡身患重病的父亲之间的故事。

> **故事梗概**
>
> 医生高维·纳达要回乡探望身患绝症的父亲，父亲希望他这次归来能够继承自己的产业不要再返回美国。高维·纳达的理想和父亲的心愿存在着很大的差异，在短暂停留后还是回到了美国。高维·纳达的妻子不幸遭遇车祸，她在临终前和他的一段对话解开了父子之间的心结，诠释了父母与子女之爱的真谛，高维·纳达再次还乡，但为时已晚，父亲也已故去了。

让我们聚焦高维·纳达乘坐的班机从加利福尼亚抵达新德里后的段落。他戴着棒球帽，穿着蓝色的T恤衫，衣着打扮十分西化。他乘车回到父亲居住的村落，透过车窗高维·纳达看到了一个与美国迥乎不同的世界，头顶着新鲜蔬果贩卖的妇女，穿着印度纱丽牵着牛在街上行走的男人，以行乞为生的流浪汉等等。高维·纳达将手伸进自己的口袋，摸出一只孩子戴的小手镯，之后他的表情发

027

生了一系列的变化，看上去似乎陷入了不愉快的回忆。

> **场景分析：回乡途中**
>
> 影片全长00:21:27，场景出现于00:01:58。
>
> 姑妈为高维·纳达打开了房门，欢迎他回家。高维·纳达拜见了固执的老父亲，他建议身患重病的父亲尽快就医。而父亲说自己将会在雨季之后离开人世，希望到时候高维·纳达能遵从印度传统礼法，将他送到寺庙圆寂。高维·纳达对父亲的提议表示反对并威胁说如果这样他会立即返回加利福尼亚。但令高维·纳达失望的是父亲意愿已决，难以说服。

真人秀栏目《真实的世界：洛杉矶》

1992年起真人秀栏目《真实的世界》在美国MTV电视网投放，至2008年《真实的世界：洛杉矶》为止已经刊播了20季。栏目招募了一群年轻人让他们在郊区的一幢房子中过集体生活，他们需要协同合作完成栏目组下达的各种任务。每一季都有不同的主题，不同的情节，相互独立。这样的真人秀栏目在制作过程中还需要故事梗概和场景分析吗？答案是肯定的。故事梗概和场景分析会将栏目的情节推向引人入胜的高潮。

> **故事梗概**
>
> 七位年轻人搬进了好莱坞电影中经常出现的那种奢华大宅，他们要临时组建一个喜剧俱乐部，每个人分别承担制作人、演员等不同的工作。在一起工作和生活的几个月中，他们的性格优缺点都会展露无疑，经过一段时间的磨合，有两个人会被淘汰出局，取而代之的是新成员，就这样循环下去。

乔伊是《真实的世界：洛杉矶》一季中的成员。在参加这档真人秀栏目之前，他曾经有过酗酒并滥用药物的经历，一位老友从芝加哥赶来探望他，却被他拒之门外。

第二章　故事梗概的作用

故事梗概

戒酒、戒毒后的乔伊要面临很多问题，经过反省后他决定离开节目组返回家乡。另一名队员，布丽·安娜希望自己的歌唱事业能有所突破，但是她和母亲似乎都对此有些信心不足。某唱片公司为她提供了和亚历克斯乐队同台演出的机会，经过不懈的努力布丽·安娜的舞台首秀大获成功。

场景分析：诀别书

影片全长00:43:58，场景出现于00:32:04。

当队友们听到乔伊读"诀别书"的时候才知道，他有过一段不堪回首的往事。乔伊曾经失业、与朋友决裂、企图自杀并靠酒精和毒品的麻醉度日。其他队友对乔伊内心的挣扎感同身受，并觉得各自面临的问题和乔伊的比起来都似乎没有那么严峻了。当得知乔伊决定离开栏目组，积极地投入新生活时，所有队友都诚心诚意地为他祝福。

网络系列剧集《Satacracy 88》

与《疼痛画风》一样，《Satacracy 88》也是一部低成本的网络系列剧集。网络系列剧集《Satacracy 88》的突出特点是每到主人公要做出重大抉择的时候，剧情都会戛然而止，让观众通过网络投票的方式来抉择主人公的命运，安吉拉的进一步行动通常都会在接下去的一集当中发生，这意味着许多扣人心弦的情节是由观众一手催生出来，势必会高潮迭起。由布拉德·维德巴姆指导，戴安娜·尼可编剧的网络系列剧集《Satacracy 88》讲述的是一名叫安吉拉的女孩无意间卷入一场阴谋，处境十分危险，她偶遇神秘黑衣人，是神秘人揭露了阴谋的幕后真凶，让我们来看这一场景的故事梗概。

引人入胜的策略：影片建构教程

故事梗概

安吉拉是一名普通的公司雇员，她经常服用大量的保健药品，但每晚她都会在梦境中陷入黑暗无助的世界。一天深夜她遇到身着连帽衫的神秘人。神秘人说安吉拉的男友企图谋杀她。她突然意识到体内蕴含着超能力并努力回想起自己的过去。她曾经和黑暗势力有着千丝万缕的联系，这股黑暗势力曾经通过药物和疫苗控制人类命运，她要通过自己的力量与之抗衡，拯救世界。

从故事梗概中不难看出情节的主线围绕着安吉拉展开。安吉拉会与一些奇怪的具有危险性的人物相遇，在每个剧情转折点她都必须面对选择决定自己该何去何从。

场景分析：马丁的抉择

影片全长 00:04:28，场景出现在 00:02:13。

马丁对焦虑的安吉拉进行安抚并哄她上床睡觉。午夜时分，安吉拉发现自己站在房子中间，正注视着睡在床上的自己和马丁，她猛然回身发现一个穿黑色连帽衫的黑衣人正站在她背后。黑衣人如同幽灵一般，他告诉安吉拉马丁企图谋杀她。此时安吉拉要做出抉择是否要听从黑衣人的劝告用匕首杀死马丁。

索康尼运动鞋广告片

2000年，模仿《黑客帝国》采用聚光照明的拍摄手法推出了一则商业广告，正告消费者索康尼运动鞋"无需特效，尽显特效"。为了利用《黑客帝国》掀起的狂潮，广告创意采用了戏仿的手段。

故事梗概

广告片总时长 00:00:35。

普通的运动鞋制造商会像《黑客帝国》一样，竭尽所能地使用特效来吸引观众关注品牌，但索康尼无需如此，只专注于做最好的运动鞋。

第二章　故事梗概的作用

影片《庇护所》

2004年，由卢克·哈顿指导的影片《庇护所》，是一部学生作品。该片以洛杉矶暴风雨为背景，记叙了一个夜晚，四位主人公在一个孤单世界中挣扎着建立彼此联系的经历。一个是危机咨询师，一个是女大学生，一个是预言家，一个则是表面看来与他们毫无共同点可言的父亲。他们在暴风雨的场景中时隐时现，观众开始意识到他们彼此间有着密切的关联——以及将他们彼此阻隔的真正原因。

> **故事梗概**
>
> 　　在一个漫长的雨夜，一座繁华的城市中，四位主人公都做出了人生中困难的改变，努力寻找属于自己的道路。詹妮弗是个流落街头的吸毒女孩。她的父亲克里夫原是个汽车销售员，后沦落为到酒吧卖货的商贩，过着孤苦伶仃的生活。罗伯特是个因丧女之痛行动不便的父亲，而（故事核心人物）希尔是救助中心刚上岗不久的一名接线员。他在接到詹妮弗的求救电话后，面临解决她对自己是否有能力和毅力帮助他人的疑虑。

故事由普通人的生活琐事累积而成，讲述了同一座城、同一个晚，四个不同人物面对情感问题的不同解决方式，折射出不同人物性格的人，不同的人生态度。影片风格鲜明，结构精巧，寓意深刻。

影片《终结者2》

1991年公映的影片《终结者2》与《黑客帝国》一样同属于商业动作片。该片贯穿始终的是正邪两派的较量，因为视觉特效的加入影片效果精彩，甚至好看。

> **故事梗概**
>
> 　　萨拉·康纳之子约翰受到T-1000的追杀。终结者从未来重返1994年营救约翰，在莎拉的帮助下突破重重艰难险阻，最终击败敌手，营救出约翰。

从故事梗概当中我们不难看出剧情围绕着终结者展开。因为是《终结者》系列影片的第二部，因此在情节方面有一定的延续性，虽然拥有强大的重量级

031

引人入胜的策略：影片建构教程

人物逐一登场，但终结者始终是影片当之无愧的主角。这部影片中终结者的任务是从T-1000手中营救约翰。剧情围绕着一系列问题展开，"约翰什么时候会被反派抓住？终结者什么时候会出手营救约翰？终结者还来得及展开行动吗？"

作为《终结者》第一部的续篇，情节开始于莎拉被困在精神病院内，生命受到威胁。终结者重返地球，遭遇邪恶势力T-1000，在正邪对抗中展示着自身的威力。其中，约翰在驾驶摩托车驶入隧道躲避T-1000追捕的一场戏，显得尤为惊心动魄。

> **场景分析：隧道追逐**
>
> 影片全长02:16:02，场景出现在00:29:10。
>
> 约翰的摩托车冲入隧道后，他认为已经摆脱掉了T-1000的追逐，但此刻车胎发出了尖锐的摩擦声，他抬头望去见此时卡车正从他头顶破墙而出。本以为一切就此结束，然而T-1000还不依不饶继续追杀。
>
> 换句话说，这个场景所涉及的核心问题是"终结者还要多久才能来拯救被T-1000追杀的约翰"？

第三章　编剧创作的原则

艺术家们倾尽全力只为讲个好故事。

——泰德·兰格

引人入胜的策略：影片建构教程

所有优秀的影视剧本都是从一个灵感开始的，艺术家门为了酝酿出好故事各出奇招！

在影片《毛发》的剧本创作伊始，米洛斯·福尔曼受到了来自在黑暗中旋转着的火把的启发，于是成就了这样一组镜头：男主人公克劳德正乘坐长途汽车穿过隧道在赶往部队的途中，他的衣着是典型的二十世纪六十年代美国嬉皮士的扮相，而此刻他的情绪正如隧道中的光线一般忽明忽暗，闪烁不定。① 约翰·兰迪斯偶然间听到纪录片制作人查理·柯斌谈起自己做销售员时的一段经历，由此激发了灵感创作出影片《得分手》中二手车推销员克里斯一角。② 巴基斯坦导演梅荷·贾波的影片《美容院》讲述了在美发沙龙相遇的四个女人的生活故事，其灵感来源于导演在美发沙龙理发时的所见所闻。③ 如前所述，影片文本创作者的灵感随时可能被激发，但哪些素材最终可以被加工成为影片剧本，编剧还需要凭借经验做出正确的取舍。所有成功的影片都有赖于文本创作时的构想，以下让我们来诠释其中要义。

经过思考和酝酿，影片的文本创作者首先需要梳理故事梗概，此时并不着急制定出完备的故事大纲，也无需对某些细节进行详细的描述，要紧的是你必须反复问自己，为什么选择这些素材进行加工？它们的价值何在？这些灵感最终能被很好呈现出来吗？以影片《公民凯恩》的故事梗概为例，文本创作者着眼于主人公查尔斯·福斯特凯恩作为一个报业出版商被权力欲望所操纵，怎样从一个正面人物逐步走向反派极端的变化过程。

> 影片《公民凯恩》故事脚本的原创者到底是何人，关于这个问题始终存在争议。有人认为奥森·威尔斯为该片提供了拍摄脚本，有人则认为宝琳·凯尔是《公民凯恩》一书的合法作者。然而，在这里我们更关注该片的故事梗概是如何制定的。

演员鲁思·沃里克在影片《公民凯恩》中扮演埃米莉·凯恩一角，奥森·威尔斯在创作时的立足点基于"如埃米莉·凯恩般的生活是大多数美国人所向往和追求的，同时这也是戏剧冲突的根源。"④

随着事业的发展和权力欲望的扩大，在凯恩和曼基维奇两个角色之间产生

① 鲁迪·乔格斯特,《约翰·兰迪斯：刀王》, www.reel.com/reel.asp?node=features/interviews/landis。
② 索尼娅·芒斯、桑吉塔·库玛尔,《麦哈·贾尔巴》, *EGO* 杂志, www.egothemag.com/archives/2008/05/mehreen_jabbar.htm, 2008年3月28日。
③ 同上。
④ 甘梅利尔, http://everything2.com/node/1183292。

了不可逆转的矛盾而最终导致了凯恩走向毁灭。影片脚本源自于这个构思，因此故事梗概也集中反映了这一切。

影片文本创作者为什么做了这样的设计？怎么将这些关键点联系在一起？让我们来了解故事梗概制定的三个原则。

原则之一：创作者都希望自己的影片能取得不俗票房成绩，在观众中拥有良好口碑，因此故事梗概的制定要清晰明确，语言生动简洁，蕴含潜台词，尽可能地适应各类人群的口味。你不仅仅需要和制片方或者潜在投资者谈及影片故事梗概以获得投资，还需要和影片制作团队中的的演员、摄影师、剪辑师、编曲等工作伙伴阐明你的意图，使得他们对影片故事梗概有所了解，产生兴趣，这样才能坚定团队成员并肩作战的信心，另外还要把影片故事梗概讲给企业主和相关政府机构负责人听以获得来自于他们的支持。通常在小制作影片后都会有冗长的鸣谢名单，这说明制片人以准确清晰的影片故事梗概为依托说服了许多人，进而获得了多方支持。

原则之二：清晰的影片故事梗概为之后的制作规避许多麻烦。故事梗概是影片制作团队合作的沟通的基础。如果失去了这个基础演员的表演将无法达到预期效果，摄影师捕捉的画面也无法满足实际需要。而简明清晰的故事梗概可以使制片团队的协作有据可依，最终能够通过大家的共同努力实现既定目标。

原则之三：一个清晰明确的影片故事梗概可以帮助你节约时间控制成本。比如在影片拍摄执行阶段希望在一天之内完成一系列场景的拍摄，但实际情况因为各种原因受限时，如何取舍就要紧紧依靠故事梗概为中心做出合理规划，这避免了团队发生不必要的争论，找到轻松化解的办法。

此外，在影片实拍阶段很容易消磨人的斗志，许多导演、制片人没能坚持初衷，无原则地妥协导致了影片效果和预想大相径庭，造成无法弥补的遗憾。然而清晰明确的故事梗概可以使文本创作者、导演、制片人始终保持高度一致性，在影片制作过程中不改初心，方得始终。影片故事梗概一旦被确定下来，首席编剧先依据它创建故事大纲，编剧团队对接下来的工作进行细致的分工，分镜头脚本、场景描写、人物对话等逐一被充实起来，建立起一整套科学合理的线性工作机制。

故事脚本是必备之物吗？

在影片前期筹备阶段，如果已经有一个完备的故事脚本那是非常理想的状态，但凡事没有绝对，总有些例外情况。从传统意义上讲，纪录片这种影片类型在拍摄前期就很少有详细的场景清单，对人物的行动和对话也没有硬性要求，

引人入胜的策略：影片建构教程

但故事脚本会出现在剪辑师的工作案头。实际上在每一部纪录片在开拍之前导演都制定了清晰的影片故事梗概，另外在完成每天的拍摄任务后摄像师会将工作备忘录提交给剪辑师，其目的是为了保证观众们对影片有准确的理解。

因此，纪录片制片人的把控能力至关重要。导演在创作期思如泉涌常常改变拍摄计划，可能会造成兴奋点发生转移，越来越偏离主题。虽然一些素材让人兴奋但是要学会取舍，不要跑题。拉里·戴维指导的影片《抑制热情》就是个极端案例，当时导演只提供了一个影片故事概述，其他任由演员们即兴发挥。这种反常规的操作模式所面临的挑战在于，在拍摄现场导演为演员们的表演设置了命题，而且要对剧情推进的节奏做了规划和要求。拉里·戴维在接受记者简·威尔斯采访时指出："在这种极端情况下，关键是要使演员和现场所有工作人员保持相同的节拍。然后大卫鼓励演员们放松下来自由创作，一次又一次地做解放天性的练习，最终他们得到了很多即兴表演所产生出的灵感火花，看似这些是零散的拼凑实际上是弥足珍贵的收获。"①

作为旁观者，的确看到了大卫在依照影片脚本在进行拍摄，但整个过程显得如此的自然随性，完全是在即兴表演的过程中完成的，此时唐纳森说："这就是创作团队所追求的目标。"而这仅是一个比较极端的案例，通常情况下这一创作过程是先在文本创作者的头脑里完成的。事实证明两种方法殊途同归，这些灵感都贯穿于故事梗概之中，贯穿于角色的行为和对话之中。

另一些手中已持有完整脚本的制片人也在大胆地进行充满创造性的实践，约翰·卡斯维特在创作影片《阴影》时就运用了这种方式。这部影片运用手持16毫米相机拍摄完成，周期长达两年，演员们在没有任何束缚的情况下轻松进行表演，故事的发展脉络随着拍摄过程不断变化，而爵士乐手查尔斯·明格斯的出场将这种即兴表演方式推向了极致。②

> **影片《阴影》的故事梗概**
>
> 二十世纪五十年代，纽约一个跨种族的三口之家，胡弗是一位籍籍无名的歌手，班尼是一位自称音乐家的混混，莱丽是他们宠爱的白种人姐妹。当莱丽被情人抛弃后，三人必须相依为命，共同经历了一系列变故之后最终他们相互接纳，家庭对他们来说如同是一首自由的爵士乐，他们共同面对改变，迎接未来的生活。

① 简·威尔士，《编剧协会拉里·大卫的谈话》，www.cnbc.com/id/21637821。
② 雷·卡尼，《维茨的个人档案》，雷·卡尼的微博"现在游戏"，2003，http://people.bu.edu/rcarney/cassoverview/bio.shtml。

影片《阴影》的故事梗概容易让人将目光聚焦到跨种族家庭的矛盾上，卡斯维特竭力证明故事叙述的顺序和故事情节一样重要，它们应该被包含在故事梗概和描述之中。

Tip 小贴士
对于影片文本创作者而言阐述故事梗概最为重要的是把握住影片的灵魂并与观众产生共鸣。

故事梗概

如果将影片故事梗概比作与观众之间沟通的最便捷的工具，那么故事脚本又起到什么作用？

首先，故事脚本应该帮助每个与电影相关的人了解这个项目，投资方可以通过它了解影片的投资规模。发行方可以通过它了解影片的目标市场。制片方可以通过它了解影片的类型。

其次，从实用层面上讲，制作团队可以通过它把对影片的零散认识提升到一个系统和宏观的层面上，准确地进行经费预算、人员配置、制订周密的工作计划。

再次，对于扮演主要角色的演员而言依照故事梗概可以很快地搭建彼此之间的关系，便于讨论与沟通，提前对每个场景每段对话进行打磨。

用你自己的语言创建一个充满矛盾冲突的场景

影片《公民凯恩》用开篇的三分钟描述了凯恩的死，在紧随其后的九分半中时间里则以新闻报道的剪辑方式回溯了凯恩的一生。进入正片的一百多分钟里电影的叙事完全打破了之前的新闻报道的模式，以故事片的叙事方式力图去破解凯恩"玫瑰花蕾"符号化的生命密码。更值得一提的是这部影片的整体框架，是以记者汤普森的视角展开的。汤普森寻访凯恩生前周围的人，人们用自己的点滴记忆拼合出了凯恩的一生，到影片结尾处让我们对影片叙事的整体框架有了更加清晰、更加完整的认识，也就彻底完成了故事梗概应起到的作用。

尽管汤普森作为我们了解凯恩的主要线索贯穿于影片始终，但是我们不能将其与主角凯恩的地位相互混淆。从影片的故事脚本不难看出关于场景描述的基调主要还是聚焦在凯恩身上，很多场景设计之中我们很难看到汤普森的身影（图3.1）。

引人入胜的策略：影片建构教程

图3.1　以汤普森的视角回溯凯恩的一生

影片中的大多数情况，我们只能看到汤普森的背部、肩膀、影子，听到他的画外音。即使偶尔出现了汤普森的脸部画面，那也比他的受访对象的镜头要少得多。影片最后场景是一群记者蜂拥至凯恩遗物的焚烧厂，此时汤普森的出现对解释"玫瑰花蕾"符号化的密码有至关重要的作用，正如他的描述："你永远无法完全了解一个人，我们印象中的凯恩只是由他周围人的记忆碎片拼贴而成。"这一设计和影片开篇部分记者在废弃建筑瓦砾中穿行的场景和评论相互呼应。

第三个新闻记者：那儿有处苏格兰城堡，但我们还没去过。
摄影师：我想知道如何把这些片段组合在一起。
助理（阅读一个标签）：玛丽·凯恩获得的遗产是一个价值两美元的铁炉子。
摄影师（将画面中出现的雕像放置在一个更好的位置）。
女孩：她是谁？
第二个新闻记者：她是维纳斯。
第三个新闻记者：他喜欢搜集各类物品吧。
雷蒙德：他的收藏总是意义非凡。
第三个新闻记者：他把所有这些古玩字画的藏品都陈列在城堡之中。
汤普森已转过身来。他是首次面对镜头。

汤普森：查尔斯·福斯特凯恩。

如（图3.2）所示，威尔斯在拍摄现场还是将汤普森这一角色的站位放置在了画面的阴影中。这说明在威尔斯看来汤普森是个次要人物，并不想让他露面。但是在故事脚本中，文本作者清晰地描述了对场景设想，他希望此刻汤普森能够转向镜头。这说明威尔斯在现场拍摄的过程中改变了文本的设计，始终将汤普森作为一根副线。文本作者在故事梗概当中描述的是一种创作的依据，而作为现场执行导演可以根据文本开拓出更多的创作空间。那么在故事梗概当中出现的这些文字也就是一些作为提示性的依据而已。

图3.2　汤普森的形象在阴影中作为副线出现

在脚本中创作场景。通过上一个段落我们看到，在汤普森的描述开始前有一大段对话，并特地点出汤普森的动作，仅仅通过文字描述，就可以感觉到有些变化发生了。

影片文本创作者拉里和安迪·沃卓斯基共同构筑了虚拟世界中的矩阵场景，将英雄尼奥置身其中。当尼奥进入睡眠状态他就会面临神秘的黑衣人的恐怖追杀，这些杀手时常将他逼到摩天大楼的天台边缘，焦虑和惶恐让他对睡眠中发生的一切产生了质疑，他试图搞清楚梦境中反复出现的场景是否真的存在。

引人入胜的策略:影片建构教程

影片《黑客帝国》的故事梗概

1999年电脑程序员托马斯·安德森被来自未来的地下政治组织的杀手追踪。未来世界受到机器和程序的严密控制,人们受到奴役,而电脑程序员托马斯·安德森则是未来世界的救世主尼奥,于是他在矩阵式世界中与时间赛跑,担负起了对抗机器拯救人类的使命。

让我们来看看影片《黑客帝国》中的审讯现场的场景分析。

场景分析:《黑客帝国》中的审讯场景

尼奥受到侦探史密斯的监控。通过几个回合的较量尼奥感觉到史密斯和他的同党们似乎对自己的言行十分了解,并在睡眠状态对自己进行了残酷的审讯。尼奥用自己强大的意志力和这股恶势力进行着对抗,但史密斯和其同党利用矩阵力量、病毒昆虫等手段入侵尼奥的意识体系,这种神秘的恐怖力量来袭使得尼奥从梦中惊醒,他对发生的一切充满困惑。

这个场景在整部电影中发挥着重要的作用:指明了尼奥一开始天真地相信着特工和矩阵环境,到他意识到真相。也强调了反抗者才是这部影片中的英雄,而特工和矩阵环境则是邪恶势力。故事梗概中指出了场景中两个重要的环节:尼奥与安德森决定反抗和特工组织的报复。

这部影片的故事梗概中呈现出的信息更多的是人物对话而非场景的描述。《黑客帝国》中出现的侦探史密斯运用各种手段对尼奥进行猛烈攻击造成威胁和压迫感,可能是由于虚拟世界的场景需要借助后期效果进行营造,所以文本创作者将更多的精力放在了人物的对话上,通过对话让观众了解故事的来龙去脉,推进情节向前发展。

引人入胜的演讲

作为影片文本的创作者你要学会在你的观众面前演讲,把你创作的故事讲述给他们。生活中大多数的演讲专家会指导你在演讲的过程中应该注意掌控节奏,而另外一名演讲专家道格拉斯·杰弗瑞他的观点是要注意演

第三章 编剧创作的原则

讲当中停顿的重要作用。演讲当中的停顿是为了让观众能够有足够的思考的空间，也是引人入胜的秘诀。首先，确保演讲的过程控制在几分钟之内。再者，同时可以运用视觉手段作为补充，比如道具、图片等。最后，抑扬顿挫的音调变化也是有效的手段，这些都会为你完成演讲进行加分。

影片《教父》的场景描述

在进行影片《教父》的场景描述（见本书第二章，影片故事的梗概）时弗朗西斯·科波拉立足故事脚本，同时也照顾到拍摄的需要。有时文本创作者要带着导演的意识进行写作，这样的设计才能真正指导拍摄实践，他们往往先有碎片化的构想，这些灵感被写在工作日志的边缘，通过反复的琢磨最终形成体系。①

在2001年影片《教父》的DVD珍藏版发布的时候，创作者谈起"弗朗西斯·科波拉的工作日志"（图3.3）它曾记录过满满的灵感火花，创作者坦言："当我再次翻阅这本工作日志时有些词句依然让我心潮澎湃，很多笔墨都是为了烘托影片的场景同时营造气氛。"②

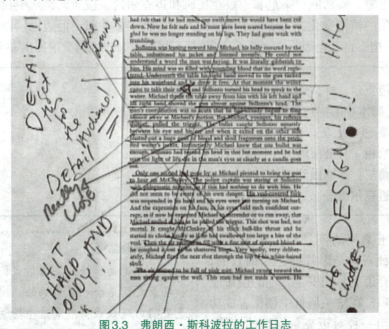

图3.3 弗朗西·斯科波拉的工作日志

① 马里奥·普佐、弗朗西斯·科波拉，《教父》剧本的第三个草案，1971年3月29日，南加州大学的图书馆。
② 《弗朗西斯·科波拉的笔记本》，《教父》DVD奖金收藏盘，2001。

引人入胜的策略：影片建构教程

场景分析

影片《教父》中的餐厅谋杀案场景

迈克尔从未想过有朝一日他要接手家族生意并担负起为父报仇的使命。子承父业一直以来都是父亲对他的期许，然而令人始料未及的是最终以这种方式达成了，迈克尔接下去的人生轨迹是成为"新教父"。

剧情的走向大体如此，但问题是通过什么场景来完成这一转化呢？

文本创作者用了分三步走的方式完成了这一转化，并使观众的情绪被准确地调动起来。场景一被设置在地下室，迈克尔在实施暗杀前非常沉默，内心戏分量十足。场景二被设置在教父的房间中，黑帮家族成员聚集在一起等待下达指令的电话，暗杀使用的手枪就在手边。通过对场景脚本的分析我们注意到迈克尔在这一段落中的台词只有十分简短的四句话，这与之前他出场时大段的口白相比差距悬殊。很明显影片《教父》的两位文本创作者弗朗西斯·科波拉和马里奥·普佐希望看到迈克尔表现深度的思考而不是肤浅的表演。场景三被设置在地下室，泰西欧、桑尼和哈根在场时和迈克尔的一段对话，从中我们了解到迈克尔的情绪变化，关于谋杀周围的人给了他很多建议，但迈克尔内心却十分煎熬，担心自己会因此成为杀人魔头，接近尾声的时候他向桑尼提出一个问题：

迈克尔：好，你认为我要多久才能回来？
（脚本中的描述为转换场景之后迈克尔几乎一言不发。）
桑尼：大约一年……
哈根（打破沉默）：上帝，我不知道……
桑尼：你能做到吗，迈克尔？
迈克尔出画

对于桑尼的问题迈克尔没有回答，这种省略是影片要达到的目的，我们担心迈克尔的安全，他的使命能够完成吗？在这一场景中创作者成功地营造出一种对迈克尔同情的情绪，迈克尔的安危牵动着观众们的心，关注事态的发展和人物命运的走向。

Tip 小贴士

三步走的转场方法告诉我们场景和场景之间是会相互影响的。重要的是要明白观众最初看到这个场景会有什么直观感受，此外当这一场景结束后会给观众留下什么样的印象。

让我们先从这一片断中抽离出来,从影片全局来进行分析,关注迈克尔的内心戏,他从一个战斗英雄变成黑帮领袖情感随之产生巨大变化。此时无论是人物本身还是观众都要反复读解迈克尔这一角色表现出的性格张力,枪就放在餐厅里,迈克尔会用吗?在故事脚本中保持了一定的神秘感。

引人入胜的高潮之一:

影片《教父》中,索拉佐和麦克·克鲁斯基在餐厅中关于食物的一段英文对白,迈克尔在一旁安静地倾听着一言不发。索拉佐开始转向迈克尔用意大利语交谈,迈克尔不时地回答着索拉佐的问题。服务员会间或送来饮料和食物打断两人的对话,迈克尔用意大利语困难地表达着,偶尔夹杂了一些英语。

在这个片段中,文本创作者要面对的是关于人物对白的问题。演员的对话内容要逐一落实在脚本中,这种情况下并不能寄希望于演员灵光乍现的随意发挥。我们并不怀疑当时弗朗西斯·科波拉记录下了扮演索拉佐和迈克尔的两位演员的对话,并将这些素材收纳到了故事脚本之中。其实重要的并不是对话中的内容和细节,而是通过对话反映角色之间的关系,通过对话塑造人物性格,很多对白其实都是可以被省略掉的,但重要的是迈克尔在谈话的最后部分使用了英语。

> 迈克尔(使用英语来说):
> 最重要的是……我不想再复制我父亲那样的生活。

Tip 小贴士
短短几句话的对白却可以被赋予非同寻常的意义,再将角色的一系列行动穿插其中,对推进剧情发展有着重要作用。

那一刻,迈克尔面对索拉佐的质疑充满挫败感,索拉佐对迈克尔的回答并不满意。脚本中的描述如下:

> 迈克尔长时间地注视着索拉佐,脸上泛起苦涩的笑容,他摊开双手仿佛在说自己身处困境,对发生的一切都无能为力。

这就是引人入胜之处,在故事脚本中并没有关于角色的分析,但是通过这个场景的描述和人物行为的设计,我们感受到这个段落中可能蕴含着的创作空间。这并不是迈克尔第一次在影片中出场时的对白,但是对于塑造人物而言却是至关重要的。

对文本创作者而言这是个有效的手段,它有利于对白语气的变化。接下来的场景是,迈克尔起身去盥洗间之前被搜身。故事脚本中要求他再回来的时候

引人入胜的策略：影片建构教程

只有一句话的对白，如果是平庸的编剧会设计让迈克尔返回时说："现在我们可以顺利交流了，我觉得好多了"。然而弗朗西斯科·波拉和马里奥·普佐运用的方法更加高明，他们认为这种情况下无须对白，单纯运用肢体动作迈克尔就能达到很好的效果。

当索拉佐继续用意大利语和迈克尔交流时，迈克尔的情绪显得平静了许多。如果完全依照故事脚本中的要求这个段落只有短短的一行文字，而导演却要有足够的敏锐地将其幻化成富有张力的外在表现，这样才能够将观众带入最具有戏剧冲突的场景中感受到迈克尔情绪的微妙变化，观众们也感到迈克尔做了决定，即将开始最富冲突的场景。最终以这种方式与文本创作者的思路达到吻合。

引人入胜的高潮之二：
影片《教父》盥洗间中的场景

> 隐匿在水箱背后的手枪是迈克尔寻找的目标。迈克尔找到隐藏的枪支之后显得有一丝犹豫，他深吸一口气后，把枪插入腰间，接下来的一系列动作是，洗手、整理头发、转身离去。

在故事脚本中突出迈克尔的行动。迈克尔的片刻犹豫是这个场景中引人入胜的部分。故事脚本将其描述为一场虎头蛇尾的谋杀，迈克尔的情绪依然摇摆不定，迈克尔走出了盥洗间回到餐厅落座并继续他与索拉佐的对话。在现场拍摄的过程中，导演并没有特写主人公，而只安排了一个高视角的固定机位，这个机位起到了俯瞰全局的作用，同时它更像是一个冷静的旁观者，完整记录了谋杀前的紧张气氛。这足以让弗朗西斯·科波拉的创作意图贯穿这一段落的始终。

引人入胜的高潮之三：
影片《教父》餐厅中餐厅谋杀案场景

故事脚本中将这个场景作为一个完整的部分进行了描述，弗朗西斯·科波拉的兴奋点并不是一场一触即发的黑帮火拼的枪战，而是将注意力放在了迈克尔的身上。场景中的侍卫情绪放松下来，服务员绕过桌子送上饮料，索拉佐继续着自己感兴趣的话题，而此刻的迈克尔已经下定决心起身持枪射击，他心跳加速，在他的意识里耳畔索拉佐的声音变得含混不清。我们可以看到这些文字的描述都是基于行动的，短促而有力胜过了对白的作用。这是一段非常重要的内心戏，迈克尔身上有枪，他会选择起身拔枪扣动扳机还是会继续佯装倾听索拉佐的讲话？剧情达到了一个高潮。

文本创作者为迈克尔选择了起身射击，之前的一系列铺垫让这个短小的段落显得跌宕起伏，丰富生动，而文字的表述完全是故事脚本的文体，却比小说的文体看起来更加精彩。

Tip小贴士
运用散文般的语体风格创作引人入胜的影片故事脚本。

> 迈克尔用左手推开桌子，右手持枪顶住索拉佐的头，他扣动了扳机，索拉佐头部被击中，血雾弥漫了整个画面，旁边的餐厅服务员的白色制服上沾满了血迹，索拉佐应声倒地，此刻的空气似乎都已经凝固了。

一个停顿之后，这一场景淡出，由蒙太奇组接新的场景淡入，这场血案之后迈克尔的全家准备隐匿起来。这部影片的文本创作的高明之处在于此段落之后的剧情都受到了影响发生了重要的转折，从其意义上来讲这场谋杀案影响了迈克尔的一生。从影片文本的建构中感受到了创作者独具匠心的设计和鲜明的个人风格，导演如果能完整捕捉到这些，影片的风格当然会十分惊艳。

要点回顾：
以上我们深入分析了影片故事脚本中的三个引人入胜的场景设计：
1. 迈克尔聆听索拉佐的讲话，发现他父亲的境遇十分危险，于是产生了干掉索拉佐的想法。
2. 迈克尔在盥洗室找到了武器，佯装洗手之后回到了餐厅。
3. 迈克尔从盥洗室回到餐厅落座决定出手干掉索拉佐。

我们已经把握住了影片故事梗概中所提及的三个关键时刻，也在反复阅读的基础上，发现独具风格的表达方式将剧情化腐朽为神奇。我们自觉不自愿地衡量出了每个人物对话的权重，这些就是文本创作过程中蕴含的力量，当然导演要与编剧达到高度默契，导演也是主要创作力量之一。除了编剧导演集成一身的情况外，更多时候导演能够真正吃透脚本，将编剧的意图很好地还原是一件可遇而不可及的事情。

纪录片的故事脚本

在本章的开头部分我们就提及关于纪录片通常情况下是没有故事脚本的。
特瑞莎·黛斯曾获得联合国教科文组织的自助撰写过一部名为《如何编写纪录片脚本》的著作，其中提及纪录片故事脚本可能是最容易被忽略的部分，

引人入胜的策略：影片建构教程

它原本应该和导演的创作有机地融为一体。许多的制片人会在拍摄完成后写出一个故事梗概，许多类型影片也如法炮制。然而现实问题是无法回避的，进入创作过程后导演们时时刻刻都会追问自己，"这个段落我该怎么拍？"这时回头看，我们还是需要在拍摄前期有一个好的故事脚本，即便边拍边改的情况可能经常发生，但是佳片和烂片的区别之处在于是否有一个完备的故事脚本。优秀的影片文本成就伟大的影片，这是颠扑不破的真理。①

特瑞莎·黛斯将影片的文本创作分为两种类型。其一是，用于指导影片拍摄用的故事脚本，特瑞莎·黛斯将其比作拍摄团队使用的旅行地图。另一个则是用于指导影片全程制作的综合性故事脚本，这其中包含了视觉的听觉的和所有创作要阐述的新概念。也许正如我们在本章开头部分所举的几个例子，一些纪录片是没有文字脚本的，但是也会因此引发一些后遗症，比如后期剪辑要以什么作为蓝本进行取舍，才能和导演想传达给观众的信息是吻合的呢？因此，我们反复强调影片文本的重要性，它是整个团队协同工作的立足点和着眼点，是各个工种共同的奋斗目标，有效地指导前期拍摄和后期剪辑，防止在纷乱的工作流程中做出错误的决定影响影片创作的全局。

用叙事构建故事脚本：

无论是故事片、纪录片或者广告通常情况都存在完整的叙事结构。与故事片不同，纪录片的脚本更像是拍摄和剪辑的工作进度表，但是它的作用是要把情节发展的细节解释清楚。有些纪录片需要增加一些画外音帮助解说，这也形成了一种风格。当然一些前卫的纪录片导演作品丝毫看不出叙事结构，比如罗恩·弗瑞克和马克·梅格森的纪录片《天地洪荒》探讨的是人与环境之间的关系。戈弗·雷杰的纪录片《机械世界》和艾伦·霍姆的纪录片《大屠杀幸存者》都选择运用图片加音乐的形式完成。《纽约时报》对这类纪录片的时评指出："纪录片的叙事可以综合运用多种元素进行组合，选择什么时候开始叙述，什么时候加入停顿，改变观众们的态度产生情感体验，这就是暗含其中的叙事。"换句话说，这种叙事方式就能够制造出引人入胜的效果。

用人物访谈建构故事脚本：

纪录片《走进陌生人的怀抱》的访谈的对象是一组即将离开家乡的孩子，他们的话语真情流露。尽管这组访谈不是在同一时间和同一地点完成的，但是创作团队将这组访谈有序地整合在了一起。第一个采访对象是一个女孩，她努力回忆和母亲离别时的场景，鼓励自己"坚强的女人不会哭"，导演把她的音容

① 特瑞莎·黛斯，《如何编写纪录片脚本》，联合国教科文组织，2007年3月，http://portal.unesco.org/ci/en/files/24367/11757852251documentary_script.pdf/documentary_script.pdf。

第三章 编剧创作的原则

笑貌放大到铺满整个屏幕的特写。第二个采访对象是一个被父亲遗弃的女孩，她描述着父亲将她推出火车车厢外自己乘车离去的场景。第三个采访对象是一个男孩，他描述着与父母分离给他造成的可怕记忆和无法抚平的创伤，面部表情充满了痛苦。

毫无疑问，这样的一组采访在事前是没有故事脚本的，但是被采访对象的选择和对他们进行的情绪引导都是有准备的，而对他们语言和行动的拍摄素材的取舍权也掌握在导演手中。因此，这一组采访自始至终都在导演有效的控制之下，能够让观众准确理解情节发展的走向，达到了引人入胜的目的，从某种程度上说就是纪录片脚本所起到的作用。

影片的文本创作贯穿始终

人们常说一部糟糕的影片却有个好剧本，而反之一个糟糕的剧本肯定成就不了一部优秀影片，根据我的经验这是个颠扑不破的真理。每个好剧本都融入了编剧富有个性的创作和复杂的人物情节关系，起初导演和演员可能无法一时间吃透其中含义，这就需要制片人组织所有成员在拍摄前进行反复的排练和磨合，同时让后期剪辑和编辑进行及时有效的沟通。

归根结蒂，作为影片文本的创作者要清晰地表达你的想法，最好的办法还是要制作出一个完备的故事脚本。故事脚本要达到清晰的标准并不困难，作为编辑要始终抓住故事的核心，文字表达简明扼要让每一个剧组的工作人员都能领会其中的意图不会产生歧义和错误理解，并以此为蓝本指导他们的工作。

如果一部影片具备好的故事梗概，深入细致的场景分析，每个引人入胜的关键点都能被准确把握，那么影片制作团队的成员们都会围绕着这些展开工作，整个工作过程会是一种轻松、快乐的创作体验。

第四章　产品设计的玄机

如果可以用画面，你就没有必要再用语言表达了。
　　　　　　　　　　　　　　　——爱德华·霍普

引人入胜的策略：影片建构教程

爱德华·霍普在这里所指的画面是影片中和对话相呼应的影像，它对人们深入了解剧本之中蕴含着的意义，推进角色的发展都具有一定的作用。总而言之，影片巧妙的情境设计就如同修辞一样，缺少它影片会平淡无味，缺乏生气。

产品设计主要指的是什么工作？

迈克尔·普洛特曾担任过产品设计师和艺术总监，他对这项工作的定义为："对故事进行深入加工的人"。① 设计师要依靠自己的力量推动影片向更优化的方向发展，他作为一个沟通的桥梁将编剧最初的意图经过二次加工传达给导演和其他工作人员。艺术总监和产品设计师的合作应该是天衣无缝的，艺术总监更注重把控宏观层面确保影片的整体风格。产品设计师和他的工作团队负责构建主要角色生活的空间，并引领观众顺利地进入这个空间，主人公生活在一个什么样的历史背景之中，他们的衣着是什么风格的（这些潜在的调性决定着故事发展的走向），他们的情绪是阳光幸福的还是抑郁压抑的。

威廉·艾格莱顿在动画片《海底总动员》的制作阶段担任产品设计工作，他对自己的工作职责有了另外一番阐述："我是和一群艺术家一同工作的，我为他们提供视觉风格的整体方案，让故事中的角色生活在我设计的情景和背景之中。"②

迈克尔·普洛特和威廉·艾格莱顿都认为作为产品设计师与制片人、导演、艺术总监、摄影师、道具师、布景师以及演员们的合作是至关重要的，所有人共同努力描绘影片的愿景。③

产品设计必须依托人物与故事，在此基础上再去拓展观众们的想象空间。因此，这些精美的视觉元素是产品设计师们为观众制造的奇幻空间和视觉盛宴，立足于剧情线索展开，又可以时刻还原回故事脚本，要遵从产品设计为影片叙事服务这一原则。

泰德·霍沃斯和耶利米·约翰逊曾作为影片《火车上的陌生人》《最长的一天》的产品设计，他们相信："把你在现实生活中所看到的编成一个更好的故事讲出来，比你去生硬地编造一个剧本更好。"④

故事脚本和风格之间要协调一致，如果你对影片的故事大纲了如指掌，那么你一定会让两者之间保持统一的风格。

① 迈克尔·普洛特致原著者的一封信。
② "尼莫的制作过程"，《海底总动员》纪实DVD。
③ C.S.塔斯罗，《完美图景：电影的生产设计史》，德州大学出版社，1998。
④ 文森特·布鲁托，《精心设计：采访电影制作设计师》，普雷格出版社，1992，第32页。

第四章 产品设计的玄机

一部电影的产品设计没有必要完全模仿现实生活,在动画片《海底总动员》中罗宾·库珀起初设计了一个名叫多莉的珍珠鱼的形象,小丑鱼尼莫鼓励它向浅海游去,可是不幸的事情发生了,它被潜水员带走了。在视觉设计样稿中我们看到了这只小章鱼的平面设计形象。在这部影片的开头我们看到了更为绚丽的情境视觉设计,小丑鱼尼莫和它的父亲马林生活在一片充满生机的珊瑚礁水域,画面颜色丰富而柔和。

这一章的作用就是让大家了解到产品设计的重要性。在产品设计师接到工作任务之前,一切只是诉之于文字的描写和没有边际的想象。导演要先和产品设计师进行磨合,表达他的创作意图,两人对构建影片情境的风格达成一致。除此之外产品设计师还要在整个工作流程中与制作团队的所有人打交道,因此他的业务水平必须是出类拔萃的。

产品设计进行时

本章我们聚焦的是产品设计而不是产品设计师。当一部影片还只是编剧脑海中的一个构想时,制片方可能就让产品设计介入其中了,甚至早于聘用一个产品设计师。影片《盗梦空间》由于特殊的叙事结构和独具风格的视觉观感体验,因此产品设计工艺流程异乎寻常。每个影片项目的产品设计团队都由不同的专业人员组织而成(图4.1艺术片导演亚历克斯·麦克·道威尔的产品设计流程[①])。

产品设计的灵感可能来自各个方面。影片《300年》是一部由漫画改编的作品,由编剧弗兰克·米勒、产品设计师吉姆·比塞尔、摄影师拉里·方米勒组成的团队共同打造。

弗兰克·米勒坦言:"影片《300年》根据漫画作品改编,那么漫画的故事结构自然就成为影片的基础,但是影片创作有着自身的创作规律不能完全囿于漫画。影片最终沿袭了漫画作品中的故事框架、人物性格、意蕴风格,其余部分则进行了大胆的二度创作。"[②]

产品设计师吉姆·比塞尔补充道:"产品设计工作需要对文本中所提及的故事梗概、影调风格进行具象化的诠释,影片《300年》中主人公的性格特征和故事发生的背景都要依托原著本身。"[③]

产品设计需要理解故事、建立风格、为观众们创建一个世界。仅为观众简单地描述故事发生的时空背景是不够的,产品设计需要构建出细节齐备的整体

① http://wiki.artdirectors.org/~wiki2/index.php?title=Mandala。
② 托德·朗威尔,《未来即现在》,《美国电影摄影师》杂志,2007年3月刊,第14—15页。
③ 同上。

引人入胜的策略：影片建构教程

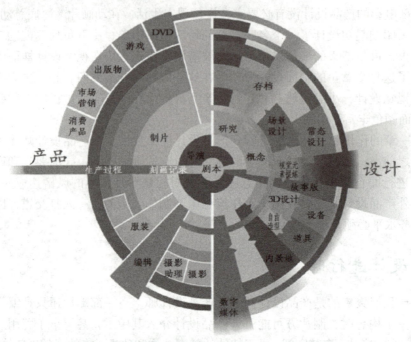

图4.1　艺术片导演亚历克斯·麦克·道威尔的产品设计流程

方案，我们在接下来的篇幅里会进一步讨论以下这些内容：
　　◇ 色彩系统设计
　　◇ 合成设计
　　◇ 产品设计
　　◇ 服装、化妆和舞美设计

色彩系统设计

　　电影人如何以荧幕为画布调和出丰富的色彩系统？如何运用光影、色彩、明暗、饱和度可以给人留下难以磨灭的印象？
　　影片《飞行员》的摄影指导罗伯特·理查森曾与艺术总监但丁·弗兰德探讨过导演马丁·斯科塞斯的影片色彩系统：
　　"马丁·斯科塞斯十分重视影片的色彩系统的建构，甚至提出过一部影片的双色彩系统的概念，用一种镜像概念来表现角色的双重性格。色彩系统的建立有助于影片品质的提升。"[1]

[1]　约翰·帕维斯，《高品质生活》，《美国电影摄影师》杂志，2005年1月。

第四章 产品设计的玄机

《魔戒》《罪恶之城》《300年》等奇幻影片的色彩系统设计无需以现实生活为依托，具有较大的想象空间。

动画片《海底总动员》的色彩系统设计却有较为广泛的借鉴意义。这部影片是关于父亲克服重重困难寻找儿子的故事。

影片《海底总动员》故事梗概

小丑鱼马林生活在珊瑚礁海域，他目睹了妻子和所有孩子被恶毒的梭鱼吃掉的一幕，生性胆小的马林唯一的心愿就是尽全力保护好自己的小儿子尼莫。然而意外发生了，尼莫被澳大利亚的潜水员捕获并被贩卖到悉尼的一家牙科诊所里成了鱼缸中的宠物。与儿子失散的马林焦急万分，他克服恐惧历经千难万险想方设法营救尼莫。父子俩共同的这段冒险经历加深了彼此间的信任和爱。

在阅读完故事梗概之后，产品设计师营造出了一片绚丽多姿的海洋世界场景，但是对于主人公马林来说在宁静祥和背后却充满了危险，他常常处于紧张恐怖的气氛中，这与故事梗概中的文字描述相得益彰，十分匹配。

影片《海底总动员》场景分析

尼莫入学的第一天就和新同学们一起去学校附近的海域学习跳伞，马林发现尼莫学跳伞的地方正是当年妻子遭遇不测的伤心地。他内心充满不祥的预感，一心想叫儿子快些回来。此时一艘渔船向这片海域驶来，尼莫好奇地迎上去，结果被戴着氧气面罩的潜水员捕获了。

马林在寻找儿子的途中遇到了多莉，她是一只会时常丧失记忆的珍珠鱼。虽然在营救尼莫的过程中多莉常常拖后腿，但是作为朋友她是忠诚的。

很多有待开发的戏剧性元素就蕴含在故事梗概的文本之中，如何深入地将其开发成引人入胜的精彩瞬间，是值得推敲的问题。

这个场景中的主角是谁？
主角在这一幕开始的时候给人什么感觉？
主角在这一幕结束的时候给人什么感觉？
在哪一环节情节发生了变化？

很明显，这一场景中马林是主线。在这一幕的开始，是马林送儿子尼莫上

引人入胜的策略：影片建构教程

学的第一天，他们在珊瑚礁中的生活给人幸福而充满活力的感觉。在这一幕的结束，是马林和儿子失散了，为了寻找儿子马林离开了珊瑚礁踏上充满未知和令人有些恐惧的旅程。但是此时营救尼莫是马林唯一的信念，也是支持他战胜恐惧的强大力量。而主人公的内心从安全到恐惧就是发生变化的重大转折，也是需要把握住的会制造出引人入胜的戏剧效果的关键所在。

皮克斯动画在制作《海底总动员》过程中，对于故事梗概和动画视觉设计有一套非常缜密的计划，他们立足于彩色故事版的视觉设计，使每一个场景的主色调都深深地抓住人们的感觉，这些都对故事叙事有很大的帮助。

情境设计师威廉·艾格斯顿分析了制作团队是怎样把握珊瑚礁的特质的，"很多海域都有珊瑚礁，它们都非常漂亮，但是必须要为出现在我们影片中的珊瑚礁做一个特殊的定义"（图4.2）。

图4.2　影片中的珊瑚礁彩色设计稿

如图4.3这幅彩色设计稿描绘的是尼莫在入学第一天和同学们一起学习跳伞的海域环境，颜色绚丽夺目充满了幸福和欢乐的气氛，这使影片制作团队每个成员都能准确地把握风格定位，并帮助大家向同一目标迈进。产品设计师营造出了一个美丽迷人的世界，这与主角马林焦虑的情绪格格不入，这有助于在观众的心目中建立起人物性格，对于影片叙事起到了积极推进的作用。

该片产品设计师威廉·艾格斯顿曾经为此做过一个实验，他请潜水员潜入海中，随着潜水员向更深的海域游去，眼前所能看到的光线越来越少，海水的颜色越来越深，一种莫名的恐惧萦绕心头。通过这个实验，我们不难想象影片

第四章 产品设计的玄机

图4.3 尼莫和同学们学习跳伞的海域彩色设计稿

画面颜色的饱和度和明度会对观众的心理产生影响,这也为影片的创作者拓展了创作空间,于是最终包含了更多丰富信息的设计稿呈现出来(如图4.4)。在把握住了影片视觉的基本定位之后,威廉·艾格斯顿率领整个团队建立了一个水下色彩系统,从透明的水晶质感到由浅入深的绿色系,从波光粼粼的浅海蓝到漆黑压抑的深蓝。这个变化多样的调色板让小丑鱼尼莫的冒险经历充满活力,令观众兴奋不已。随着影片故事的发展,整个环境变成了墨绿色,色彩的变化预示着充满戏剧性一幕即将降临。尼莫不听父亲的劝告向陌生的船游去,并很快被潜水员捕获。马林慌忙之中紧追带走尼莫的船,这时环境调色板的色调逐渐变深而且色彩单一,最终画框之中橙色的小丑鱼马林被灰暗淡掉的背景色所笼罩,成为了唯一的亮点(如图4.5)。回头看其他那些没有被潜水员捕获的小鱼充满了恐惧逃窜到更深的海域,周围的色彩系统颜色单一明度不高(如图4.6)。

图4.4 尼莫和同学一起学习跳伞,充满了欢声笑语

引人入胜的策略：影片建构教程

图4.5 灾难降临时刻，马林惊恐而无奈，海水暗色变得暗淡

图4.6 马林游向神秘未知的海域，色彩系统发生变化，橙色的小丑鱼成为画面中的亮点

以上所说的这个色彩系统的建立有效地帮助观众们建立明确的情感意向，帮助制造出引人入胜的戏剧情节。这种方法不仅限于动画片，在本章的后半部分我们会拿影片《教父》作为案例进行深入的分析。

第四章　产品设计的玄机

布景设计

许多人认为布景设计仅仅是营造情境的一个途径。这好比人们建造了一幢房子而房间中的桌椅板凳要与整体设计相互匹配。但这种说法忽视了一点，实际工作中，我们常在真实环境中拍摄，看起来好像对环境的控制没有那么强。在本书第五章当中我们会分析导演对影片整体建构起到的作用，无论是影片的宏观设计还是细节设计，无论是真实布景还是后期搭建，都会直接影响到观众们的情绪和感受。

谢尔盖·爱森斯坦的作品《战舰波将金号》在人类影史上有着里程碑式的意义。以沙皇俄国时期统治阶级与人民之间的矛盾为主要线索。

影片《战舰波将金号》故事梗概

经过多年征战水军官兵对自己的生活充满了厌倦和不满情绪，他们要起义接管战舰波将金号，奥德赛市民也纷纷走出家门支持水军官兵们的起义。沙皇的警察部队在这场起义当中扮演了刽子手的角色，他们向无辜的平民开枪射击造成血案。人民别无选择，唯有义无返顾地投身革命，才能推翻沙皇俄国的暴力统治。

正如在本书第二章当中曾经分析过的，沙皇的警察部队在奥德赛阶梯屠杀贫民的这个场景中直接反映了故事梗概中所描写的沙皇俄国的暴力统治，从本质上讲这是整部影片的核心。导演用奥德赛阶梯这个场景有效地揭示出潜在的主题思想，观众们从中解读的信息和导演所想保持高度一致。

场景分析：奥德赛阶梯

场景的开始是战舰波将金号上的水军们推翻了统治，他们正在欢庆起义的成功，然而沙皇警察部队正在酝酿着一场惨绝人寰的屠杀。在奥德赛阶梯上，一个男孩被逃亡的人群踩踏，男孩的母亲恳求警察部队不要虐杀无辜，结果母子两人都未能幸免于难。另外一个镜头是一个年轻女人推着婴儿车跌倒的情景，之后婴儿也被冷枪所杀。在情景的设计方面这个段落处理得有条不紊，首先是由奥德赛阶梯上无辜贫民被杀戮的远景镜头开始（图4.7）（图4.8）。然后将观众们的注意力转移至母亲试图阻止男孩被踩踏的全景。最后，镜头逐渐推近士兵们向着婴儿车开火。整个过程使用了长镜头的拍摄手法，制造整体空间中开放性和人群的混乱感。

引人入胜的策略：影片建构教程

我们通过图4.9的分析，可以深入理解谢尔盖·爱森斯坦的创作意图。经过一系列的铺垫观众们能够清楚地辨析出正、邪两股势力，邪恶必将被推翻。这一场景的结束镜头放在手中抱着男孩尸体的母亲身上，她孤立无援的身影被沙皇警察部队屠杀的阴影所笼罩（图4.10）。这一画面中形成的强烈的视觉刺激将观众们的情绪推到了最高点。

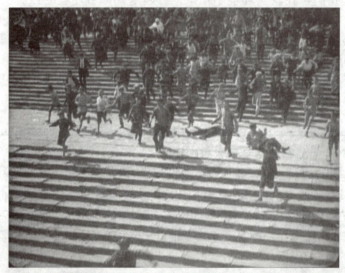

图4.7　奥德赛阶梯附近出现骚乱，哥萨克人开枪射杀无辜贫民，画面空间不断扩展，人群四散毫无规律

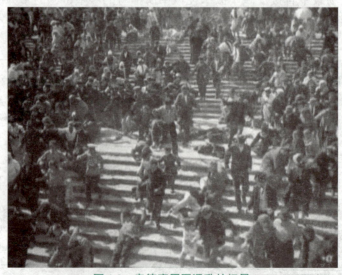

图4.8　奥德赛周围混乱的场景

第四章　产品设计的玄机

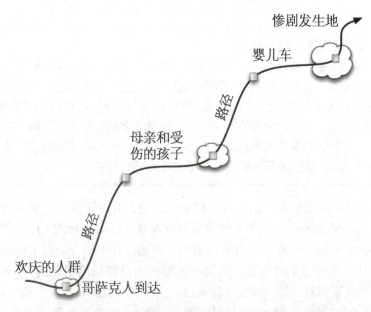

图4.9 《战舰波将金号》奥德赛阶梯场景中情节发展的脉络

图4.10　怀抱男孩的母亲恳求士兵们，拍摄角度制造出反派的强势效果

再举一个例子来说明布景帮助揭示一个重要角色的变化并创造情感的例子。

059

引人入胜的策略：影片建构教程

《公民凯恩》故事梗概

通过一名记者在查尔斯·福斯特·凯恩死后进行的一系列采访，我们对这个人物有了了解，他是个充满激情敢做敢当的人，强烈的理想主义愿望驱使他为普通人做了不少好事，同时他有志成为二十世纪初期美国报业巨头。为了达到这个目标他变得不择手段，他疏远了老朋友和合作伙伴，失去了生命中的挚爱，并在生命的最后时刻也没能挽回。他在孤独中死去，除了遥远的童年的记忆没有留下任何让人感动和值得记住的东西。

影片《公民凯恩》的产品设计同样十分出色，有助于推动重要人物的出场，与观众建立情感的沟通。一个大规模的竞选场景（图4.11和图4.12），衣冠楚楚的演讲者置于人前，很有号召力和说服力。产品设计中综合运用了灯光、背景、服装和道具，我们感觉到凯恩不再属于他那些出身寒门的朋友们了，他像是一个领袖被群众簇拥着。另一画面（图4.13）杰姆斯·盖缇斯从一个高空视角俯视全场，气势咄咄逼人，预示着一场较量一触即发，重要人物即将登场。这是一个制造引人入胜的高潮点的完美例子。

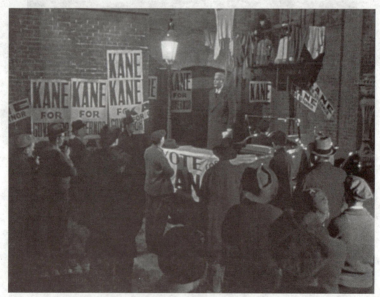

图4.11　凯恩在穷街陋巷中面对群众发表演说

第四章 产品设计的玄机

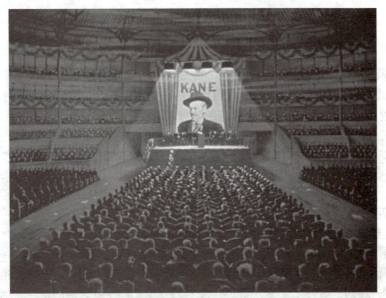

图4.12 凯恩在盛大的集会中对群众发表演说

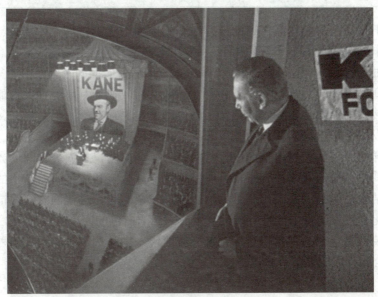

图4.13 杰姆斯·盖缇斯从高空视角俯视凯恩的演说现场

引人入胜的策略：影片建构教程

服装、发型、化妆和道具设计

在前面的章节中，我们看到了在利兰演讲的时候那些工人的穿着和凯恩阵营里的政治家上流社会的人的穿着对比（图4.11）。并不是花了大价钱来制造区别。服装、发型、化妆和道具是影片角色所掌握的，常常在预算中是花费最低的部分。

影片《季风》故事梗概

影片《季风》是导演施亚姆·巴尔塞的习作，讲述的是一位旅居美国的印度裔医生高维·纳达与在故乡身患重病的父亲之间的故事。医生高维·纳达要回乡探望身患绝症的父亲，父亲希望他这次归来能够继承自己的产业不要再返回美国。高维·纳达的理想和父亲的心愿存在着很大的差异，在短暂停留后还是回到了美国。高维·纳达的妻子不幸遭遇车祸，她在临终前和他的一段对话解开了父子之间的心结，诠释了父母与子女之爱的真谛，高维·纳达再次还乡，但为时已晚，父亲也已故世了。

由于该片是学生作品，因此没有太多的预算用于支付灯光、场景、道具的豪华制作。主创团队选择了用服装、发型和化妆等手段营造情境。医生高维·纳达出场时衣着装扮非常轻松，黑色T恤衫搭配牛仔裤。而同一画面中老父亲穿着白色印度民族服饰，佩戴黄色围巾（图4.14）。父子俩非常具有冲突性的东西文化衣着装扮贯穿影片始终。此外父子两人的发型也存在极大的差异，父亲是灰白的须发，蓬松恣意生长，而儿子的头发是黑色的茂密的整齐有序的。制作团队对这样的服装和人物造型的设计目的是为了突出两位主人公之间的分化和差异，这其中存在的戏剧冲突不言自明。这种通过服装和造型所营造出的情境在影片的结尾处达到了高潮，高维·纳达参加父亲的葬礼时他的衣着服饰产生了巨大变化，这一场景中他身着同父亲生前一样的白色的印度纱丽（图4.15），在这里服装就是重要的视觉符号，它象征着两代人之间达成了和解，这种安排和设计符合影片的故事情节和逻辑。

第四章　产品设计的玄机

图4.14　影片《季风》中，衣着风格迥异的父子

图4.15　在父亲的葬礼上，高维·纳达身着印度传统服饰

下面我们将深入探讨服装和化妆对产品设计的影响作用。以影片《教父》的人物设计为例，一个演员的面部妆容会给观众留下不同的印象，如果是偏蓝的冷色调会给人寒冷或邪恶的感觉，如果是偏红的暖色调会给人发怒的感觉，这些元素的巧妙运用都会产生引人入胜的效果。让我们再一次以影片《教父》餐厅谋杀案这个段落为例。迈克尔与家族的敌人索拉佐会面，决定干掉他。在这一幕当中要运用所有元素进行整体设计，但是这些巧费心思的设计必须得到观众们的认可。

> **Tip 小贴士**
> 在产品设计环节认真考虑每一处情节变化应该如何处理才能更加吸引观众。

引人入胜的策略：影片建构教程

影片《教父》故事梗概

迈克尔·柯里昂是美国的战斗英雄，同时他也是二十世纪四十年代纽约黑帮头目维托·柯里昂的儿子。迈克尔·柯里昂与妻子凯利希望远离黑帮过平凡而宁静的生活。当维托·柯里昂受到土耳其人的谋害时，迈克尔·柯里昂被迫卷入了这场黑帮纠纷，替父报仇，接手家族生意，最终他成了新的教父。

影片《教父》路易斯餐厅谋杀案的场景分析

迈克尔从未想过要接手家族生意，但餐厅中的血案一触即发，最终命运的洪流将迈克尔推向了他父亲曾经走过的老路。

对这一场景进行怎样的产品设计才有助于观众理解剧情呢？在整个场景色调的把握上灯光的亮度较低。通过两个全景镜头所捕捉到的画面（图4.16、4.17）从一正、一反两个角度将餐厅中的人物关系和场景关系交代得非常清晰。三位主要角色围坐在餐厅中间的一张餐桌旁。通过图4.18我们看到了餐厅的整体布局，主人公的行动路线以及对餐厅其他顾客的座位安排。在这个狭长的空间内，桌椅安排得井然有序，前门通往大街，后门直接通向盥洗间。设计的重点放在迈克尔身上，而这种走廊般的空间布局也如同一个隐喻，预示着迈克尔正陷入绝境。

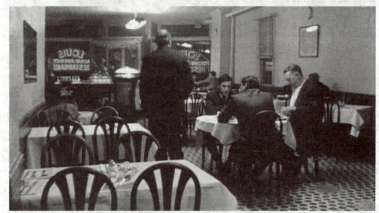

图4.16　影片《教父》路易斯餐厅谋杀案场景中，朝餐厅门口拍摄的机位

第四章 产品设计的玄机

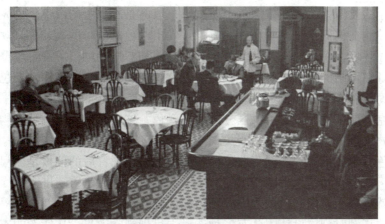

图4.17 影片《教父》路易斯餐厅谋杀案场景中，朝盥洗室门口拍摄的机位

图4.18 索拉佐餐厅谋杀案场景中机位平面图(X为男士坐席,Y为女士坐席)

引人入胜的策略：影片建构教程

餐厅的装潢整体调性是深色木质机理，墙面是不起眼的白色。灯光设计师将照明控制在偏低水平，餐厅外的霓虹灯发出红色的醒目的光，提醒观众所处的是餐厅环境，而且在空间上区分出餐厅的门和盥洗间的门。酒台墙壁上一盏橙色的灯在昏暗的场景中有效地起到了标定餐厅领班位置的作用。橙色光束出现的位置是索拉佐右肩的位置，霓虹灯出现的位置是迈克尔左肩的位置（图4.19），麦克·克鲁斯基背后没有可供区分的灯光颜色，这些布置和安排足以构建出准确的人物之间的空间关系。除此之外，盥洗室内的色调与餐厅内有一定衔接，都是深色的木质机理，墙壁为白色，藏匿枪支的马桶背后的挡板是比门的颜色略深些，这个空间给人昏暗、沉闷、严肃的感觉。迈克尔重新进入餐厅时，他的身影就出现在这组暗色调之中。场子中的红光预示着基调的变化，提示了即将到来的高潮时刻。设计团队有多种选择去呈现视觉效果，从侍者的衣服、深色的红酒、主角们的发色都强调了这个故事的黑暗。

图4.19　路易斯餐厅谋杀案场景中迈克尔左肩背景的霓虹灯光

整体的暗色中，霓虹灯的色调很突出，随着拍摄的进度，霓虹灯的颜色呈现也发生了变化，这种变化正发生在这一场景的高潮时刻。

产品设计的风格把握

至此，我们都在探讨通过现实主义手法来进行影片的产品设计，然而很多影片属于超现实主义风格甚至是奇幻风格，穿越时间、穿越空间讲述故事，这样的情境设计该如何建构呢？奇幻空间的营造也可以是低成本的，网络系列剧集《疼痛画风》就通过后期特效技术向观众们讲述了主人公艾米丽的故事。我

第四章 产品设计的玄机

们将在本书第十一章中也引入这个案例,但在本章中我们立足产品设计对其进行分析。

影片《疼痛画风》故事梗概

8岁女孩艾米丽一直目睹父亲对母亲实施家庭暴力,而后女孩在虚幻世界中对父亲实施报复的故事。痛苦和恐怖的生活状态使艾米丽时常在潜意识中以卡通人物的形象进入自己的内心世界,在这个世界当中她具有强大的力量,她有能力阻止父亲对母亲实施暴力。这是主人公对现实生活的恐惧所产生的心理应急机制,通过视觉特效观众们能够感受到艾米丽内心的痛苦,此刻一股巨大的力量要把她从现实世界当中带走,散落在房间地板上的玩具也似乎要被这股吸引力一起带走。孩子的内心逐渐被这股神秘力量所控制,最终她具有了像机器人一样的非凡能力,实施了自己的复仇计划。

痛苦和恐怖的生活状态使艾米丽时常在潜意识中以卡通人物的形象进入自己的内心世界,在这个世界当中她具有强大的力量,她有能力阻止父亲对母亲实施暴力。这是主人公对现实生活的恐惧所产生的心理应急机制,通过视觉特效观众能够准确地感受到动画效果是一种隐喻,它代表着艾米丽的内心的痛苦挣扎。这些情境是通过一系列镜头营造的(图4.20A、4.20B),艾米丽感到非常痛苦,此刻一股巨大的力量要把她从现实世界当中带走,散落在房间的地板上的玩具也似乎要被这股吸引力一起带走。孩子的内心逐渐被这股神秘力量所控制(图4.21),最终她具有了像机器人一样的非凡能力。

图4.20A 影片《疼痛画风》中,在痛苦中挣扎的艾米丽进入了内心的虚幻世界

067

引人入胜的策略：影片建构教程

图4.20B　艾米丽离开了现实世界被神秘力量所控制

图4.21　影片《疼痛画风》最后一集，失去母亲的艾米丽聚集了复仇的力量

情节主线

　　情节主线就如同剧情中的脊椎，它有助于演员准确把握分析剧情。这一理论最早是康斯坦丁·斯坦尼斯拉夫斯基所提出的，后人将表演中的动作和情感变化融入其中，与剧情形成一个有机的整体。

　　从本章的前半部分开始，我们就一直在强调产品设计对影片所起到的重要作用。巧妙的产品设计具有化腐朽为神奇的力量，让凯恩可以从一个无名小卒一跃变身成为政治领袖。在影片《季风》当中通过人物服装造型的变化营造出

第四章　产品设计的玄机

跌宕起伏的情境。在影片《疼痛画风》当中通过后期动画效果制造出2D和3D穿插的效果，让观众对主人公的情绪感同身受。

　　这是个商品化的时代，每个人都试图利用自身优势在推销自己的产品。编剧也是一样的，他们希望将自己的剧本推销给制片人或制片工作室。而往往可供他们推销的机会并不多，因此必须用三两句话概括清楚剧本的独特之处。有些编剧利用"电梯推销"的手段，也就是利用在与影业老板共同乘电梯的几分钟时间以最有效的方式打动老板，描述出影片引人入胜之处，否则没有人会为你的构想埋单。为了得到这些机会和帮助，你所做的就是用最短的时间单刀直入，快速吸引对方的注意力。

影片制作过程中的产品设计

　　其实不管影片的预算是否宽裕，总有办法可以帮你营造情境。比如用彩色涂料粉刷背景墙、贴无缝壁纸、更换窗帘、更换家具样式、添加一些绿色植物和其他道具，都可以使室内空间的格调大有改观，这也有助于角色和空间建立融洽的关系。其中要把握住的重点是，这些变化要有益于提升影片视觉品质。在本书第一章中我们曾经分析过影片叙事的方法，包括视觉元素的色彩、大小、运动（图1.2、1.3、1.4）都会吸引观众注意，这些都与拍摄有直接关系。但是通过本章的介绍我们会更加重视起灯光设计、服化设计、色彩系统设计作用，这些产品设计手段可以贯穿于影片的每个场景，使一部影片形成统一的别具特色的风格样式。

第五章 导演制胜的法宝

这就是导演,他能用巧妙的方式令人神魂颠倒。

——麦克·莱德尔

引人入胜的策略：影片建构教程

每个项目都需要导演，虽然导演工作可能是由形形色色的人来尝试担任的。故事片导演是电影的艺术创作的把关人。而电视剧的创作把关人通常是生产商或制作人。制作人负责把控视觉风格，这样可以保证在完整的播出季中影片具有统一性。

新闻片、广告片和许多短片制作过程中没有设立导演职位，项目的制片人几乎包办了所有工作，为小团队中的成员们提供工作指导，为广告片把控视觉风格，掌握拍摄进程和工作节奏。

但是总有一个人是要在影片制作过程中统领全局的，在本书中我们用导演这个称呼来命名，无论他或她姓甚名谁，作为导演都要肩负起根据剧本完成影片的指导工作。导演的工作事无巨细，需要对影片制作的每一个工艺流程都了如指掌，应对出现的问题做出合理的判断，提出可行的解决方案，为团队工作人员发出正确的指令。以故事梗概为依托，进行合理的现场分析，这些对于导演而言都是最重要的技能。

不同的影片项目，不同的生产需要，不同的导演风格都会对影片产生影响，但是总有一些原则是始终要把握住的：

前期准备阶段：脚本分析、外景地选择、演员训练、团队建设、拍摄计划。

生产制作阶段：签订协议、向演职人员下达任务、根据实际情况调整拍摄计划。

后期制作阶段：影片重塑、配乐创作、音效设计。

在本章中我们将针对这些大家感兴趣的问题进行逐一阐述，通过整个章节的阅读可以帮助新晋导演更好地与影片制作团队进行沟通，提升影片的整体质量。

前期准备阶段

每部影片在前期准备阶段的工作量不尽相同，在这里我们研究的是影响整部影片制作的主要部分。

在本书第一章讲好故事的秘诀当中，我们曾经引入影片《公民凯恩》的拍摄策划作为案例（如图1.5）。我们也讨论过如何在必要的时候由导演设计出这一场景中引人入胜的拍摄策略。

其实比起运用场景分析和引人入胜的策略之外，可能还有更有效的办法，那就是和你的工作伙伴们之间默契配合，充分讨论，通力合作达成目标。

讨论与合作

通过故事梗概我们了解到影片《公民凯恩》讲述的是凯恩成为新闻出版业

第五章　导演制胜的法定

的巨擘的个人奋斗史，但人生步入辉煌之时却是众叛亲离之日。根据故事梗概影片制作团队创建了凯恩和好友戴亚·利兰激烈辩驳的一幕，这可谓是凯恩的人生转折点，追逐名利的欲望正一步步把他推向背离亲情和友情的窘境。

　　经过影片制作团队的讨论在这场中设计了一个小高潮（出乎凯恩意料的是好友利兰拒绝了夜间同行的请求）。导演请扮演凯恩的最佳人选彩排这一幕，他从桌子后面站起来，一步跨入了另一个房间，摄影机位随着演员的移动而变化，这样的设计既减少了人物对话又创造出更多变化的可能性。随之而来的是怎样处理由于凯恩位置移动所导致的照明问题。制作团队选择利用光线的明暗对比区隔画面（如图5.1、5.2），以此隐喻故交对凯恩的忠告。凯恩开始意识到自己和利兰之间开始出现不可逆转的分歧。但到底是什么事引发了矛盾？观众们还并不十分清楚，然而通过凯恩面光设计的手段已经让人感到事情发生了变化。凯恩是从明处走到了暗处，还是从暗处走到了明处，这之间存在表意性上的差异，产生的效果也完全不同。一位才华横溢的导演会与摄影师协商后，经过通力合作利用这些技巧可以制造出微妙的变化，推动剧情发展，帮助观众理解此刻就是凯恩的人生转折点。

　　这一场景的拍摄方案确定后也有助于导演和道具师达成一致，确定房间的背景墙面应该是选择什么颜色，墙上的装饰画应该选择什么颜色，这些细节设计也会直接影响影片的效果。

图5.1　站在阴影中的利兰与凯恩产生激烈辩驳

引人入胜的策略：影片建构教程

图5.2　利兰阐明自己的态度后，从阴影中走向光亮处

　　导演需要制订出一整套切实可行的缜密计划才能真正推动剧情走向高潮，否则它只能是停留在脑中的构想。导演对演员的动作进行了巧妙的设计，让凯恩从座位上突然起身，这有助于演员通过动作而不是通过语言来表达内心产生的情感变化，其中足见导演匠心。

　　影片制作团队的合作伙伴越是理解导演的意图，通过配合就越容易达到出乎意料的良好效果，这就是导演的领导艺术。当摄影师体会到导演试图在一个场景中表达凯恩和利兰的决裂，那么他会用自己掌握的最熟练的技巧巧妙地将信息传达给观众，团队其他成员也会各司其职如法炮制。归根结蒂，一部凝聚了集体智慧和力量的影片才可能铸就经典。

定位与设置

　　由布拉德·维德巴姆指导，戴安娜·尼可编剧的网络系列剧集《Satacracy 88》讲述的是一名叫安吉拉的女孩无意间卷入一场阴谋，处境十分危险，她偶遇神秘黑衣人，是神秘人揭露了阴谋的幕后真凶，让我们来看这一场景的故事梗概。

第五章 导演制胜的法定

影片《Satacracy 88》故事梗概

安吉拉是一名普通的公司雇员,她经常服用大量的保健药品,但每晚她都会在梦境中陷入黑暗无助的世界。一天深夜她遇到身着连帽衫的神秘人。神秘人说安吉拉的男友企图谋杀她。她突然意识到体内蕴含着超能力并努力回想起自己的过去。她曾经和黑暗势力有着千丝万缕的联系,这股黑暗势力曾经通过药物和疫苗控制人类命运,她要通过自己的力量与之抗衡,拯救世界。

从故事梗概中不难看出情节的主线围绕着安吉拉展开,因此在创作过程中我们应该将精力集中在她身上。安吉拉会与一些奇怪的具有危险性的人物相遇,在每个剧情转折点她都必须面对选择决定自己该如何行动。

在本书第二章当中我们分析过故事梗概对影片制作起到的指导作用。网络系列剧集《Satacracy 88》的突出特点是每到主人公要做出重大抉择的时候,剧情会戛然而止,让观众通过网络投票的方式来抉择主人公的命运,安吉拉的进一步行动通常都会在接下去的一集当中发生,这意味着许多扣人心弦的情节是由观众一手催生出来,势必会高潮迭起。

网络系列剧集《Satacracy 88》的场景分析之马丁的选择

马丁对焦虑的安吉拉进行安抚并哄她上床睡觉。午夜时分,安吉拉发现自己站在房子中间,正注视着睡在床上的自己和马丁,她猛然回身发现一个穿黑色连帽衫的黑衣人正站在她背后。黑衣人如同幽灵一般,他告诉安吉拉马丁企图谋杀她。此时安吉拉要做出抉择是否要听从黑衣人的劝告用匕首杀死马丁。

在这个场景中有两个高潮,一个是安吉拉从黑衣人那里得知马丁企图谋杀她,另一个是安吉拉是否要先下手除掉马丁。此刻剧情戛然而止,要通过观众投票来帮安吉拉决定是否要干掉马丁。让我们看看该网络系列剧的导演是如何创造第一个高潮的。在与黑衣人对话之后安吉拉意识到自己的男友马丁就是整场阴谋的幕后操纵者。导演把握住了这一关键点,此刻就是扣人心弦的时刻。

导演拿到故事梗概的第一步就是通篇阅读找到编剧所留下的线索,实际上故事梗概上并没有太多关于安吉拉此刻精神状态和行动的描述。安吉拉和黑衣人对话的时候,自己和马丁是在床上睡着的状态。

引人入胜的策略：影片建构教程

神秘黑衣人：他会背叛你的。

安吉拉看到了如同幽灵一样的神秘黑衣人，他的样貌很像父亲。

神秘黑衣人和安吉拉对话的方式也好似家人。

神秘黑衣人：他是那个团伙中的一员。他要把你干掉，看……

他们看到：马丁压低声音讲电话，他说已把血浆通过注射器注入安吉拉的颈部。

马丁：好的。不，她的情况比我们想象的更糟，她休克了。

我认为这次她真的做到了……还有别的方法吗？

可以。

好！等明天我开车带她去沙漠。

我和她说我们去拜访她的妹妹。

我来做，不，会干净利索的。

（马丁关掉电话。）

神秘黑衣人回头看着安吉拉仿佛在说，"我早就告诉过你了。"

神秘黑衣人：用这个吧。（神秘黑衣人把匕首递给了安吉拉。）

神秘黑衣人：当你醒来时把他干掉。

安吉拉接过神秘黑衣人的匕首。

神秘黑衣人微笑。

接下去的一幕，安吉来从梦境中醒来发现匕首就在她的床单下，她要决定是否干掉马丁。此刻她的行动被冻结了，她将何去何从会根据观众们的投票来决定。

在这段故事脚本当中看似并没有什么值得把握的高潮点，许多导演会忽略掉编剧的关于内心戏的文字描述。但是会导致演员更难以把握住剧本的要义，导演还是要在其中解读出重要信息进一步指导演员。在该网络系列剧集当中安吉拉一角由迪罕娜·巴克斯特试演，她也是编剧团队的一员。布拉德·维德巴姆不仅作为该片的导演同时还兼任了编剧、摄影、音效设计等职，这种身兼数职的情况容易混淆了各个工种的职责甚至拖累了整部影片的创作。然而，在现场的其他团队合作者每个人都有义务帮助导演布拉德·维德巴姆对影片的质量进行把关。帮助团队成员一起对影片进行准确的定位也是导演的义务。

> **Tip 小贴士**
> 导演应该熟读剧本，通过这一过程可以深入分析编剧的意图，了解人物关系，突出影片主旨。

第五章　导演制胜的法定

导演最喜欢做的事应该是在收到剧本后反复多次地阅读，第一遍是通读全本，就好像浏览过一遍影片一样，在看完第一遍之后马上把自己脑海中留下深刻印象的场景记录下来，并且会回到原文的位置用笔把它们标记出来。接下去不做停顿进行第二遍的阅读，此刻导演已经对故事的结构和情节走向有了整体把握，因此把关注的中心放在人物关系上。完成这一遍的阅读导演会用另一种颜色的笔把重要场景标记出来，也许和第一次有重合之处，也许有新的内容。然后是第三遍、第四遍、第五遍……多次阅读后剧本中被最多颜色标记出来的场景就最有可能成为影片的高潮段落，其余部分也都可以分出侧重被着重强调出来。

> **Tip 小贴士**
> 在剧本上进行标注是为了正确分析拍摄场景的最好方法之一，同时还要关注被标注部分之前和之后的段落，谨慎处理。

在网络系列剧集《Satacracy 88》被彩色记号笔标记最多的段落恐怕是，黑衣神秘人将视线转向安吉拉，当马丁刚刚签署完她的死亡判决书（这一道具以大写粗体字号被标注在剧本中）。在本书第三章中我们提到过一种处理方式就是大段对话中的停顿部分，这一场景就运用了这种手段，在马丁的大段对白当中突然出现了瞬间的停顿。

在安吉拉接过黑衣神秘人的匕首这一场景中，导演决定使用特殊照明来呈现（如图5.3A和5.3B）。故事梗概和场景分析都告诉我们安吉拉的行动选择是直接由观众的意志来决定的。画面中寒光凛凛的匕首在神秘黑衣人的衬托下更加夺目，导演认同这样的设计，认为观众们会很容易注意到匕首的存在。

图5.3A　安吉拉的幻觉，背后站立着神秘黑衣人

引人入胜的策略：影片建构教程

图5.3B　在神秘黑衣人的衬托下匕首光十分夺目

与这一场景开始时的照明相比，观众很容易立即注意到黑色背景中闪着寒光的匕首。导演让镜头切到匕首的特写,此刻观众同样很关注安吉拉的表情变化，于是画面当中带上了安吉拉的面部特写，很显然安吉拉正在抉择如何才能摆脱危险。

图5.4　安吉拉拿起匕首，特写镜头带上了道具和人物面部表情的关系

在编剧、摄影、表演、情境设计的共同努力之下，在制作经费吃紧的前提下导演的巧妙设计达到了目标，制造出剧情的高潮。

表演训练

在导演的工作职责当中选择团队合作伙伴可能是最重要的一项。一名演员、

第五章 导演制胜的法定

一名摄影师、一名剪辑师都可能在工作中与导演碰撞出灵感的火花。导演要具备兼容并包的心态,从团队工作伙伴们的角度来分析问题、解决问题,广泛听取意见学会取舍。

在导演和演员的磨合过程中争执恐怕是无法避免的。角色也许已经有可以胜任的人选了,或者在导演的视野中这个人还没出现。但无论如何导演都要在心里将人物的轮廓描绘出来。从影片《教父》的故事梗概中可以看出主人公迈克尔是如何从一个以家庭为中心的普通人变成黑手党新党魁的。这意味着演员的表演不能一下子将人物的性格外化,否者再想呈现性格转变过程就十分困难了。

导演科波拉在选角过程中始终希望找到一个能在精神抑制力上超越迈克尔父亲的人,外表体面,性格内敛,在政治上可以委以重任的人。在影片工作日志当中导演科波拉与演员帕西诺因为创作产生的争执被记录在案,即便如此科波拉依然深信帕西诺是扮演迈克尔的最佳人选。导演给予演员无限宽容,让他们放开手脚去塑造角色,在排练过程当中就已经产生许多创造性的突破。

"如同看着孩子成长一般,这个孩子遇事时思考该如何处理,逐渐地形成稳定的个性。基于他固有的个性,不断丰满,变得越来越生动鲜活,而本性就是如同造房子的地基一样。"[1]

换而言之,导演科波拉是在用故事梗概中的许多细节作为标尺去寻找最适合的演员。编剧兼导演的米希尔·拉毕格在选角问题上的方法则略有不同,他描述了两种办法,一种是"我会反复问自己这名男演员能否胜任教父的角色",另一种是"这名男演员能给我的电影带来一个什么样类型的教父形象"。[2]

米希尔·拉毕格认为作为导演不应该预先为自己脑中的角色画出太多的条条框框,但是需要描述出一个角色的轮廓。故事梗概就能够帮助导演描述出这个轮廓。在影片《教父》的故事梗概当中就有这么一个明显的线索:迈克尔处在两难的境地:既要接手家族的黑帮生意,又希望过普通人一样的平静生活。然而在迈克尔和索拉佐的对话当中透露出他并没有能力确保父亲的安全。说完这段冲突性极强的对白之后,演员目光坚定,随即陷入沉默(如图5.5)。显然这样的表演符合场景中对人物的要求,演员诠释出迈克尔纠结的个性。

[1] 弗朗西斯·科波拉,《彼得·霍奇的专访,"如何进行表演训练?"》,www.interviewinghollywood.com/videos/video-426.php。

[2] 米希尔·拉毕格,《导演:电影技术与美学》,第三版,第266页。

引人入胜的策略：影片建构教程

图5.5　影片《教父》当中迈克尔与索拉佐对话时的人物面部特写

　　导演对演员进行表演训练的过程中角色性格中的许多细节组成部分被发掘出来。马克·赖德在接受彼得·霍迟的采访时曾经对如何挖掘角色性格这一问题进行过解读："我是个很重视表演训练的导演，同时很擅长对场景进行打磨。在深入吃透相关材料之前我为每一个角色都做一个列表，经过和演员之间反复的讨论确定什么样的人物性格才是剧情所需要的，并进一步帮助演员了解为什么要这样塑造人物，怎么才能成功塑造出人物。我们将其总结为'4W理论'，即塑造什么样的人物（What）、怎样塑造人物（Why），在什么场景下塑造（Where），利用什么时机（When）。一旦演员能够清晰地回答得出这些问题，那么表明他们已经深入到角色当中去了。"①

　　在每个场景中深化马克·赖德导演所说的"4W理论"并将其贯穿于影片的始终，演员就能够准确地找到衡量表现效果的重要参数，此外完整地塑造角色的过程中演员要合理把握表演的节奏，这些都是引人入胜的策略。通过导演和演员一次又一次的打磨，角色的塑造最终符合了剧情需要创造出一个又一个的高潮。当然完成这些努力之后，最好在你的故事梗概文本上做记录，之后它将成为一份宝贵的财富。

　　导演在指导真人秀等电视栏目时也遵循以上原则进行选角和表演训练。真人秀电视节目制作人马克·克罗宁谈到这类节目的角色塑造时说："当为真人秀这类节目寻找演员时，要重视角色性格中充满冲突的那部分特质，将所有角色都置于一个相对可控的环境之中，激发他们的冲突、解决冲突的过程就是观众

① 马克·赖德，《彼得·霍迟的专访，"怎样进行表演训练"》，www.interviewinghollywood.com/videos/video-493.php。

第五章　导演制胜的法定

们感兴趣的，这就是要在这种类型节目当中寻找的引人入胜的策略。"①

影片制作团队的建设

如何进行选择的问题也同样出现在导演搭建影片制作团队班子成员上。在我作为编剧的影片《疯狗》开拍前的几周，我与导演拉瑞·比肖普进行了会面。拉瑞·比肖普给我看了由斯坦利·库布里克执导的影片《光荣之路》和科恩兄弟执导的影片《血迷宫》，然后我们对这两部影片进行了讨论。他问我为什么在第一部影片中柯克·道格拉斯未能建立起来角色特征，而在第二部影片中的约翰·斯坦利却做到了？这表明在建立合作关系之前，制作团队中的每一人都要了解怎样和其他人沟通，建立有效的情感表达方式，在影片的创作原则和理念方面达成共识。在接受彼得·霍迟的采访时弗朗西斯·科波拉谈到了他组建影片《教父》的制作团队时的一些体会："在接到影片《教父》制作任务前的两周，摄影师、服化设计师、产品设计师和我就一同进入了工作状态。我们常常会用整个下午的时间展开全方位的讨论，每次讨论的记录都长达二十多页。你所见到的影片每一个出彩之处都是在团队头脑风暴的过程中碰撞出的灵感火花，没有那段时间的充分磨合不可能生产出精美的作品，用光线的明暗变化细腻地刻画出人物的善恶本性。我们将这种创作意图贯穿至产品设计和服化设计的工艺环节，高度默契的合作状态，让团队合作伙伴们都能围绕着一个共同的目标推进影片制作向前发展。"②

在影片制作团队正式开工前，会召开很多次围绕影片生产工作的会议，合作伙伴们会围绕着中心工作充分地交换意见，集中讨论的问题都会得到导演的重视。

> **做导演肚子里的虫**
>
> 导演重视团队中合作伙伴们的意见，那些被集中讨论的问题会引起关注。影片制作过程中会有很多不预期的情况发生，团队中的每个成员应该如何应对这些问题，这要看他们对导演的意图了解得有多深入。如果导演和团队成员有高度的默契，当遇到问题时候大家都会按照导演的思路从他的角度想出解决问题的办法，做出最接近正确目标的决策。一名跟随导演弗朗西斯·科波拉工作多年的音乐编辑很了解导演的风格和个人喜好，经他手挑选出的音乐很容易被导演采纳，我们把这种默契称为"导演肚子里的虫"。

① 马克·克罗宁，《真人秀选角的奥秘》，www.videojug.com/interview/reality-show-casting-secrets-2。
② 弗朗西斯·科波拉，《彼得·霍迟的专访，"故事主题如何产生？"》，www.interviewinghollywood.com/videos/video-422.php。

与导演和演员之间通过表演训练的方式进行磨合一样，很多工作碰头会可以帮助团队成员了解导演意图，准确把握影片的项目需求。

外景地选择和技术装备配置

导演还要兼顾到外景地选择和技术装备配置的问题。每部影片都有不同的项目要求，但是都需要提前为生产团队制订工作目标。

在外景地选择和技术装备配置工作环节中起关键作用的团队成员是：制片人、导演、外景制片主任和摄影师。到待选择的外景地进行实地勘察，了解可能影响拍摄的细节。比如说租用场地的费用，工作器材和工作车辆是否能够安全停放等问题。待考察的问题还包括影响到影片艺术创作的因素：

- 外景地的选择对影片情境设计的影响
- 外景地全天的光线变化对拍摄会产生的影响

导演会问及团队伙伴以上这些相关问题，而负责外景地选择工作的人员都要以故事脚本的描述为依据来逐一考量这些问题。这种工作方式有助于导演和每一个团队成员在影片创作的目标上达成共识。

网络系列剧集《疼痛画风》的拍摄地选择在了纽约郊区，制作团队相信这样的选择有助于营造艾米丽童年时期所遭受的苦难经历和对她成人之后产生的影响。

> **网络系列剧集《疼痛画风》的故事梗概**
>
> 8岁女孩艾米丽一直目睹父亲对母亲实施家庭暴力，而后女孩在虚幻世界中对父亲实施报复的故事。痛苦和恐怖的生活状态使艾米丽时常在潜意识中以卡通人物的形象进入自己的内心世界，在这个世界当中她具有强大的力量，她有能力阻止父亲对母亲实施暴力。这是主人公对现实生活的恐惧所产生的心理应急机制，通过视觉特效观众们能够感受到艾米丽内心的痛苦，此刻一股巨大的力量要把她从现实世界当中带走，散落在房间地板上的玩具也似乎要被这股吸引力一起带走。孩子的内心逐渐被这股神秘力量所控制，最终她具有了像机器人一样的非凡能力，实施了自己的复仇计划。

艾米丽充满矛盾心理的童年，需要在两个场地进行取景，这两个场地具有一定的互补性。一个是艾米丽家的后院，她和小伙伴们在这里玩耍。另一个是黑暗的房间，当父亲向母亲施暴时艾米丽躲避的地方。

这就需要一个开放的空间（如图5.6A）和一个狭小的空间（如图5.6B）。根据故事梗概的描述，拍摄的场地需要有厨房和更大一些的起居室，因此确实需

要一个适合的房子。负责取景的工作人员按照这样的标准进行选择，如果一个房子可以满足导演的所有要求，那么一定是首选场地，如果不能就要分别选择两个场地，这可能会导致经费和后勤保障存在压力。

图5.6A 《疼痛画风》快乐的艾米丽在庭院中玩耍

图5.6B 《疼痛画风》充满恐惧的艾米丽藏在壁橱里

如果是在摄影棚内拍摄虽不必考虑外景地选择的问题，但需要重新制景。然后随之而来的问题是要对主人公生活的时空进行准确的定位。要在摄影棚内搭建供艾米丽躲避的空间，那么一定是狭小和昏暗的。而要搭建

note 笔记

图5.7所需要的构图，也可以通过制作一个绘制了外景的道具窗台来呈现。但是这种方案是否可行还要经过导演与艺术总监、摄影师、道具师共同商议来决定。

引人入胜的策略：影片建构教程

艾米丽独坐的窗台，那么就需要同时具备内外两个空间（图5.7），因为室内外光线的明暗对比有助于营造艾米丽所处的窘迫境地，对推动故事发展起到至关重要的作用。根据故事脚本的描述搭建房间和院子的计划将使用大量的经费，这会远远超过一部网络系列剧集的预算，因此最终剧组还是要派专职人员去寻找外景拍摄地。

图5.7　网络系列剧集《疼痛画风》，艾米丽的内心在现实世界和虚幻世界中游走

技术支持

在团队进驻每一处新的拍摄场地进行工作之前，导演都会召集由技术支持人员参与现场工作会，与会人员应该包括导演、副导演、外景制片主任、艺术总监、摄影师、录音师、运输组长等。通过演员走位来确定实拍时各部门各工种应该如何配合以确保完成任务。

导演需要通过现场工作会安排好一切，哪怕是很小的细节也不能忽略。影片制作的团队成员各就各位。比如运输组长要了解拍摄场地是否能让运送设备的集装箱卡车和货车进入，什么时间进入场地最为合适，在实拍时车辆不能误入画面导致穿帮，这些准备都为拍摄节约时间和成本。

在拍摄网络系列剧集《疼痛画风》（图5.7）场景时，导演要先和团队成员确定从艾米丽坐着的窗口看出去有多大面积的庭院景观会呈现在镜头中。如果涉及院子的整个景观，那么运输组长会安排车辆停放在远离院子的小巷中。如果涉及的只是院子景观中的一个局部，那么运输组长会引导车辆停放在靠近房子的左边窗口，这样有效地避免了穿帮镜头。

要想得到这个问题的准确答案，导演最好还是亲自在现场勘查窗子周围的空间。如果想在这个画面中展现出内心痛苦的艾米丽无法融入外界快乐的世界，

那么镜头应该尽可能地收入庭院的全景。如果要表现的是内心受到折磨的艾米丽只能通过窗子看到一小片外面的天地，那么画面中庭院面积所占的比重问题就没有那么重要。反复阅读故事脚本、对场景做认真的分析都有助于导演做出正确的判断，从而进一步指导团队成员顺利开展工作。

团队工作职责

帮助导演正确选择合作伙伴的最重要的标准是，在深入了解故事梗概的基础上制订出准确的团队工作职责。

导演可以用不同的方式来制订工作职责。有些导演习惯勾画出一个场景的草图，标明机位和景别，以及机位运动所产生的变化，这是个有效的方法。在本书的第四章当中曾经分析过影片《教父》的路易斯餐厅谋杀案的场景，现场拍摄机位的设计如图5.8所示。

1. WS（全景）餐厅的前面。

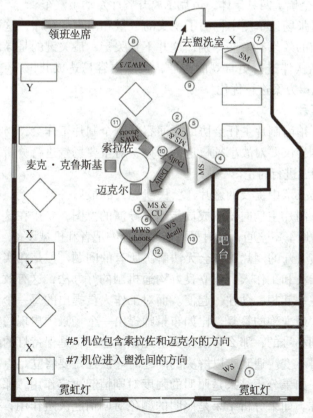

图5.8　影片《教父》路易斯餐厅谋杀案现场平面图

2. MS（中景）迈克尔就坐的餐桌。

3. MS（中景）索拉佐坐于桌前。

4. MS（中景）麦克·克鲁斯基坐于桌前。

5. CU（特写）迈克尔（与二号机位角度相同）。

6. CU（特写）索拉佐（与三号机位角度相同）。

7. 盥洗室高空机位。

8. MWS（中景至全景）拍摄索拉佐和麦克·克鲁斯基，迈克尔即将入画。

9. MS（中景）镜头摇，迈克尔从盥洗室回到餐厅，看着索拉佐。

10. 推拉镜头从麦克·克鲁斯基（中景）到迈克尔与索拉佐对话（特写）。

11. MS（中景）迈克尔起身射击。

12. MWS（中景至全景）迈克尔隔着桌子朝麦克·克鲁斯基射击，索拉佐已经倒在座位上。

13. WS（全景）两具尸体，迈克尔离开餐厅发动了汽车。

导演在这张场景草图中标明了镜头的数量和出现的顺序，这可能和最终呈现在观众面前的效果有一些差别，这并不是关键，最关键的是导演可以通过这张草图与团队伙伴进行更直观的沟通，大家更容易达成共识，明确自身职责，帮助导演对拍摄方案进行优化。

制片工作会

在影片开拍前制片主任会协助导演召开一个制片工作会，与会人员是各部门的负责人。会议要对故事梗概进行研究，对重要场景进行分析，对一些可能存在困难的问题进行讨论。

以本书第三章中提及的影片《公民凯恩》的最后一幕为例。在拍摄前的制片工作会上，制片主任向团队成员传达了导演的意图，希望在这个场景中拍摄出最大面积的地下室空间，同时尽可能多地容纳记者和机械设备。

虽然导演召开的制片工作会无法解决所有的问题，但是在实拍前的制片工作会确实是导演和工作人员建立良好沟通机制的好办法，这有效地保障了团队工作人员心往一起想，劲往一起使。面对工作人员提出的每一个问题，导演最好给予最快、最准确的答复。比如布景师提出一个场景中出现的特殊颜色的树灯只能采购到小号的，那么导演就要对此做出选择，是保持灯的颜色不变还是保持灯的型号不变。遇到难以解决的问题时导演还是要将立足点放在对场景的合理分析上。如果分析结果是照明的强度对剧情起决定作用，那么就改换颜色选择大号光源。如果分析结果是照明的颜色对剧情起决定作用，那么就使用能采购到的小号光源。但有些时候制片方给出的意见可能是压倒性的，而且通常

第五章 导演制胜的法定

他们会忽略影片的艺术性。在拍摄现场,导演做出的快速应变还是会直接影响到影片质量。

签订用工协议

有经验的从业者都会说如果影片拍摄前期的准备工作不到位,那么进入拍摄环节会出现失控状态,因此前期筹备不容忽视。当然准备得再充分在实际操作过程中还是会遇到这样那样的问题。为了有效地约束团队中的每一个人,在工作前制片方都要和相关人员签署工作协议。

无论是电影还是电视剧,无论大制作还是小制作,无论影片是什么风格,制片方通常以相似的方式工作,工作协议中的约定可以在某种程度上避免进入生产环节后发生不可控的问题。导演的准备工作当中就包括这么一部分,为团队工作人员制定岗位职责,督促有关部门与工作人员签订工作协议。影片制作过程一旦遇到问题可以马上启动工作预案,确保项目正常运行。因此制片方在前期搭建影片制作核心团队时确定导演、编剧、副导演、摄影师人选需十分谨慎。

现场布局

以影片《教父》路易斯餐厅谋杀案的场景为例,让我们看看导演弗朗西斯·科波拉是如何进行演员调度的。

当导演弗朗西斯·科波拉在接受彼得·霍迟关于"剧组建设和人员选择"的采访时回忆起影片《教父》的工作经历。他与制片主任泰沃·莱瑞斯、摄影师戈登·威利斯一同抵达拍摄现场进行了实地勘察。虽然之前制片主任泰沃·莱瑞斯已经带了一组工作人员在餐厅里摆放了一些可移动的桌椅,但最终都要根据导演弗朗西斯·科波拉的要求进行重新布置。此外,导演还依据场景分析对室内陈设提出了一系列调整意见,包括在餐厅门口加装两盏对称的霓虹灯,添加暗色系木质纹理的吧台等。

实拍时导演对演员的行动进行准确的调度,让他们各自从餐厅的过道上出发,从不同方向往中心位置的餐桌聚集。这样摄影师在拍摄时可以比较灵活地选择角度(图5.9),即便出现失焦,焦点也会落在深色背景或者阴影中,环境更具有纵深感,餐厅前门有霓虹灯表示(图5.10),后门是盥洗间的入口。

引人入胜的策略：影片建构教程

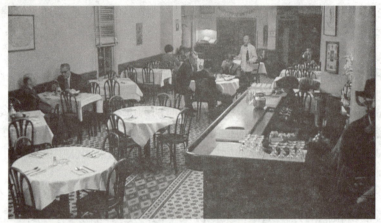

图5.9　全景拍摄餐厅，机位朝向盥洗室入口

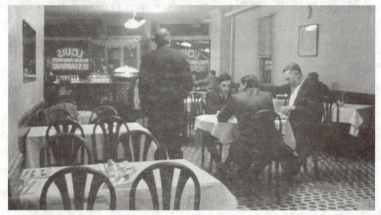

图5.10　反打全景拍摄餐厅，机位朝向餐厅入口处的霓虹灯

　　利用全景拍摄让观众更容易适应房间的布局，依照霓虹灯的位置准确地辨别出餐厅的前门和盥洗间的入口，建立起餐厅内部的空间关系之后，导演弗兰西斯·科波拉也仅选了六名群众演员扮演顾客，一名群众演员扮演服务员。

　　经过导演的再三选择确定了三位主角围坐的那张桌的位置，迈克尔背对霓虹灯就坐，橙色壁灯出现在索拉佐的右肩位置并可以看到他身后的一个有窗帘的窗口。导演可以让道具师降低霓虹灯的亮度或者关闭橙色壁灯，但是他却恰恰利用了这些细节设计帮助主角做了准确的空间定位。此外，在本书的第六章中我们还将以这个场景为例说明，红色的霓虹灯光有助于摄影师烘托即将发生的谋杀案的血腥气氛。

　　在场景布局过程中导演的决策：

第五章 导演制胜的法定

演员从哪里出场？
演员的行动路线如何设计？
是否需要给演员配备道具？
脚本当中演员要完成的表演任务包括哪些？
是否需要根据现场情况调整演员的表演任务？

可能是因为场景的所有元素是第一次进行组合，所以导演要花一些精力在场景布局工作上。下面从这一幕的三个高潮时刻来分析导演的这种布局方式是否合理。

如本书第三章当中曾经分析过的，每一处高潮都与迈克尔内心的矛盾有关。

第一个高潮，是迈克尔决定去盥洗间找枪，枪拿到手之后他要选择合适的时机扣动扳机。

第二个高潮，是迈克尔在盥洗间找到枪后需要平复一下自己的情绪。

第三个高潮，是迈克尔在听到对手的谈话后决定举枪射击。

导演弗朗西斯·科波拉为了完美呈地现出这三个高潮点，应该如何对现场进行布局？

如果镜头中同时出现两个主角时情况就会变得比较复杂。让我们引入视线这个概念。

视线

画面中每个角色的目光都有指向性，导演利用这些无形的界限来进行布局，我们将其称为视线。剧本指导和摄影师要相互配合，为了保证影片真实感，要利用机位调度和现场布局等手段使角色的目光看起来能够相互交汇。

幸运的是经过导演细致的分析，这一幕的拍摄工作的难度得以简化，其中只要表现两个主要角色的眼神交流，而无需考虑三者的视线问题。

当导演弗朗西斯·科波拉在场景中确定了主要人物围坐的餐桌的布局，为了增加影片张力他对故事脚本进行了调整，加入了新桥段即喋喋不休的索拉佐搜查刚从盥洗间回来落座的迈克尔，看他身上是否藏匿了武器。为了让索拉佐比较方便地完成对迈克尔搜身的一系列动作，最好不要让两人起身，因为一旦起身就会打破画面的平衡，机位因此需要重新调整。所以决定将索拉佐的座位设置在餐桌通往盥洗间的一边，迈克尔要去盥洗间必须经过索拉佐的位置，这带来的好处是背景的霓虹灯出现在迈克尔的肩部。

引人入胜的策略：影片建构教程

在机位平面图（图5.8）中标明了第13个镜头是用来拍摄这组画面的，此图中的序号先是决定了拍摄顺序，进而决定了剪辑的顺序，当然导演在处理过程中也会随机应变，简便的拍摄方案更容易被落实采纳。

完成草图中的拍摄计划预计需要用两天的时间，导演反复比对各镜头之间的差异，相似镜头可以被合并，对团队成员来说这些都是重要的决策，目的就是加快工作进度。根据现场走位实验在枪响之前的镜头三、四完全可以被镜头五的机位所取代，因此导演果断地进行了合并，除了保留了两个全景镜头，其他的被中景和特写镜头所取代，拍摄紧紧围绕两个主要角色，服务员和顾客被淡化。这就是应对复杂拍摄任务时导演做出了有效的时间和成本控制的经典案例。

如果导演不具备对场景动态分析的深厚功力，一个小小的疏忽就会导致影片产生不同的效果。前期拍摄所造成的失误，是后期制作人员用尽浑身解数也无法弥补的。因此细致准确的场景分析有助于导演做出至关重要的现场决策。

不同的场景分析会带来不同的拍摄结果，如果要将索拉佐描述成为一个臭名昭著的杀人魔头，那么就需要给在场的扮演服务员和顾客的临时演员几个特写镜头，表现出周围人对索拉佐的畏惧，而迈克尔要克服恐惧实施谋杀计划。

第八个镜头用中景拍摄迈克尔从麦克·克鲁斯基搜查过的盥洗间取枪回到索拉佐旁边的位置落座。这样的设计增加了戏剧张力，吸引了观众的注意力，扩展了想象空间，虽然不清楚迈克尔在盥洗间停留了多久，但是表现出迈克尔寻找枪支的周折和掩饰不住的紧张情绪。导演利用这些表现手法将剧情推向了会后的高潮。迈克尔从盥洗间回到餐桌的过程中导演巧妙地增加了新机位（图5.11），观众期待看到刚刚在盥洗间整理了头发回到餐厅的迈克尔下一步要做什么。第九个镜头推到迈克尔的中景（图5.12），他在抉择是否向对面的两个人下手。

"三项原则"和库里肖夫效应直接影响到镜头表意性的是拍摄、场景和序列。1918年俄国导演库里肖夫做过的一个著名实验证明了这一点。一组镜头分别是，面无表情的演员伊万，一碗汤，躺在棺材里的女人，熟睡的年轻女人。将镜头以不同顺序进行排列，观众对情节产生不同的理解。

第五章 导演制胜的法定

图 5.11 迈克尔从盥洗间返回餐桌的过程中增加的新机位

图 5.12 迈克尔在抉择是否向对面的两个人下手

影片《教父》中餐厅谋杀案的场景拍摄很复杂，空间具有局限性，人物较多，需要一组镜头配合才能完成，这之间还不能架设太多机位以避免穿帮。大部分镜头在五个区域完成，却制造出高潮迭起的剧情。巧妙的布局会增加情节的变化，根据"三项原则"，导演为观众营造出紧张的气氛。

对新晋导演而言在拍摄现场运用障眼法去制造情感高潮是困难的。近期，南加大电影艺术学院的学生在拍摄作业时，整个制作团队曾驱车一个多小时抵达洛杉矶周边的一幢建筑物拍摄起火场景。故事梗概中要求两名女主人公坐在房子后院看着这幢建筑物起火的过程。但最终拍摄出的画面始终没有达到预想的要求，因为摄影机的机位没有拉到足够远，能让画面中同时包含两名女主角

引人入胜的策略：影片建构教程

和整幢建筑物。如果仅仅是要达到目前的结果只需要利用视觉的错觉制造出一个建筑物全景接主人公中近景就可以了，这大概在十分钟之内就可以完成，无需浪费大量的时间和经费。

记住，电影拍摄会给人制造出很多视觉幻象，你可以利用它完成场景的布局，以上我们引入的影片《教父》路易斯餐厅谋杀案场景就是一个经典的案例。在观众不经意之间利用视觉幻象让他们对影片产生情感共鸣。

导演弗兰西斯·科波拉深知要把拍摄的重点放在迈克尔的身上，把握住主人公焦灼的内心情绪才是最关键的。在地下室中克莱门扎和迈克尔的对话一场，导演进行了这样的处理。

克莱门扎：迈克尔你知道吗？我们都以你为荣耀，你会成为像你父亲那样的英雄。

原始剧本中并没有这个对话的场景，被添加出来的最大作用是借克莱门扎之口提醒迈克尔，他在家庭中的重要地位。导演在拍摄时选择了中景镜头以起到强调作用。画面中在狭小的地下室内两个男人距离很近，这也表现出两人的亲密关系，如果导演愿意剪辑师可以在后期制作过程中对这种亲密关系进一步加以强化（图5.13A和5.13B）。

图5.13A　用中景镜头表现地下室中两个男人的亲密关系

图5.13B　同一位置用特写镜头强调了两个男人的亲密关系

后期剪辑过程中的技术手段可以帮助导演二次修复并拓展思路。但是这并不意味着导演可以松懈地对待场景分析工作。经验老道的导演弗兰西斯·科波拉在拍摄克莱门扎和迈克尔的对话时没有选择近景，因为他知道这样会在画面中造成两个人物之间的疏离感，使用中景镜头为影片在后期阶段进行再度加工留下了余地。

演员调度

一些场景中配角的表演抢了主角的戏，这并不是演员的错，可能是表演技巧太过夸张所致。此时导演要对演员的表演提出准确的指导意见。在对场景进行深入分析基础上，导演要对主角和配角的戏份进行合理的平衡，观众的感觉才不会被误导。

在影片《教父》路易斯餐厅谋杀案一场中导演弗朗西斯·科波拉就面临着巨大的挑战。在迈克尔拿枪射击之前，他的表演和行动都要十分沉稳不能过火。导演需要帮助演员设计细微的表情和动作变化，这才能与人物焦虑紧张的情绪相一致，进而在剧情达到高潮时表现出人物性格反转的张力。

导演弗朗西斯·科波拉在拍摄时留下的工作日志还原了影片创作的真实情况：这是影片关键场次的拍摄，我希望能营造出谋杀之前的紧张气氛，要展现出迈克尔层次丰富的性格特质。主人公面对始料未及的结果会表现出焦虑、冷静、残酷等多种情绪。如果我做不到这些，那么这场戏就被毁了。[1]

作为导演应该清醒地把握好一个场景中的中心角色，并在自己的工作日志上做出特殊标注。在影片《教父》地下室谈话一场中，导演弗朗西斯·科波拉

[1]《弗朗西斯·科波拉的工作日志》，影片《教父》DVD收录的素材，2001年。

引人入胜的策略：影片建构教程

关注的是迈克尔对于伺机展开杀戮的精神状态。

"在设计这一场的拍摄计划时，观众知道并不是克莱门扎唆使迈克尔去杀人。"①

在这一场景的处理手法上，导演不仅为塑造迈克尔的性格打下伏笔，而且让观众和主人公同呼吸共命运，感受到来自外界的巨大压力。

表演塑造

导演弗朗西斯·科波拉并没有将影片《教父》单纯地视为一部黑帮片，而更重视对其中蕴含的家庭伦理因素的挖掘，力图塑造出丰满的人性化的主人公性格。导演引领观众走入迈尔克的内心，体会他所处的两难境地，对他从战争英雄变为新的黑帮教父的心路历程感同身受，而并非简单地塑造一个符号化的悲剧人物。那么导演是如何操作的呢？通过场景分析，索拉佐和迈克尔的戏份同样重要，而且他们的对手戏对塑造两个人物性格同样重要。先让我们来看由阿尔·莱提瑞扮演的索拉佐。

为了深入了解索拉佐，我们追溯了更早的故事脚本。索拉佐的人物小传也令人称奇，他是个商人，曾唆使女婿贩毒，教父曾拒绝过他。索拉佐与汤姆·哈根和柯里昂的律师合谋暗杀教父，并在此之前安顿好了家属以及可能出现的群龙无首的状态。

索拉佐（面无表情举起手）：好…你去处理吧…（送访客到门口）我不喜欢暴力。我是一个商人，嗜血是都要付出代价的。

索拉佐是个商人，他一旦发现教父还活着不会善罢甘休。

索拉佐是个唯利是图的商人，之前他策划了教父的朋友卢卡·布瑞斯的谋杀案。演员阿尔·莱提瑞将索拉佐一角刻画得入木三分，观众确定索拉佐是个不值得信任的人，那么迈克尔应该如何与其沟通？

在本书第七章当中将对这一场景进行深入的分析。当汽车抵达路易斯餐厅后观众还不清楚迈克尔是否能下得了手，导演给了索拉佐一个面部特写让他用质疑的眼神盯着迈克尔（图5.14）。演员之间的默契配合让观众们感觉到紧张的气氛。

① 《弗朗西斯·科波拉的工作日志》，影片《教父》DVD收录的素材，2001年。

第五章 导演制胜的法定

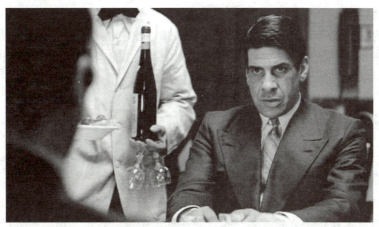
图5.14 索拉佐在餐厅落座后的第一个面部特写镜头

导演不能简单地对演员发出一个指令，而是要通过讨论帮助演员对人物性格做准确定位，从而激发演员的创造力，让主角和配角为营造出理想的场景而共同努力。需要强调的是这一幕将推动迈克尔最终决定，扣动扳机，而后接手家族生意。因此索拉佐所做的每一件事都要与此相关，索拉佐用质疑的眼光紧紧盯着事态的发展，有助于观众理解迈克尔的内心活动（图5.15）。而一旁坐着的迈克尔躲避与索拉佐进行目光交流，进一步强化了观众的理解。

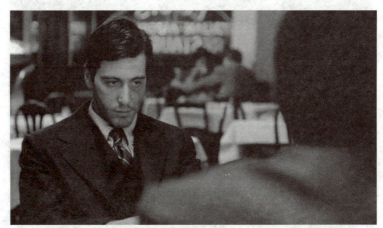
图5.15 迈克尔躲避与对手的目光交流，反映了人物的性格

导演在设计拍摄计划时反复问自己，迈克尔对索拉佐的感觉如何？迈克尔能够成功地实施谋杀计划吗？为此导演也果断地对一些表意不明的段落进行了取舍。取舍的标准为是否对塑造人物性格有益。

引人入胜的策略：影片建构教程

情绪控制

值得注意的是，导演弗朗西斯·科波拉巧妙地利用了服务员这一角色来控制场景中的人物情绪。当索拉佐用意大利语与迈克尔对话时，由于服务员介入对话被打断。故事脚本的描述：

服务员间或送来餐饮，打断了对话，然后再继续。

在实际拍摄过程中，导演只让服务员送了一次餐而不是"间或"，时机选在迈克尔刚刚说完话，这给了索拉佐避免回答问题的机会，索拉佐重新夺回话语的主动权。这一段落的高潮是迈克尔中断了意大利语对话，用英语对语句加以强调。迈克尔在句子之间停顿，实际是对话语力度的权衡，给索拉佐带来压力，让其回答问题。而观众能感受到迈克尔的眼睛里充满了怒火。

迈克尔进入餐厅落座。索拉佐用意大利语问迈克尔一切可好。迈克尔只是点点头，心理还在盘算如何实施谋杀计划。迈克尔的目光并没有停留在某一点上而是在环顾四周情况，他的头在转动，观众从他的表情中解读出一系列情绪（图5.16）。此时还应该注意到麦克·克鲁斯基的表现，也融入了人物性格。

图5.16　迈克尔面对索拉佐目光闪烁

另一个值得注意的细节是，导演弗朗西斯·科波拉在接受采访时说，影片《教父》三部曲中，关于意大利语对白的使用对情节发展也产生了作用：在工作日志中这里打了一个星号，在剧本中打星号的意思是重要部分。

他（迈克尔）手中握着枪，坚定了要干掉索拉佐的想法……观众们也希望

第五章 导演制胜的法定

迈克尔干掉他。①

一旦迈克尔决定大开杀戒，他人的意见就成了耳旁风了，他对黑帮谋杀并不在行，此前他只是个士兵，也从未打算接手家族生意。演员坚决贯彻了导演的意图，与观众的情绪一同达到了高点。他在处理这一段落时的表演也十分巧妙，他手里握着枪走向最远处的一个全景机位，快要接近机位时枪掉在地板上。

演员的节奏和引人入胜的策略

导演朱迪斯·韦斯顿在她的著作中论及导演对演员的指导时的观点与本书如出一辙，她认为导演帮助演员围绕两个问题分析剧本，即"是谁""发生了什么"。②

演员哈维尔·巴登坦言他在科恩兄弟的电影《老无所依》中塑造安东·契格斯一角时与自己的性格差异较大。"如何去塑造一个充满暴力倾向的人物，而不让人们轻易感觉陷入模式化的终结者形象，这确实是个挑战。演员既要表现出角色具备的坚不可摧能力，又不能让其性格单薄得如同一个机器人。"③

导演经常说他喜欢影片中的每一个角色，无论其代表的是正义或者邪恶。演员们会用自己的方式去诠释这些角色并赋予他们灵魂。

导演朱迪斯·韦斯顿还提出角色情绪波动的问题。演员在表演时要考虑动作与动作之间的节奏和连贯性。导演的任务是掌握关键节点制造高潮。一些新晋导演在第一次使用引人入胜的策略时难免有些用力过猛。朱迪斯·韦斯顿说同一位演员在同一场景的表演每次也会有所不同，因为人对动作的控制不可能每次都那么精准，所以表演的节奏能够改变主题。

在本书第一章中曾对影片《公民凯恩》的片段进行过分析，戴亚·利兰的想法发生了变化，利兰告诉凯恩晚上不能和他一起出去喝酒。在这个小片段当中，凯恩已经觉察出他与朋友之间产生的微妙变化。利兰的行动包含着表演的节奏，凯恩的对手戏要与之相契合。

在本章前面部分曾经分析过的网络系列剧集《Satacracy 88》中情况却有所不同。安吉拉从梦中醒来看到自己睡在男友马丁身边。此时神秘黑衣人出现在她背后，黑衣人告诉安吉拉由于她发起了抵制滥用药物运动，马丁会干掉她。安吉拉和神秘黑衣人注视着床上熟睡的马丁。

他们看见：马丁从床上坐起来，确定安吉拉还在熟睡后，从扔在地板上的

① 《弗朗西斯·科波拉的工作日志》，影片《教父》DVD收录的素材，2001年。
② 朱迪斯·韦斯顿，《指导演员：为影视创造难忘的表演》，迈克尔·威斯作品，1999。
③ 克里斯托弗·特纳，《总与导演辩驳的我》，哈维尔·巴登的专访，《卫报》，2008年2月9日。

引人入胜的策略：影片建构教程

牛仔裤口袋里拿出了手机，拨通了号码。
　　神秘黑衣人：他会背叛你。
　　安吉拉看了看神秘黑衣人感觉他像自己的父亲。
　　神秘黑衣人和安吉拉对话的口吻也如同家人。
　　神秘黑衣人：他们是一伙的。我很抱歉。但他会帮助他们杀了你。
　　他们看到：马丁压低声音通电话。马丁说已经用注射器将血清注射进安吉拉的颈部。
　　马丁：是的。不。
　　我们的想法很糟糕。
　　她停了下来。
　　我认为她这一次做到了……必须有另一种方式。
　　好的。好的！明天，然后。
　　我开车送她到沙漠。
　　我跟她说一起去见她妹妹。
　　我来做……不，会处理得干净利索的。
　　他挂断电话。幽灵回头看着安吉拉仿佛在说"我早就警告过你"。
　　神秘黑衣人：在这里，把这个。（幽灵拿着黄色的匕首。）
　　神秘黑衣人：当你醒来时，刺穿他的喉咙。
　　安吉从黑衣人手中接过匕首。黑衣人在微笑。

　　此前分析过剧情围绕着安吉拉的抉择展开，然而马丁和黑衣人需要有合理的行为动机。马丁对电话中的人说："必须要有另外一种方式……"。他要带安吉拉去沙漠与妹妹见面这些都是行为动机。同样，也要激发起神秘黑衣人的行为动机，他把匕首交给安吉拉。安吉拉一言不发，她该如何抉择，该如何应对马丁。这一段落的两个高潮点分别是，安吉拉决定干掉马丁和安吉拉意识到黑衣人的忠告是对的，马丁对自己存在威胁。因此演员的每一个动作、每一句对白都要有行为动机。
　　导演的职责就是通过场景分析把握住可能存在的高潮点，用有效的沟通方式让演员理解自己的意图，帮助演员理解角色的语言和行为动机，更好地控制表演的节奏，一同为提升影片质量而努力。

服装与道具

　　演员的表演要依托现实生活，他们可以借助服装和道具找到感觉。服装和道具的合理选择也有赖于导演对场景的准确分析。

第五章 导演制胜的法定

影片《黑客帝国》矩阵审讯的场景

代理史密斯盘查查尼奥，尼奥开始反抗。黑色太阳镜遮住了史密斯的眼神，他随即摘下眼镜告诉尼奥："我们需要你的帮助。"（图5.17）

图5.17　特工史密斯摘掉眼镜，回顾场景中的第一个高潮

这一情节的设计有两方面的作用，一则是中断了审讯，二则是让尼奥看清史密斯的真实面目。故事脚本中原本没有这一动作，很可能是在排练或者实拍时演员添加的。但不管这个动作是什么时候加入的都是值得称道的，因为它帮助观众获得了更多的信息。

> **场景分析**
>
> 影片《黑客帝国》矩阵审讯场景。
> 在史密斯对尼奥的审讯过程中，尼奥发现对方对自己十分了解，他怀疑是史密斯潜入了他的睡眠，获取了更多的信息。尼奥拒绝回答史密斯的审讯。史密斯动用了强大而邪恶的矩阵力量封住了尼奥的嘴，让机械爬虫通过脐带进入尼奥的身体。尼奥从睡梦中惊醒，对所发生的事情十分困惑。

我们照旧要追问三个问题：

这个场景的情节主线是谁？从故事梗概中不难分析，情节主线是尼奥。

新场景如何发生变化？尼奥面对追杀十分疑惑，一直有一个声音告诉他躲起来。尼奥从梦中醒来坚信那个声音说的是对的，史密斯对他存在威胁。

在哪里发生变化？这里有两个高潮点。一则是，史密斯命令尼奥在继续做个软件工程师和做黑客之间进行选择。二则是，在拒绝了史密斯后，史密斯将机械爬虫通过脐带植入尼奥体内。

导演朱迪斯·韦斯顿在她的著作中提出，很多演员抱怨不知道导演到底想

引人入胜的策略：影片建构教程

要的是什么。因为演员关注的是"怎样表演才能产生戏剧效果"或者"这么表演会有趣吗"，而不是像导演那样去思考"什么样的线索能引发人物解决什么样的问题"。①

导演的天职并不是为了纠正演员的错误，而是要将制片人、编剧、演员、摄影师等艺术家们团结在自己周围，发掘每个人的创造潜力，为提升影片水准这一共同目标而努力工作。

后期制作环节的沟通

在本书的第七至十一章我们将深入探讨关于影片后期制作的工艺流程。影片的制作可以分为三度创作，即编剧阶段、拍摄阶段、剪辑阶段。经验丰富的导演会贯彻制片人的意图很少出现失误。本章中已经强调过制片人有责任让影片制作团队的所有成员深刻领会项目需求，允许大家为影片献计献策，而不会做出有误导性的判断。

影片进入后期制作阶段，导演需要对每一个场景中可能存在的问题进行梳理，处理问题的方法要获得制片人的认可。导演和制片人磋商的目的是找到一个行之有效的解决办法，而不让制片人单纯地评判"这是个好主意还是个坏主意"。

导演在前期拍摄阶段有着绝对的话语权，协调制片主任和摄影师共同完成工作。进入后期制作阶段导演依然是团队的灵魂人物，他要充分调动剪辑师、音响音效师的创作热情。导演也应该有意识地让后期制作人员尽早介入到影片拍摄工作当中，在每一次的影片拍摄工作会议中都请后期剪辑等制作人员列席会议，及时获取有价值的信息。导演与负责剪辑工作和音乐创作的工作人员的沟通甚至要提前至影片拍摄之前的几个月。

一些新晋导演在拍摄阶段做了周密的计划和安排，而与后期制作人员的沟通就仅限于在走廊碰面时留下的只言片语，这样会使影片在进入后期制作阶段时陷入窘境。因此导演还是有必要与后期制作人员建立例会管理机制，在分配人物的同时，看看团队成员是否又产生了有益于影片的创造性想法。

导演的工作贯穿于影片制作过程始终

本章所涉及的内容近乎于整本书的缩影。影片的制作需要团队成员的通力

① 朱迪斯·韦斯顿，《指导演员：为影视创造难忘的表演》，迈克尔·威斯作品，1999。

第五章　导演制胜的法定

配合，而为每个项目描绘愿景的人我们称之为导演。导演直接指导影片生产，而成功的关键是清楚地和每一个工作伙伴进行有效的沟通。导演保持思路清晰的最好方式之一就是在自己的脑海里反复强调，这部影片是属于什么类型的，是故事片、纪录片、系列剧集抑或是商业短片。作为导演如果你对影片故事梗概烂熟于心，那么你便能轻松驾驭每个场景。如果你对场景分析轻车熟路，那么你对片场和剪辑室的工作会游刃有余。

韦氏辞典对导演一词的解释是："通过指导产生变化，直接解决问题的人。"这个解释完全涵盖了电影导演的职责，他有责任帮助影片制作团队的所有成员坚定不移地为使影片达到最高目标而努力奋斗，从而为观众奉献出最完美的影片。

第六章　摄影指导的秘籍

　　摄影艺术可以为影片提供无限种可能性，比音乐和语言更有力。光影、明暗、色彩，自成语汇，充满魅力。你不要企图完全驾驭她，在她面前你永远只是个学生，而且学无止境。

<div style="text-align:right">——康拉德·霍尔</div>

引人入胜的策略：影片建构教程

摄影要为影片服务。影片《教父》《教父2》《总统班底》及伍迪·艾伦导演早期作品的掌镜，摄影大师戈登·威尔斯曾坦言："我从来不会一走进片场就问导演，'您打算让我用什么样光呢？'因为根据实际情况起码五十种不同的用光方法。此刻导演应该提供更多关于影片的信息，他对影片主旨的深度思考、意愿以及想法，这些对于影片的宏观思考都会直接影响到施工阶段的具体操作。"①

在这次专访中，戈登·威尔斯还谈及关于影片场景的建构问题："场景需要进行恰当的设计，观众并不需要一直盯着银幕上的演员。有些时候并不一定向观众开门见山地展示一切，而是要选择在恰如其分的时候才揭开面纱。"②

在戈登·威尔斯的专访中，他的表达并没有使用本书中的术语，他所说的"关键点"就是我们一直在书中探讨的引人入胜的高潮点。

对于观察力敏锐的摄影师来说，有许多方法来表现引人入胜的高潮点，其中包括以下这些重要因素。

构图：画面中展现事物的方式。

场景调度：画面中事物如何摆放以及运动，根据剧情调动观众的注意力。

运动：影响观众观感的动态因素。

用光："以灯光为画笔"，光的强度和色彩会影响观众对场景的反应。

本章我们所探讨的摄影艺术是广义上的概念，适用于任何形式的镜头运用。摄影师们可以与创作团队的合作伙伴们一同创造影片的呈现方式，从而在不同场景中建构故事。如果在创作过程中能运用故事梗概、场景分析和引人入胜的策略，有助于进一步提升影片质量。

摄影构图和场景调度

多年来有大量专业书籍对摄影构图和场景调度进行过说明，本书依托引人入胜的策略理论力图对摄影构图和场景调度做出新的诠释。和影片制作的其他环节一样，摄影师尽力将导演的意图传达给观众。因此摄影师要吃透故事梗概，了解影片要讲述的到底是什么样的故事。

在本书的第一章中我们分析过1963年由让·吕克·戈达尔指导的短片《蔑视》，

① www.fathom.com/feature/122368/index.html。
② 同上。

第六章　摄影指导的秘籍

我们曾经试图用一句话概括影片的内容，现在我们对其进行扩充。

短片《蔑视》故事梗概

女主人公卡米拉是一位单纯漂亮的打字员，她和保罗（一个有雄心壮志却时运不济的编剧）是一对情侣。保罗企图利用卡米拉的美色引诱好莱坞制片人杰瑞米，通过这种方式获得改编剧本的机会。当保罗对导演弗里茨·朗的艺术电影《尤利西斯》进行改编时，为了追求商业利益最大化他背离了自己始终坚持的艺术追求。保罗的自私和偏执让卡米拉十分蔑视，两人的感情出现了裂痕。正当保罗决定改过自新之时，卡米拉却丧生于一场意外车祸之中。

这部影片设置的背景正是电影制作本身，集中讲述了保罗如何沉浸在光影的虚拟世界中，逐渐丧失了与现实世界的联系。影片的主题风格强化了这种不真实的感觉，怪诞的场景设置，总是空空荡荡的宽屏画面，精确的调色（我们看到的戏中戏镜头用光都非常夸张）。影片开场部分卡米拉和保罗躺在床上，保罗宣称自己对卡米拉的爱是全心全意的，两人共同沐浴在一种刺眼的红色和蓝色光线之中，据推断可能是窗外霓虹灯的光线（镜头一直没有揭示光源），从而让观众感受到两个主人公即将生活在一个被镜头主宰的虚幻世界中。两个从不同侧面拍摄的镜头佐证了这种猜测：第一个是开场的全景镜头，画面中一个电影剧组正在拍摄一位年轻女子沿着长长的摄影轨道行走，同时导演让·吕克·戈达尔在朗诵片头字幕。镜头推近后是第二个镜头，观众看到这部影片的摄影师拉尔·库尔达正在拍摄影女主角碧姬·芭铎。观众也许并不知道拉尔·库尔达就是影片《蔑视》的摄影师，但观众认识碧姬·芭铎，而且将在影片接下去的场景中继续看到她。

碧姬·芭铎出画，对白以画外音的形式出现，接着画面暂停并缓缓转向观众（图6.1），当镜头正对观众的那一刻，导演让·吕克·戈达尔念了一句法国著名电影评论家安德烈·巴赞的名言："电影是通过凝望创造出一个与人们欲望相呼应的世界"。随即他说："影片《蔑视》就是关于这样一个世界的故事。"

引人入胜的策略：影片建构教程

图6.1　在影片《蔑视》开场中，摄影师拉尔·库尔达将镜头转向观众

这是一段影史留名的开场白，导演让·吕克·戈达尔以此建构了故事梗概：影片的核心是"电影"所创造的虚拟荒诞的世界。随着影片情节的推进，观众们发现保罗对"电影"的渴求已经超过了他对"真实"世界的渴求，安德烈·巴赞的名言字字珠玑，画龙点睛。导演让·吕克·戈达尔用这种开门见山的方式展现了影片的风格，奠定了故事的基础。

> **场景分析：卡米拉的愤怒**
>
> 由于卡米拉被迫与杰瑞米独处，她对保罗的行为十分恼火。卡米拉看到如今的保罗已经背叛了爱情誓言，为了达到自己的目的将她拱手让人。保罗进入别墅后并没有安慰卡米拉，而是与杰瑞米同流合污，发生的这一切使卡米拉的愤怒和悲伤达到了顶点。

在后续场景中导演戈达尔的处理手法转而变得非常细腻。保罗强迫卡米拉与好色的制片人杰瑞米乘车去其私人别墅。卡米拉并没有看到保罗对此事有一丝犹豫或内心挣扎，只看到保罗心甘情愿地将其拱手让给杰瑞米。临走前卡米拉十分绝望地给保罗打电话，保罗追出房门但为时已晚。保罗追至杰瑞米的私人别墅，当卡米拉看到保罗时充满了怀疑和愤怒。

这是影片的一个情节转折点，观众们看到一对情侣的感情产生了裂痕。从故事梗概中我们了解到影片接近尾声的时候保罗意识到是自己的行为亲手葬送了他与卡米拉之间的感情。

我们还是要强调几个问题：谁是这个场景的主要线索？人物在这个场景中是如何变化的？情节变化的转折点在何处？

经过对故事梗概的分析，保罗一角是主要线索。很多时候即便主人公不出

第六章 摄影指导的秘籍

现在一个场景中，但是这个场景依然是围绕他所展开的。每个场景都会对推动故事发展起到一定的作用。

保罗在这个场景中是如何变化的呢？在场景的开头，保罗并不知道他的所作所为会导致卡米拉强烈的反感，转至场景结尾处他已经意识到覆水难收，然而并没有去刻意挽留卡米拉。相较之影片《教父》路易斯餐厅谋杀案一场中的情节转变，保罗在卡米拉问题上的个人决定将导致情节的急转。保罗只是为了达到个人目的，利用了与卡米拉之间的感情。保罗是否意识到自己的错误，是否对自己的感情进行了救赎，这都不那么重要。重要的是让观众意识到保罗根本无视错误，而继续一意孤行地走下去，再生事端。

三项原则：一个镜头、场景或片段的效果取决于它们之前的一个镜头、场景或片段，而这个镜头、场景或片段也会直接影响紧接其后的镜头、场景或片段。

情节的转折点在何处？其一，保罗追至杰瑞米的别墅，他无视卡米拉的情绪变化与杰瑞米攀谈起来。其二，保罗意识到卡米拉在生自己的气，想和卡米拉沟通但遭到拒绝后，保罗又撇下了卡米拉。这两处剧情转折的高潮点，使观众了解到保罗和卡米拉之间的隔阂已经难以消除。根据"三项原则"，应该如何通过摄影手段来强化这两个高潮点呢？

从保罗到了杰瑞米的别墅到卡米拉拒绝和他们坐在一起的这段段落中，拍摄保罗和杰瑞米使用了全景和中景（图6.2），拍摄卡米拉使用了运动镜头进而推至特写镜头（图6.3）。

图6.2 在影片《蔑视》，当保罗抵达杰瑞米的别墅并没有安慰卡米拉，而是走向杰瑞米的桌边

图6.3 在影片《蔑视》中，卡米拉的情绪十分愤怒

作为这一段落中的第一个高潮，在拍摄过程中既要让观众看到卡米拉对保罗的怨恨，又要看到保罗对卡米拉情绪变化的无视。卡米拉要么直视前方要么向左侧看，并不想和保罗有目光交流。保罗并没有再和卡米拉出现在同一画面中，但他的目光始终停留在卡米拉身上。为了深入挖掘剧情，摄影师运用了一组正反打镜头进行了描述，这样的处理方式恰到好处（本书第七章还将进一步探讨剪辑对强化情节的作用）。

Tip 小贴士
拍摄素材最终都要进行剪辑处理的，因此不妨在拍摄阶段就引入对剪辑方式的思考。

在这个场景中，卡米拉和保罗基本没有同框，除了卡米拉走到两个男人围坐的桌边拿起一本书在翻阅，此时摄影的主画面仍然是两个男人。直到杰瑞米和助手·（卡米拉已经开始怀疑她与自己的丈夫有不轨行为）离开花园回到室内，留下卡米拉和保罗在庭院中。一个长达一分钟的全景镜头中，卡米拉位于前景光亮处，保罗蹲在她身旁位于后景阴影处，画面平衡被打破（图6.4）。

图6.4 在影片《蔑视》，杰瑞米别墅的花园中，保罗和卡米拉的对话

这一场景被明显地分为两个部分，以第二个高潮点的出现为划分。前后两部分的差异非常鲜明，显现出高潮点的转折作用并推动了影片情节的发展。

镜头角度

对镜头摆放位置的选择同样会影响观众对角色的认知，我们在之后讨论《教父》一片时，会对此进行更为细致的分析。一般说来，仰拍镜头比俯拍镜头更能创造出力量感，俯拍镜头向下拍摄人物，通常会营造一种缺乏力量的感觉。

与大多数影片相同，影片《蔑视》中大量使用了水平拍摄的镜头，但在影片后半段有一处二十分钟的段落使用了仰拍和俯拍的方式。这处段落中男女主人公在讨论两人之间的问题，卡米拉告诉保罗对他的爱覆水难收，开头的六分钟采用全景镜头，直到保罗打了卡米拉镜头推向了特写。接下来卡米拉走进盥洗室坐在马桶上，保罗追问她更多问题。此刻对保罗的拍摄使用了仰角镜头，对卡米拉的拍摄使用了俯拍镜头。观众们很容易被这种打破平衡的拍摄方法所吸引。为什么导演让·吕克·戈达尔在此刻使用这种方法呢？

从影片的故事情节当中不难找到答案。导演希望观众注意到一系列的情节变化，即保罗从武断地批评卡米拉到听她解释，从对自身的行为开始认知到转而指责卡米拉，一连串的变化揭示出保罗的虚伪、自私的面目。导演为了对这些因素加以强调，因此在拍摄中使用了打破平衡的俯、仰角摄影构图。

镜头运动

镜头运动的方式多种多样，有平移（镜头从左移到右，或是反向），有俯仰（镜头上下移动），有变焦（架设在固定点的镜头拉近或拉远），沿轨道移动拍摄等。一些运动十分显著，一些则有微妙的变化，但是所有的运动都是为了不通过剪辑改变观众的视角，对于讲故事的人来说这些都十分重要。根据"三项原则"如果导演改变了观众看到的东西，观众会对此作出反应，能够创造出引人入胜的高潮，这也正是本章中要讨论的问题。

Tip 小贴士
如果没有对情节起到推进的作用，请不要随便使用镜头运动。

影片《教父》餐厅中索拉佐谋杀案场景中，对迈克尔、索拉佐、麦克·克鲁斯基的拍摄使用的基本是固定机位，这样保持了一定的连贯性。直到迈克尔起身去盥洗室寻找藏匿的武器，镜头才出现了明显的运动。画面中特写镜头拍摄索拉佐的手伸出来阻止迈克尔，随即跟拍索拉佐对迈克尔进行搜身（图6.5）。

引人入胜的策略：影片建构教程

摄影机是随着迈克尔的动作而运动的，这样并不会显得很唐突。

图6.5 在迈克尔起身走向盥洗室，特写镜头跟拍迈克尔被索拉佐搜身

在接下去的场景中迈克尔在盥洗室寻找事先藏匿的枪支，镜头跟拍迈克尔的动作，进行平移，先是从门口移动到他找枪的隔间，接下来又移动回门口，迈克尔停下来犹豫是否要下手，此处镜头移动再次跟拍迈克尔的动作。迈克尔从盥洗室回到餐厅，在餐桌前就坐，镜头始终跟随他的一系列动作（图6.6）。

图6.6 迈克尔从盥洗室返回餐厅，从越肩镜头中看到索拉佐和麦克·克鲁斯基正坐在桌前

镜头围绕着主人公的行动为观众创造出了明确的空间关系。从迈克尔回到餐桌边到他决心杀掉索拉佐，他出现在每一个镜头里，而每一个都是运动镜头，无疑这一组镜头也暗示着他的思想状态。

第六章　摄影指导的秘籍

那么变化是何时发生的呢？在本书第三章（第44页）中我们曾经对这一段落的脚本进行过深入的分析，镜头从静止到运动正是在第一个高潮点的出现处，这时迈克尔意识到在索拉佐那他无法得到自己想要的答案，于是决定去盥洗室寻找藏匿的武器。通过场景分析，导演决定在实拍阶段融入一些巧妙的变化，虽然无法和该段落中第三个高潮点出现的时刻精确吻合，用快拍慢放的方式表现迈克尔决心杀掉索拉佐时依然给人留下深刻的印象，一些细微的运动变化拿捏得恰到好处。

用光和聚焦

"以灯光为画笔"时常被用以形容摄影师化腐朽为神奇的惊人技艺，但其实这种说法还不够确切，因为这项工作包含了多个层面，比如色彩、尺寸、形状、材质和聚焦等。

菲利普·肯普在为二十世纪四十年代知名摄影师约翰·阿尔顿编写的传记中曾提及："多年来，约翰·阿尔顿都在努力说服共事的导演，摄影师的工作并不仅仅是'给一个场景投上光。光线的运用需要说明一些事情，它有自身的含义，并能构建情态。'在安东尼·曼那儿，他最终找到了'一个我能真正坐下来与之进行讨论的导演。'安东尼·曼是一个对光影的微妙变化有着敏锐感受力的导演，在他们合作的第一部影片《卧底双雄》及后续作品中，阿尔顿运用了'强烈的表现悲观情感的技巧'，正如史蒂芬·汉佐评价的那样，与安东尼·曼敏锐的空间感相融合，创造出了'无懈可击的风格：深层透视构图、处于前景半打光的人脸……远背景、通过高强度对比灯光和滤镜创造出弥散开来的漆黑和昏暗，共同创造了一个扩展式的但同时又充斥着压抑感的宿命观世界。'"[①]

引文说明了摄影与影片故事的联系有多么紧密。正如本书中讨论的其他技术一样，摄影师为传达故事内涵起到了至关重要的作用。瓦利·菲斯特指出，"灯光和场地的颜色都能触发情感，从而将观众推向导演希望的方向。"[②]这位名噪一时摄影师所说的是对影片摄影来说，更重要的是如何推进故事和情感，而不仅仅是拍出漂亮的画面。当然，因为我们已经意识到让观众融入影片情节的最佳方法是在高潮点制造改变，我们反复参照故事梗概发掘出如何才能最好地打造观众即将看到的画面。

① www.filmreference.com/Writers-and-Production-Artists-A-Ba/Alton-John.html。
② 詹妮弗·伍德，《摄影服务故事》，电影制作杂志，2007年2月刊。

引人入胜的策略：影片建构教程

《公民凯恩》中的深度聚焦

在本书第一章中曾提到过深度聚焦这个概念，现在让我们看看该如何运用这一技巧构建故事。影片的故事集中于主人公凯恩从一名志存高远的年轻报人转变成为醉心功名的报业巨头的故事，最终凯恩众叛亲离在孤独中离开人世。情节大逆转出现在该片三分之一处，凯恩为了成为行业霸主，不择手段地从竞争对手那挖来了最好的十名撰稿人，并举办了一场盛大晚会。凯恩的老友杰迪戴亚·利兰则置身事外在冷眼旁观。利兰扭头问坐在身边的伯恩斯坦，这些新来的撰稿人是否秉持着与凯恩同样的价值观（图6.7）。

图6.7 利兰（右）在晚会上一边看着凯恩一边与伯恩斯坦谈论他。注意这一画面中，利兰的脸都扭曲了

伯恩斯坦：听着，凯恩先生会在一周内将这帮人变得和他一样。

利兰：他们也有可能在不知不觉间也会改变凯恩先生。

在这一段落中出现了一个情节转折点，利兰和凯恩一同入行，两人都曾怀揣梦想、志存高远，但如今凯恩沉沦名利场，而利兰依然不忘初心，因此两人之间充满了分歧。摄影师运用了景深的变化准确地表达出情节的转折。利兰位于前景强聚焦，凯恩位于后景强聚焦。当镜头反打时，凯恩的影子映在了利兰背后的玻璃窗上，尽管导演将最佳聚焦点放在了窗户上，但是凯恩的影像还是被虚化了（图6.8）。镜头反打，前景是利兰和伯恩斯坦，背景中跳舞的凯恩属于失焦状态（图6.9）。利兰问伯恩斯坦："凯恩最终会被权力欲望所控制吗"？

第六章 摄影指导的秘籍

图6.8 利兰（右）与伯恩斯坦谈及凯恩，凯恩的影子倒映在玻璃窗上

图6.9 利兰问伯恩斯坦，"凯恩会被权力改变吗？"后景的凯恩处于失焦状态

摄影技巧的运用推动了影片叙事，当观众从利兰和伯恩斯坦的对话中了解到凯恩在不断地迷失自己时，凯恩的形象也逐渐处于失焦状态。威尔斯的这种处理方式非常细腻，能够被观众察觉和感知。

引人入胜的策略：影片建构教程

影片《教父》中的色彩和灯光

在影片《教父》中，导演通过借助色彩和灯光上的微妙变化进行叙事。关于戈登·威利斯在影片《教父》中对暗色调的使用手法曾在影人间被广泛探讨，他拓展了运用色彩处理明暗关系的疆界，不只为了创造"视像"，更是为了进行叙事，"选择性地掩盖马龙·白兰度的眼神，是不想让观众摸透他的心思"[①]。和许多优秀的摄影师一样，戈登·威利斯会通过照明设计呈现跌宕起伏的情节。

《教父》系列电影中影调的变化

从《教父》系列电影中影调的变化可以管窥摄影师的非凡功力。《教父》《教父Ⅱ》同样都使用了暗调和柔光来刻画黑帮家族的生活。《教父Ⅱ》中运用明亮的影调营造出维多·柯里昂在西西里度过的童年时光。此外令人印象深刻的是，该片还引入了第三种调色方式，用金色基调描绘了青年维多·柯里昂的意气风发。

在影片《教父》餐厅谋杀案之前的一场戏中使用的多维柔色调：褐色和深红色（图6.10）。墙壁几乎没有打光，因此主色调是红色，迈克尔的面光让他的脸色看起来更红润。

图6.10 影片《教父》家庭聚会场景中暗淡、沉闷的影调

索拉佐、麦克·克鲁斯基、迈克尔共同驱车赴约的一场戏中，车内几乎没有照明，场景是暗调的，光源主要来自于后面车辆的灯光和路灯投射下的蓝色

① 在线摄影师百科，www.cinematographers.nl/GreatDoPh/willis.htm。

光束,并不夺目。据说在影片开拍二十分钟前,戈登·威利斯才决定通过这种方式来进行呈现。[①]尽管此话不免有些夸张(戈登·威利斯不可能在没有导演弗朗西斯·科波拉的许可下就对摄影方案进行决策),但却反映出像戈登·威利斯这样的资深摄影师会通过对技法的反复推敲来寻找最佳的叙事风格。

在影片《教父》餐厅谋杀案一场中,角色们的眼睛在暗处,他们的想法也很难被察觉。戈登·威利斯将室内背景光设计得比较暗,从餐厅墙壁的白色可以看出,整体影调被调整为暗褐色暖调。强调了两处颜色:索拉佐右肩背景橘色光源,迈克尔左肩的餐厅霓虹灯标识牌光源。索拉佐的画面通过橘色的光源在背景中很显著。但迈克尔的拍摄有三个景别:一个中景(图6.11),一个特写,一个大特写。霓虹告示牌在前两个景别中很明显,在大特写的景别中仅能看到它所发出的颜色。

图6.11 迈克尔左肩背景的红色霓虹灯广告牌

让我们对这一段落中的两处高潮点的布光进行分析。第一处,迈克尔和索拉佐用意大利语交谈,其中夹杂着英语。此时镜头焦点在迈克尔身上,他左肩背景的霓虹灯处于失焦状态。当迈克尔的情绪处于焦虑状态时,镜头推近,画面中看不到霓虹灯告示牌,仅有红色的光线投射在迈克尔的脸上(图6.12),他身处于单色调场景中。

这里可以很明显地感受到暗示,大部分的导演会避免过度的渲染。但在这个场景中,光线的变化不会让观众察觉到红光消失了,画面变暗了,他们仅仅感觉到有些变化了,这就是导演想要的表达,迈克尔的情绪变化了,而观众也本能地察觉到这种改变。

① 影片《摄影师的风格》,由琼·福厄执导,2006。

图6.12　镜头推向迈克尔，画面中没有霓虹灯，使用了红色面光

相似的用光还发生在这一处：迈克尔从盥洗室回到餐桌前就坐，镜头移至其面部特写，当迈克尔终于下定决心，站起来对索拉佐下手时，霓虹灯的红光被镜头撇除画面（图6.13）。

随后，在橘红色的背景中呈现出索拉佐被击中后的反应，枪口冒出的青烟也被渲染上一层橘色，在弗朗西斯·科波拉的工作日志中曾有这样的记载："为了在这一场景中制造出血雾弥漫的效果，我们费尽了心机。"[①]

这样我们可以看出迈克尔这个角色的变化。戈登·威利斯独具匠心的光影处理，刻画了人物性格，推动了影片叙事，并且通过这一高潮时刻让观众们对迈克尔的角色变化有更深刻的体会。

图6.13　和第一处高潮点类似，镜头推向迈克尔，画面中没有了霓虹灯的红光

① 《弗拉西斯·科波拉的工作日志》，《教父》DVD珍藏版，2001。

第六章 摄影指导的秘籍

工作室中的调色工艺

数字时代的影片调色工艺和传统的调色工艺存在极大的差异，但都属于项目完工前的最后一道工艺，目的是通过校色达到色彩和光影的平衡。这不是一件小事，依然要遵从"三项原则"，如果同一场景中的某个镜头与此前相比出现色彩和光影的差异，那么会引发观众的注意。在调色过程中影调的变化只发生在该出现的位置，其目的是更好地为叙事服务。

> **Tip 小贴士**
> 恰当地使用色彩和光影变化手段才能制造引人入胜的高潮点。

数字中间片

色彩校正过程绝不仅仅只是营造赏心悦目的画面，随着数码色彩校正技术的引入，构建影片中色彩的水平得到了大大提升，本书第八章"视觉特效的魅力"中会对此进行深入分析。《指环王》系列影片的第一部《护戒使者》的DVD中有一段名为"数码校正"附赠短片，观众可以直观地了解到影片制作团队是如何通过数字技术完成校色工艺的。

> **数字中间片（DI）**
> 每个独立的画面都被转换为数码影像文件，从而能够进行细微和复杂的处理，使摄影师和后期配光师对原始影像进行调整。

影片《惊吓箱》讲述了一批被电视节目招募"试镜"的演员被逐个谋杀的惊悚故事，因为影片预算和拍摄过程中的实际情况等原因，无法针对每个场景进行灯光设计（图6.14A）。但为了强化房间内的恐怖气氛，让观众聚焦在女主人公越来越深的恐惧感上，导演决定通过后期特效技术对原来的画面进行处理（图6.14B）。通过对比可以看出画面中女主人公的背景被虚化，无关的锅炉等杂物看不到了，影调偏暗，有种不祥的征兆。无论是在前期拍摄阶段还是在后期制作阶段，在做任何艺术性选择的时候都要明确剧情原因，这样才能强化这种艺术效果，使得色调渲染变得合理。

通过案例我们了解到两个经验：第一，对于影片的效果，从影片最初的案头计划到最终呈现效果，摄影师在脑海中要有全程的规划。第二，无论影片是何种类型，制作成本高低，灯光设计都是导演可利用的有效手段。

图6.14A　影片《惊吓箱》中原始拍摄的素材效果

图6.14B　影片《惊吓箱》中数码校色后的画面效果

影视制作中的摄影

摄影决定了影片的呈现方式，编剧、制片人以及导演应当意识到他们是在创造一个作品，特别是在数字时代，数字技术提供了更多的可能性，他们应该要知道影片所呈现出哪种风格。

本章的开头我们引用了摄影师康拉德·霍尔（担任《美国丽人》《冷血》《霹雳钻》等片的摄影导演）的话："摄影艺术可以为影片提供无限种可能性，比音乐和语言更有力。光影、明暗、色彩，自成语汇，充满魅力。你不要企图完全驾驭她，在她面前你永远只是个学生，而且学无止境。"

第六章　摄影指导的秘籍

　　一部电影包含了多个场景、多种氛围、还有多个角色,因此影片的变化是一个关键,如何进行变化决定了影片的风格,正如本书中提及的其他工艺流程,摄影的艺术也是基于改变。当导演面对无限种选择的时候不该迷失自我,光怪陆离的变化只为围绕影片中心而创造出引人入胜的高潮。

第七章　后期剪辑的准则

　　电影的精髓在于剪辑。剪辑师如同炼金术士般冶炼萃精，将人们情感流露时刻表现出的种种凝结在一起。
　　　　　　　　　　　　——弗朗西斯·科波拉

引人入胜的策略：影片建构教程

我喜欢待在影片拍摄现场，那里有在其他任何地方都无法寻觅到的不断涌动着的创造力，这里是一部电影诞生的地方！但是，当拍摄素材被送进剪辑室，我常常会反驳自己以上的观点，这里才是电影诞生的地方！在这里形形色色的素材按特定顺序被排列、加工，将电影与戏剧、绘画、建筑等其他视觉艺术门类区分开来。

实际上，一部电影的成型开始于其生产工艺流程的每个环节，但是剪辑工作能令人心潮澎湃。因为在每个电影场景中，即使是低成本电影，都可以有千变万化的组合方案。导演此刻面临的问题是：该如何选择？如果你还记得在本书第一章"讲好故事的诀窍"中引用的《尸体·亚当》的案例（第2页），那你应该还记得关于这个问题的答案是：你要了解自己所讲的故事。

剪辑通常被称为"最后的修改"。事实上，编剧和剪辑师看待影片的视角十分相似。他们都非常关心角色演进（人物曲线）、推进步调、故事结构。两者之间最大区别在于：编剧面对"一张白纸"拥有无限种创作的可能性，而剪辑师面对的却是已经拍摄好的素材。这些选择也许看上去同样是无穷无尽的，但剪辑师希望影片在剧本创作阶段和拍摄阶段都有明确的规划，从而使自己的工作更具连贯性。

在电影拍摄阶段，有时会给剪辑师送上一些"小惊喜"。我拍片的过程中就曾遇到过诸如镜头无意间捕捉到一缕曼妙的光束，或是演员的对白"吃螺丝"，亦或是画面中的小狗眼神一瞥，这些并不在我们的拍摄计划中，却格外有用。在影片《名扬四海》中，有一个全景镜头，可可（由卡恩饰）在唱歌，布鲁诺（由李·柯雷里饰）在她身边演奏钢琴。开拍后，因为表现不理想，卡恩朝导演艾伦·帕克挥手，让他叫停。而在剪辑室中，剪辑师盖瑞·加布林却巧妙地运用了这一失败镜头，创造了布鲁诺的父亲刚刚走进礼堂时，可可向他挥手问候的一幕。

如前所述，拍摄现场时常发生各类突发事件，被摄像机无意间所捕捉。剪辑师通常不会使用这些素材，因为对剪辑而言，在最终呈现的作品中不会存在任何"一点无心之举"。剪辑是一项非常严谨和苛刻的工作：每种选择都是有意而为，包括镜头的选择，关键帧的把握，对白的取舍和重新排序等。

一部120分钟的电影，拍摄素材远远高于两小时。事实上，一部普通故事片拍摄时的素材量在40小时以上，成片比为20∶1。正如我们之前所讨论过的，每个场景都由许多机位拍摄的素材所组成。以本书第一章中所举的案例，影片《公民凯恩》中凯恩与戴亚·利兰的对话场景，就设置了九个机位，每个机位都拍摄了约四至五次（见图1.5）。

当剪辑师拿到影片素材时，其面临的最大问题是如何进行取舍，从而将素

第七章 后期剪辑的准则

材剪辑成创作者心目中完美的故事。剪辑师有许多技术手段来创造最佳的叙事体验，这其中包括镜头选择、剪辑节奏、演员表演、音响音效等，选择使用哪些技术手段是艺术的事，而决定将这些手段用在何处则要求剪辑师对他们想要讲的故事有深入的了解。

影片《教父》的剪辑

提及影片《教父》的剪辑时，大多数人的脑海中都会浮现出这样一幕，将迈克尔对仇家的一系列暗杀行动与迈克尔教子的洗礼穿插剪辑的蒙太奇手法。这一幕的剪辑给人留下十分深刻的印象，风格自成一派。而路易斯餐厅谋杀案一场的剪辑与前者相比没有那么经典，但通过准确的场景分析，高潮点的控制，镜头巧妙的组接，也展现出了鲜明的特色。首先，让我们回顾一下影片的故事梗概。

故事梗概

迈克尔·柯里昂是美国的战斗英雄，同时他也是二十世纪四十年代纽约黑帮头目维托·柯里昂的儿子。迈克尔·柯里昂与妻子凯利希望远离黑帮过平凡而宁静的生活。当维托·柯里昂受到土耳其商人索拉佐的谋害时，迈克尔·柯里昂被迫卷入了这场黑帮纠纷，替父报仇，接手家族生意，最终他成了新的教父。

现在我们再来回顾一下场景分析。

场景分析：路易斯餐厅谋杀案场景

迈克尔决定为身负重伤的父亲报仇，而这一举动也意味着他将被迫卷入家族生意。这会和自己的意愿相背离，从此走上了成为新一代教父的路。

在迈克尔决心下手干掉索拉佐之前有三个层层递进的情节作为铺垫：

第一处，迈克尔发现索拉佐在愚弄自己，永远不可能满足自己提出的条件。

第二处，是迈克尔在盥洗间找到藏匿的武器。此刻一股暗流涌动着，但还不清楚迈克尔是否已经下定决心干掉索拉佐。

第三处，迈克尔返回餐厅就坐，索拉佐的言行激怒了他，他决心干掉索拉佐。

引人入胜的策略：影片建构教程

根据"三项原则"对路易斯谋杀案场景进行分析，产生的效果主要受之前场景中蕴含情感所影响，让我们回溯之前的场景，准确把握迈克尔的心路历程。

运用"三项原则"决定情感基调

路易斯餐厅谋杀案之前的场景，教父帮派中的最忠诚的信徒克莱门扎告诉迈克尔餐厅盥洗室藏匿武器的准确位置和一旦事发后该如何脱身的方法。这一幕的开头两人并没有出现在画面中，镜头停留在迈克尔手中所持的枪支上。直到迈克尔开枪射击后，中景镜头才转向在幽暗的地下室中，一盏小灯下，挨得很近的克莱门扎和迈克尔。

这一场景处理得非常简单，大部分镜头推进得都比较缓慢，四个镜头平均每个持续30秒左右，其目的不是为了激发强烈情感，而是为了表现一连串事件发生后迈克尔的情绪变化，以及为路易斯餐厅谋杀案之后的情节埋下伏笔。检查一下剧本中被省略的部分，包括克莱门扎让迈克尔戴上帽子作为伪装，以免被餐馆里的人认出。但是在影片中并没有出现这一部分，就算是现场拍摄时有，也很可能在剪辑时被剪掉了。无论是在拍摄现场还是剪辑室，决定对影片某一部分进行删减时最好问问自己，这样做会导致什么损失，换句话说被保留下来的部分有何实际作用？关于帽子所衍生出来的内容，大多是关于刺杀的细节以及场景中迈克尔和克莱门扎的肢体接触，这就是删掉后带来的损失。那么其实在克莱门扎和迈克尔讨论射击的环节中已经包括了大量关于刺杀细节的讨论，而且在接下去的场景里还将有更多内容围绕刺杀所展开，因此把帽子删掉不会影响观众对情节的理解。

接下来的场景是在教父家中，大家都在等待关于碰头地点的通知。这一段开场的27秒内没有任何对白，全家人都在安静地用晚餐，寂静之中暗含着紧张的气氛。镜头沿着餐桌依次拍摄了五位家庭成员的特写，每个人都在吃饭，而最后出现迈克尔的特写镜头是在抽烟。在现场拍摄过程中可能也有迈克尔吃饭的特写镜头，但是成片中并没被采纳。目前的方案中迈克尔的举止和家人产生明显差异，观众能够感觉到人物内心的焦虑。如果迈克尔和家人们都在吃饭，他就丝毫没有特殊之处。因此在剪辑过程中把握好两个关键点有助于叙事，即采纳哪些镜头和筛选镜头中哪些片段。

当得知会面地点以后，全家人朝门口走去，迈克尔和桑尼的对话反映出两者之间的亲密关系。镜头锁定迈克尔，他问桑尼："你认为我要过多久才能回来？"桑尼回答："起码要一年。"镜头转向桑尼，当他提到女友时，镜头切回迈克尔，迈克尔看起来欲哭无泪。这一系列正反打镜头表明迈克尔是被逼无奈做出选择的。

第七章 后期剪辑的准则

在原剧本中曾有这样一段对话,桑尼问迈克尔,"你能做到吗?"迈克尔没有回答。编剧设计这段对话的目的是强调迈克尔的选择是情非得已,而最终对话并没有留在影片中,但是丝毫没有影响到观众们对剧情的理解。这种在人物之间对话过程中将镜头留给倾听者一方的剪辑方案被称为"L剪辑法"。

> L剪辑法:一种将图像剪辑放在声音剪辑之前或之后的剪辑方法。如果采取的是直来直去的剪辑方法,镜头中只展示正在说话的人,这种方法被称为四方剪辑法,也称其为听之见之的剪辑,两种风格各有特色,但给观众带来的视觉效果则有所不同。

通过这一系列的铺垫,当剧情转场至路易斯餐厅谋杀案场景时观众的内心已经充满了多种情绪,藏匿枪支的计划能否成功不得而知,迈尔克最终是否会扣动扳机也悬而未决,迈克尔会从战斗英雄变成冷血杀手吗?剪辑遵从了"三项原则",当主人公进入路易斯餐厅后每句对白、每个镜头都充满着紧张感。

场景构建

影片《教父》路易斯餐厅谋杀案一场开头用全景镜头介绍了餐厅环境,其后是索拉佐越肩推进的中景与之衔接。如果说"三项原则"的核心是聚焦事物的变化,那么镜头中的事物从无到有应该是最大的变化。这种剪辑方式突出了人物特写,引导观众发掘出场景中的重要内容。导演弗朗西斯·科波拉将第一个推进的中景给了索拉佐而不是迈克尔,这是什么原因呢?(图7.1)

图7.1 索拉佐越肩中景镜头

引人入胜的策略：影片建构教程

镜头很快从索拉佐转向迈克尔，迈克尔的情绪变化取决于索拉佐的态度，又会直接成为刺杀的诱因。麦克·克鲁斯基的提问打破了沉默，镜头转向他，随即索拉佐予以答复，镜头转至索拉佐，这一系列剪辑都属于"四方剪辑法"。镜头中迈克尔注视着麦克·克鲁斯基和索拉佐的对话这是第一个"L剪辑法"。紧接着是迈克尔盯着索拉佐的特写镜头，强调了主角地位。（图7.2）

图7.2 特写镜头迈克尔盯着索拉佐，反映出他的情绪变化

在这段中拍摄迈克尔的镜头都是特写，而用以拍摄索拉佐的镜头都是中景镜头。一般情况下镜头切入特写会按照这个景别继续拍摄下去，以保持平衡感，而在这部影片中，从特写到中景又回到特写，这样的剪辑方式并不多见。

Tip 小贴士
场景中的第一个特写镜头会引发观众关注，也是场景分析中的焦点。

有些影片因为素材缺失才选择使用这种剪辑方案是不得已而为之，而该片的处理方式却足见剪辑师的良苦用心，目的是为了赋予迈克尔更多讲故事的任务。

镜头比例的"价值"

影片《教父》路易斯餐厅谋杀案场景的剪辑方式突出了迈克尔的主角地位，这表明如果你不想打破角色间的平衡就尽量平均分配镜头的比例。这里将镜头比例的平衡称作"剪辑的价值"。在一个段落中给某个角色比重较多的特写镜头，势必会留给观众深刻的印象。因此，重要的是分析出场景中真正需要强调的人物是谁。

索拉佐开始用意大利语交谈时，大部分观众听不懂他的话，因此有更多的

第七章 后期剪辑的准则

时间关注迈克尔的反应,此时迈克尔正扫视着餐厅的四周。在这一组过肩的中景镜头中,没有索拉佐讲话的画面,剪辑师可以任意选择迈克尔的反应镜头与之匹配。当然如果演员足够优秀,剪辑师会使用迈克尔听到每句话的反应——对位,但通常情况下剪辑师不必这样循规蹈矩。像这种"欺骗"镜头是剪辑中的常见手法。

> **"欺骗性"对话**
> 指的是将对话段落中的一部分剪辑出来插入另一个不同的段落中的做法,这是剪辑师常用的技巧,可以达到改变时机、优化表演,让叙事更加清晰的作用。

导演弗朗西斯·科波拉在指导剪辑师进行工作时可以利用这些技法,当一个段落中迈克尔的面部表情素材不足时,可以将其他段落中相似的表情素材移植过来使用,同样可以表现出迈克尔心绪不宁的状态,因而迈克尔是否会执行刺杀计划依然悬而未决。这样的剪辑方案与场景分析是十分契合的。

向第一处引人入胜的高潮推进

接下来几个剪辑镜头的步调非常有趣。因为知道大部分观众的注意力停留在索拉佐的意大利语对白,同时明白迈克尔此时也是如坐针毡。导演给了空荡荡的餐馆几个全景镜头,观众虽然听得到索拉佐的讲话,但也其他因素也分散了一部分注意力。

展现环境的全景镜头后衔接索拉佐的中景镜头,这个画面给人感觉十分压抑,也让观众感受到人物的冷酷无情。通过"L剪辑法"的连接,观众看到了迈克尔的反应,他正在整理思路并用意大利语反问索拉佐:"你怎么想?"他将视线转向正在用餐的麦克·克鲁斯基,改为用英语继续说。

迈克尔(英文对白):我想要的是……对我来说最重要的是……给我一个保证……不要再企图威胁我父亲的生命。

中景拍摄索拉佐拒绝向迈克尔做出承诺,他告诉迈克尔自己才是待宰羔羊,不要把他想得太过强大。特写镜头拍摄索拉佐如下对白。

索拉佐:我没那么聪明……我只想停战……

引人入胜的策略：影片建构教程

中景拍摄迈克尔控制着自己的情绪转而看向麦克·克鲁斯基，其后将目光转至索拉佐身上，起身去往盥洗室。这组镜头表现出迈克尔已经发现无法从索拉佐那得到承诺，因此冲突一触即发。

要制造引人入胜的高潮就要制造变化，当迈克尔的对话从意大利语变成英语这一过程就是变化，它会引起观众们的注意，这个小技巧却起到了大作用。剧本中的转折和变化又是怎么表现的呢？迈克尔被索拉佐进一步逼到了墙角，后者显然无视迈克尔的痛苦和请求。

人物之间对话的节奏也完全可以由剪辑师进行合理的控制。在这一段落中每个人物的对白之间都有一个短暂的停顿，我们视为正常的对话节奏。但是当

> **Tip 小贴士**
> 通过剪辑改变对话的节奏，能够使观众的反应发生变化。

迈克尔向索拉佐提出要求之后，对话的整体节奏发生了变化。索拉佐没有做任何思考就断然拒绝了迈克尔的要求，于是迈克尔看向还在用餐的麦克·克鲁斯基，镜头转回迈克尔继续和索拉佐对话，这之间几乎没有间隙。镜头与对话同步的剪辑方式出现了新的变化，这让观众确信有新的事件要发生。

索拉佐告诉迈克尔"我想要的只是停战"，随即接迈克尔中景镜头，这是第一次使用中景拍摄迈克尔并持续了一段时间。迈克尔环顾四周然后起身去了盥洗间。虽然迈克尔的行动和之前策划的并不相符，但是观众们能从他与索拉佐的对话中感到危机一触即发，情节循序渐进地向高潮点稳步推进。

第二处高潮

本书第五章"导演的制胜法宝"中，已经对影片《教父》路易斯餐厅谋杀案盥洗间寻枪场景进行过深入分析。导演弗朗西斯·科波拉没有仅仅依靠一个盥洗室内布置的一个高角度的机位镜头完成所有的拍摄任务，而是将其与餐厅内在用餐的索拉佐和麦克·克鲁斯基的镜头穿插剪辑。两个空间内拍摄的镜头紧密有效地被衔接在一起，营造出了紧张的气氛。在随影片DVD一起发布的导演专访视频中，弗朗西斯·科波拉坦言："这一段落中我要追求的是一种难以置信的紧张感。"

在麦克·克鲁斯基起疑心之前，迈克尔能够顺利地找到藏匿的枪支吗？这需要剪辑师来控制迈克尔寻枪的时长，做出最合理的安排。剪辑师每次将镜头切回盥洗间，迈克尔都在做大幅度的动

> **Tip 小贴士**
> "动态剪切"（剪切动作）的一个经验是，不仅能有效地隐藏一些瑕疵，也能给场景带来张力。

作，例如：打开门、从盥洗室右侧转至左侧，走出盥洗室，走向餐桌。剪辑师

捕捉到的都是正在行动中的迈克尔，画面极具张力。

盥洗室寻枪的场景还可以用另一种方法诠释。如果导演弗朗西斯·科波拉想要给观众制造一个惊喜，他可以安排迈克尔在找到枪后戛然而止，这样做能加快节奏增强紧张感。但为什么导演没有做出这样的选择呢？如果采取这个方案会造成什么损失呢？

通过场景分析我们了解到迈克尔做出实施刺杀的决定情非得已，他犹豫、彷徨，经历过痛苦挣扎。因此当迈克尔找到藏匿的枪支后，观众们也替他长舒一口气。当他走到盥洗室门口短暂停留时，观众的情感不自觉地被牵动，迈克尔又在犹豫了吗，还是在做调试？他最终会扣动扳机吗？（图7.3）

图7.3　迈克尔离开盥洗室前的短暂停留

导演弗朗西斯·科波拉通过细腻的手法处理了紧张的剧情，而非用一组快切画面草草完成任务，这也与场景分析相吻合即重心放在迈克尔刺杀行动前的种种思绪而非刺杀行动本身，剧情的转折自然而不失张力。

第三处高潮

迈克尔从盥洗室返回餐桌就坐，他的行动决定着高潮时刻的降临。他又一次违背了之前和克莱门扎的计划，并没有立即举枪射杀索拉佐和麦克·克鲁斯基，因此悬念又起来。固定机位拍摄的特写镜头持续拍摄迈克尔的面部表情，最长一处保持了33秒，而表演、灯光、音效在这一段落中发生着微妙的变化，紧紧地抓住了观众们的注意力，将情节推向了引人入胜的高潮。

随着索拉佐和麦克·克鲁斯基在枪响后应声倒下，路易斯餐厅谋杀案的场景也进入了尾声。迈克尔的最后抉择并没有拖泥带水，血雾飞溅后，全景镜头环顾整个餐厅持续了12秒之久。迈克尔走向餐厅前门，在出画之前，枪从他手

中滑落。几秒后切餐厅外景镜头，迈克尔从镜头左侧入画，纵身上了来接应的汽车。

由于整部影片都沿着迈克尔的行动轨迹推进，观众知道此时他的生活已经被改变了。影片至此进入新的篇章，迈克尔接手了帮派事务，迈向了权力巅峰，刺杀前他坚守的一切化为乌有。

总结

导演弗朗西斯·科波拉对影片《教父》路易斯餐厅谋杀案场景剪辑工作的指导是完全围绕场景分析进行的，因而观众能够真切地感受到迈克尔这个角色经历的种种变化。导演和他的剪辑师团队使用了多种剪辑技巧在引人入胜的高潮制造了层次丰满的变化。

1. 镜头比例：利用特写镜头细致入微地描述了迈克尔的情绪变化，利用大小景别的合理分配将剧情逐步推向高潮。

2. 价值：通过使用"L剪辑法"展示迈克尔波澜起伏的内心世界，即使是在索拉佐说话的时候也不断地将镜头切给迈克尔。

3. 节奏：刺杀段落的剪辑并没有一味地使用快切的手法，轻重缓急，层次分明，抑扬顿挫，条理清晰。

4. 对话：在迈克尔去盥洗室寻枪之前，主要人物之间的对话都有小停顿，当转至英语交谈之后矛盾一触即发，对话间小的停顿自然消失。

构建你的故事和风格

对影片《教父》路易斯餐厅谋杀案场景的分析中，提及了关于从全景镜头转为特写镜头的剪辑方式所能达到的效果。影片《黑客帝国》中也可以找到相似的案例。该片讲述了以主人公尼奥为代表的人类反抗组织同由特工史密斯代表的虚拟世界黑暗力量之间展开的一场信息矩阵大战。电影开场部分（《黑客帝国》DVD第二段），是人类反抗组织成员翠尼缇与警察之间的一场动作戏。从翠尼缇反重力的凌空飞跃，在墙壁上急速奔跑，在冻结的时间中躲避子弹这些画面中观众已经可以准确判断出这是一部什么类型的影片，这为该片的风格定下了基调。

在这一段落接近尾声时，翠尼缇从特工史密斯的围追堵截中成功脱身。镜头从三名特工充满压迫感的全景（图7.4A）迅速切换到了他们充满邪恶的面部特写（图7.4B）。一连串的运动镜头之后停在翠尼缇脱身的公用电话亭中，随即切换到现实世界中尼奥。这种剪辑方式很容易在人们心中将特工史密斯和尼奥

之间联系建立起来。

图7.4A 手下正告知特工史密斯关于尼奥的信息

图7.4B 特工史密斯特写镜头，剧情会在史密斯与尼奥之间展开

剪辑技巧

运用剪辑技巧构建更好的故事，将跌宕起伏的情节和生动鲜明的人物奉送给观众。

1. 剪辑的节奏

影片《黑客帝国》尼奥被特工史密斯的审讯场景中，人物之间的对话节奏平缓。直到尼奥对史密斯高声喊道："不要用盖世太保的那套玩意监视我！"

镜头从全景切到特写之后平缓的节奏被打破。剪辑师对人物之间的对话节奏进行了有效的控制，缩短对话之间的停顿可以制造紧张的气氛，反之可以突出人物性格。如果一个角色属于愚钝的类型，他对话节奏就该略显缓慢。如果一个角色属于机敏的类型，他对话的节奏就该非常迅速。

这种剪辑技法对制造引人入胜的高潮也十分奏效。再次以本书第一章"讲

引人入胜的策略：影片建构教程

好故事的诀窍"中，凯恩与戴亚·利兰对话的场景为例。在这一场景开始部分凯恩对利兰的回应很快，以利兰拒绝凯恩为转折点，之后凯恩对利兰的回应的速度明显减慢，观众会意识到两人之间的关系发生了微妙的变化。虽然还不知道对凯恩造成的打击有多大，但是变化已经产生了。通过剪辑控制节奏会产生多种不同的处理方案，对于方案的选择又反应出很强的创作风格，这将成为你的作品的标签，但无论如何重要的是经过剪辑产生了变化。

2. 剪辑的意义

前文曾提及全景镜头切换人物特写的方式可以制造出强烈的视听效果。试想在恐怖片中，如果从一间空屋子的全景镜头急速切换到主人公听到噪音时的特写镜头，将营造出多么恐怖的效果。

与之相反的做法也同样奏效。在电视剧《迷失》第三季第一集开头，有一组令人震撼的剪辑。在读书俱乐部的聚会中，形形色色的人物逐一登场亮相，他们友好地交谈着，突然间他们的对话被地震打断，所有人都迅速向外逃窜。观众在人群中辨识出前一季中的主要人物亨利·盖尔正往镇中心前进，当他遭遇到恐慌的人群时，一架飞机在逃难人群上空爆炸。这一事件正是整部剧集情节的导火索，由于飞机坠毁导致了影片主人公们被困孤岛。

这样的开场方式不免让观众心生疑惑，但在看完整个段落后观众们会在心中自动调节情节发生的顺序。亨利·盖尔是读书会的一员，在地震中目睹了飞机坠毁的全过程。

亨利·盖尔向慌忙逃窜的人问询情况，镜头从人群切换到小镇全景并往高处机位升上去，最后停留在半空中俯拍环境与人群，观众从中辨识出小镇就坐落于前两季故事发生的孤岛之上。拍摄小镇的全景镜头与拍摄亨利·盖尔和新角色朱丽叶的特写镜头反复切换，给观众强烈震撼，同时也满足了场景分析中的要求，打破了观众们的预期。

本章前半部分曾介绍过"四方剪辑法"和"L剪辑法"。"L剪切法"不仅能够展现出角色在对话中的思考和反应，还可以通过合理分配镜头使用比例区分出主次关系，为情节发展做合理的铺垫。

在新晋导演施亚姆·巴尔塞的习作，影片《季风》讲述的是一位旅居美国的印度裔医生高维·纳达与在故乡身患重病的父亲之间的故事。影片中父子之间重逢的第一场戏中表现出两人疏离的关系，父亲要求高维·纳达按照印度风俗

> **Tip 小贴士**
>
> "L-剪辑法"的优势还在于，当画面中不出现说话人时，对白之间的间隔可以被随意调整，甚至可以替换台词。

抚摸自己的脚以示敬意,随即他注视着儿子说:"美国让你变得……胖了。"(图7.5A)这句对白中有一处较长的停顿,就在父亲说出最后一个词时镜头切换到了的面部特写(图7.5B)。这里运用了"L剪辑法"强调了高维·纳达做出的迅速反应,从惊讶转为无所适从。

图7.5A　影片《季风》中,爸爸对高维·纳达说:"美国让你变得……,"

图7.5B　影片《季风》中,爸爸对高维·纳达说:"……,胖了"

无论是景别还是画面时长,这两个连续镜头的分配比例比较平均。那么如何选择从一个人物切到另一个人物的剪辑点呢?关键是要衡量要将语意重心是放在说者身上还是听者身上。

让我们设想一个场景,人质正在等待警察的救援,但是绑匪却告诉人质警察被杀害了。绑匪说:"现在不会有人来救你了。"如果在"……不会有人……"

后立即将镜头从绑匪切换到人质，那么被强化的是人质的反应。如果要进一步加强效果，那么可以在"现在……"前加一个停顿，其意义与之前存在明显区别。最终的取舍还要建立在剪辑师对场景的准确分析上，根据实际情况做出合理的判断。

剪辑原则的坚守与突破

新晋剪辑师们往往是循规蹈矩、小心翼翼地在工作。在本章前半部分曾花大量篇幅研讨过的影片《教父》路易斯餐厅谋杀案的场景中，如果使用墨守陈规的剪辑原则，会将工作重心放在保持三个主要人物的镜头运用比例相对均衡上，剪辑师会将主要精力放在追求镜头间的外在匹配上，而无心寻求突破与变化。

我曾被委托对一部已经合成的影片进行重新剪辑，制片人和导演希望通过二次剪辑强调人物性格，将剧情推向高潮。我浏览了整部影片觉得也算是一部行云流水一气呵成作品，并没有在剪辑方面发现存在什么致命伤。但当我通过非线性编辑软件打开剪辑工程文件时，问题暴露出来了，剪辑师在处理人物对话时的间隔保持的太过平均。经过场景分析，我对对话的间隔进行了调整，有些对话的间隔缩进了几帧，有些延长了几秒。经过调整人物情感表达更加强烈，影片呈现出的效果也更加理想。

镜头匹配是一条经常被打破的剪辑原则，有大量网友热衷于在影片中寻找穿帮桥段。如果剪辑师刻板地强调镜头匹配性将陷入僵化的机械操作的窘境，久而久之将丧失创作冲动。而有时不匹配的剪辑方法反而能制造出意想不到的效果。例如，影片《终结者2》洛杉矶防洪隧道的追逐场景中，男孩约翰被来自未来的邪恶机器人T-1000追逐，机器人驾驶着一辆大型卡车。场景分析非常简单，"约翰什么时候会被反派抓住？终结者什么时候会出手营救约翰？终结者还来得及展开行动吗？"约翰的摩托车冲入隧道后，他认为已经摆脱掉了T-1000的追逐，但此刻车胎发出了尖锐的摩擦声，他抬头望去见此时卡车正从他头顶破墙而出（图7.6A和图7.6B）。这里运用了重合帧的技巧，通过两个角度拍摄的画面合成出了撞击时的动作效果，观众从而能够更深刻地理解约翰的感受，这也正是此场景要表达的内容。

第七章 后期剪辑的准则

图7.6A 影片《终结者2》中，T-1000的卡车撞毁了桥梁的护墙，剪切点之前卡车已经在画面中移动了20帧

图7.6B 影片《终结者2》中，多个角度拍摄的T-1000的卡车撞毁桥梁的护墙的画面反复出现

但是要着重强调的是有些剪辑原则是要坚守的。其中"轴线关系"就是需要剪辑师严格把握的，本书第五章"导演制胜的法宝"和第六章"摄影指导的秘籍"中曾就镜头建构空间关系的问题进行过深入的分析。影片《季风》的镜头中（见图7.5A），父亲的头偏向画面右侧，但目光微微向左侧投射，高维·纳达的头偏向画面左侧，但目光微微向右侧投射，通过镜头组接保证两人的目光能够交汇。当高维·纳达的视线从父亲身上移开时，观众会发现他在躲避父亲的眼神，进而从中了解到父子之间存在的隔阂。视线的处理能够帮助加强影片的人物塑造，如果这部影片要表达的是高维·纳达父子之间的矛盾无法化解，那么最好通过一些布局来强调这一点。保持恰当的轴线关系是拍摄和剪辑过程中最保险的方案，但打破常规的方案也会制造出意想不到的效果，关键是你要清楚为什么要做这样突破性的尝试。

另一个要坚守的剪辑原则是要保持演员表演的连贯性。按照美国标准每秒有24帧，如果对于角色的表情由笑转哭进行几帧之内的急速剪辑变化，观众恐

 引人入胜的策略：影片建构教程

怕难以接受。因此，只有通过角色面部表情的逐步变化才能表现剧情发生的变化。

影视制作过程中的剪辑

本章开头曾引用导演弗朗西斯·科波拉关于剪辑工作的心得体会，下面的一段话来自于曾与弗朗西斯·科波拉合作过的剪辑师沃尔特·默奇："随着技术的发展，如今人人都能成为剪辑师，但是要将剪辑工作提升到一定水平就需要更多的投入与坚持。"

很多人误认为剪辑工作是从影片拍摄完成之后才开始的，但实际上在剧本创作阶段和影片筹备阶段剪辑工作就已经开始介入了。导演会使用我们讨论过的所有技术手段来构建场景，并塑造引人入胜的高潮，从而给观众带来高质量的观影体验。熟悉一个场景在剪辑室里是如何被建构的，有助于导演对剧本创作、制片筹备、现场实拍等工作进行准确的指导。如果你可以通过控制剪辑节奏制造跌宕起伏的剧情，可以通过制造景别变化表现独树一帜的风格，其后你才会领悟到沃尔特·默奇所说的投入与坚守，才能将剪辑技术提升到剪辑艺术的水平。

第八章　视觉特效的魅力

视觉特效是为故事服务的，它如同魔法一样强烈地吸引你，伴随你走过一段奇妙的旅程，而不是简单地增加些动画或者发光效果那么简单。

——比尔·先科维奇

什么是视觉效果？视觉效果对我们讲述故事的方式又有什么影响和贡献呢？在维基词典当中将视觉效果定义为创建视觉图像和处理真人拍摄范围以外的镜头流程。电影合作伙伴网站将视觉效果定义为在后期制作时对电影画面进行的改变。我个人更喜欢将视觉效果描述为与任何使原始的拍摄呈现出不同视觉影像的操作。

多年前当我投身制片行业时，任何形式的视觉效果都是用化学方法完成的。我们称这些方法为光学效果，它们是在一个叫做"光学之屋"的工作室中被创造出来的。光学处理的主要效果有：

淡出：一个画面渐渐地消失在黑色的银幕中

淡入：一个画面渐渐地出现在黑色的银幕中

叠画：一个画面淡出，另一个画面淡入

画中画效果

慢镜头

快镜头

抠像

我将以上这些称为"简单的视觉效果"。而在今天，我们可以做出更多复杂的视觉效果，如今观众看到这些效果已经感觉习以为常了。但无论是简单视觉效果还是复杂视觉效果，在故事叙事上都应当遵循相同的规则。

简单视觉效果

影片《子弹边缘》(原名"触发快乐")是我于1996年剪辑的一部电影。该片以荒诞喜剧的形式，讲述了一位成功的杀手米奇，试图在老板维克在精神病院住院时接手黑帮世界的故事。由于维克的缺席，米奇的主导地位不断地受到大量杀手的挑战。全片围绕米奇试图摆脱自己所在的暴力、奸诈的环境并刻画出他和女友丽塔的美好生活而展开。

在剪辑过程中，制片人、导演和我决定尝试使用在有色银幕中淡出（而不是典型的在黑色银幕中淡出）的手法来帮助观众感受米奇的性格变化。有时我们会使用红色背景的淡出，有时是蓝色背景。背景色调变换的时间点被设置为米奇在为他自己争取更好的生活的时候，以及电影表现出张力的时刻。我们在影片中共使用了五次这种技巧，我们认为如果次数再多一些会令观众感到厌烦。

在影片的早期部分，由于我们正在建立米奇的古怪世界，我们在渐入场景华丽的餐厅与时装秀切换时候使用了紫色背景和浅蓝色背景（图8.1）。

第八章　视觉特效的魅力

图 8.1　在影片《子弹边缘》的开头部分，使用蓝色背景的淡出来展现人物的奇怪世界（图中场景为时装秀）

在影片的中间部分，我们使用了深一点的颜色——红色和深蓝色。随后，随着影片接近尾声，米奇的老板——维克提到他正在招募一个新的杀手，这威胁到了米奇的将来。在这里，我们使用了黄色背景，希望能够借此突出米奇当时糟糕的处境（图 8.2）。

图 8.2　阴暗的颜色突出了米奇的生命受到黑帮老大维克的威胁

139

引人入胜的策略：影片建构教程

在影片的最后，维克带着所有人参加了一场对于米奇来说注定是欺骗和死亡陷阱的聚会。当两个人走进房间的时候，我们使用了深红色背景的淡入淡出。我们使用的这种特殊手段，不同于在两个镜头之间使用淡入淡出，我们将其放在了一个镜头的当中——当两个人在走廊中打开办公室门的时候淡出到深红色，当他们在一秒钟后走入办公室时再淡入。这个变化通常被处理为直接切入，但是我们认为在一个镜头中插入有色的淡入淡出能给观众一种米奇正在从一种生活走入另一种生活的感觉。在这时，影片已经接近全片最大的高潮点，片中人物之间的最后交战。

我们可以用另一种角度来使用这些淡入淡出：用它们强调电影的风格。我们认为对淡入淡出进行有色处理而使电影拥有的奇特风格正是我们所寻求的。随着影片中吵闹的争论和刺耳的音乐，我们希望当我们重新定义黑色电影（即二十世纪四十年代时具有鲜明的黑白对比的犯罪电影）时，这一机制能够给予我们一种奇特的感受。在选择这种机制时，我们觉得我们在风格和人物个性上的处理上已经达到最高水平。

图8.3 影片最后一次使用有色淡入淡出是在米奇正要走进一个死亡陷阱的时候。这里的血红色强调了死亡的感觉

影片《公民凯恩》中的视觉特效和故事梗概

在影片《公民凯恩》中展现出传统视觉效果的另一面。这种用法出现在凯恩逼迫他的妻子苏珊进入危机重重的演艺圈的蒙太奇镜头中。这个蒙太奇镜头

第八章 视觉特效的魅力

展现了凯恩对权力的渴望。这一切开始于妻子看到报纸上对自己的不实报道后告诉凯恩自己决定退出演艺圈。然而凯恩阻止了她,并对她说,"我不想让自己看起来像个笑话。"影片在进行到妻子对凯恩蔑视并感到愤慨时采用了低角度拍摄。

凯恩:我坚持自己的看法。你似乎不能理解他们。我不会再和你说到他们。(凯恩现在离他妻子很近)你可以继续唱你的歌。

他面无表情地与她对视,她从他的眼中看到了让她害怕的东西。她缓缓地点了点头,屈服了。

那么,这段对话之后的蒙太奇的目的是什么呢?在对这一问题进行讨论之前先让我们回顾一下影片故事梗概。

> **《公民凯恩》故事梗概**
>
> 通过一名记者在查尔斯·福斯特·凯恩死后进行的一系列采访,我们对这个人物有了了解,他是个充满激情敢做敢当的人,强烈的理想主义愿望驱使他为普通人做了不少好事,同时他有志成为二十世纪初期美国报业巨头。为了达到这个目标他变得不择手段,他疏远了老朋友和合作伙伴,失去了生命中的挚爱,并在生命的最后时刻也没能挽回。他在孤独中死去,除了遥远的童年的记忆没有留下任何让人感动和值得记住的东西。

故事梗概中特别提到了凯恩的妻子苏珊,影片这么表现的目的是要表明,凯恩因为自己的性格缺陷而失去了他所爱的人。这里使用蒙太奇来表现两件事:他的能力和他与苏珊的隔阂。

我们试图用"三项原则",通过两种方法进行拍摄。这个段落中的蒙太奇会受到前一场景的影响——苏珊愤怒地对凯恩说自己厌倦了任人摆布的生活,想退出演艺圈。尽管她如此请求,凯恩还是把自己的意愿强加给了妻子,并命令她继续唱歌。该场景的脚本最后一行苏珊完全屈服于凯恩,让我们对苏珊的遭遇感到同情。凯恩的控制欲越来越强,连深爱着的妻子也要完全操控。

这一段落的蒙太奇是将凯恩阅读到报纸上对苏珊的报道、苏珊公演、一盏时明时灭的灯三个画面的叠画效果组合而成的(图8.4)。

最后,凯恩威胁苏珊的画面在苏珊公演时的画面中若隐若现(图8.5)。这个蒙太奇随着苏珊疯狂走高的歌声和最后慢慢熄灭的灯光的叠画效果而告终结。

 引入入胜的策略：影片建构教程

接下来的一幕中，苏珊已经吞下了一瓶药物尝试自杀。

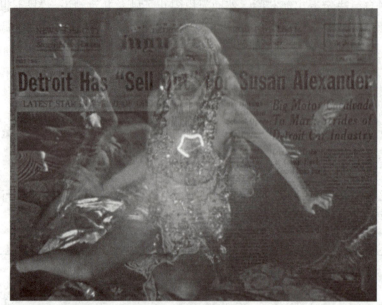

图8.4 苏珊被迫进入演艺圈并被不实报道，苏珊、报纸标题、闪烁的灯光，三个画面的叠画效果

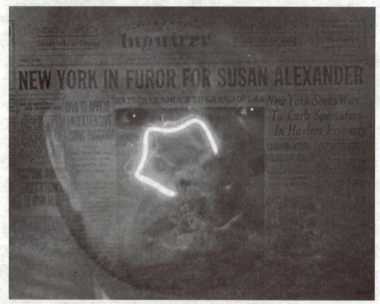

图8.5 凯恩逼迫苏珊、另一个称赞苏珊的报纸标题、即将熄灭的灯光，三个画面的叠画效果

第八章 视觉特效的魅力

那么这组蒙太奇镜头的寓意何在呢？换言之这一段落的场景分析如何进行呢？

> **场景分析：影片《公民凯恩》中苏珊唱歌的蒙太奇镜头**
>
> 在迫使苏珊继续演出后，凯恩在他自己的歌剧包厢里观看她的表演。同时，他也在策划如何用自己报纸为苏珊的演出造势，宣传她与生俱来的天赋和才华。这样的伪装一直持续到苏珊试图自杀，而此时凯恩仍在替苏珊创造的虚假世界。

谁是这一幕的情节主线？从影片的故事梗概中我们得知这是一部凯恩的个人奋斗史，即便这个段落中苏珊的戏份举足轻重，但情节主线依然是凯恩。

所以，关于场景的分析也必须倾向凯恩。这个蒙太奇要表现的并不是苏珊从抑郁逐渐走向自杀的状态，而是凯恩如何把她逼到自杀的境地（据剧情梗概的描述，他失去了自己生命中的最爱），这两者之间存在着显著的区别。

注意情景分析如何强调我所提到的两点：凯恩的权力欲望和他与苏珊之间的隔阂。

现在让我们看看场景中的视觉效果如何使达到场景分析。

Tip 小贴士
情景分析应当推动情节线发展。

蒙太奇的作用是表现凯恩的权力欲望（用报纸上那些充满对苏珊的溢美之词的标题和对凯恩的脸部特写来表现）和苏珊糟糕的表演实力这两者之间的可怕对比。她在舞台上的移动、她难听的歌声和台下一动不动且沉默的观众（我们在这个镜头中能看到最大幅度的表演就是一个男人在紧张地换座位）与之形成鲜明对比的是，苏珊的演唱和闪烁的灯光。然而在这个蒙太奇中大部分的时间还是被凯恩的报纸头条所占据，直到凯恩面部表情被加入。

除了场景的剪辑方法（镜头更紧凑、节奏更快）多层次图像的存在，帮助我们看出所有的虚假标题和真实事件之间的对比。当这个蒙太奇以灯泡熄灭的镜头（屏幕空间整齐地分层填充了和凯恩的脸部特写镜头一样大小的空间）结尾时，我们对苏珊的处境感同身受。凯恩显然是在强迫苏珊演出，而且很明显是他将她逼到了自杀的境地。在下一个序列片段中，当他终于接受了她想终止唱歌的意愿，我们感受到他可能已经接受了现实。（事实上，他并没有接受现实，而且这个推动了电影的主要情节点：他并不在乎别人的感受，内心只对取得权利充满了渴望。）这个使用了简单视觉效果（叠加和溶解）的蒙太奇推进了凯恩

引人入胜的策略：影片建构教程

情感故事的演绎。

《走进陌生人怀抱》中的情感创造

纪录片《走进陌生人怀抱》并不是一部大制作的影片，制片人使用低成本制作的视觉特效方式却呈现出异乎寻常的良好效果。在影片前期筹备阶段（本书第十章"声音"部分会深入探讨），我们用无声来强调一个孩子在父母给她筹备的生日聚会时所产生的恐慌。因为她是犹太人，所以可能没有一个人来参加她的生日聚会。本片的剪辑师凯迪·阿曼达说到了他们如何找到生日聚会的录像并处理视觉效果的："这个生日聚会的录像是我们从一个家用摄影机中找到的。我们用慢放效果来营造令人恐慌的气氛。"

为什么会产生这种效果呢？影片在这个节点上，试图展现这些孩子原本平凡快乐的童年，如何因为被迫离开父母来逃离纳粹的威胁而变为一个可怕的故事的。和其他优秀影片一样，这有助于让观众体验到对即将降临的威胁。这种"可怕"的感觉正如凯迪·阿曼达所说，导演希望观众感受到在孩子们的生日聚会上充满了悲喜交加的情绪。

在影片后面的段落，这个噩梦变成现实，这些孩子真的被迫乘上了火车，和他们的父母分离。让我们来看一下这个场景的分析。

> **场景分析**
>
> 纪录片《走入陌生人怀里》中孩子们分离的场景。
>
> 孩子们和父母被迫为离别而做准备，撇开那些无法预料的危险，安抚悲伤的孩子，敷衍嫉妒的亲戚，同时还要对付纳粹官僚。与孩子们离别的日子终于来临，孩子们被赶上火车隔着窗户和他们的父母们挥手告别。大多数父母都和孩子们说马上会团聚的。最后火车离开了站台，把父母们留在了身后，孩子们前途未卜。

这段分析的第一部分讲述了这些家庭在为孩子们的离开做准备时遇到的问题。这里的一部分涉及再现的情景，我们可以看到家长正在亲手（只拍了手）将孩子的物品塞进行李箱（这里所使用的行李箱道具是当时的孩子们从1938年留至今日的行李箱）。这个场景是逐帧拍摄的，镜头中有悲伤的钢琴曲和孩子们诉说他们离别前情况的画外音（图8.6）。逐帧拍摄的效果是（逐帧拍摄是指用重复帧把镜头变为慢镜头，但它和用慢镜头手法拍摄出来的镜头看上去是非常不一样的），镜头的累积给了我们一种可怕而怪异的感觉。我们害怕承受接下来即将发生的事，就如同父母害怕与孩子们离别的感受一样。

第八章　视觉特效的魅力

图8.6　纪录片《走入陌生人怀里》，犹太家庭中的父母为孩子打点行装送他们去流亡的场景

逐帧拍摄：是一种通过成倍显印镜头来放慢动作的技术。如果每个镜头显印两次，则镜头速度就被减半了。如果每个镜头显印三次，那么镜头速度就变为原速的三分之一。由于逐帧拍摄可以使运动模糊的帧不被观众所察觉，它们就会变得十分突出。

在本书后续章节中，我们将会讨论音乐和声音在营造这种效果上的特殊作用。然而，由于视觉效果使用上的限制，导演显然已经为观众们营造出了这些家庭遭遇变故时的苦难感受。

《反恐24小时》中简单的视觉特效

将两个或两个以上的镜头放在同框内的分屏效果已经被使用了很长一段时间，但在1964—1965年的纽约世博会的两部影片中的实验性使用后，分屏效果在二十世纪六十年代达到了流行巅峰。不久之后，这种效果开始出现在好莱坞电影中。2000年在麦克·菲格斯指导的影片中四个相互交织的故事同时在屏幕上平行展开。

在所有类似案例中，分屏效果被用来展示有关联的事件（在时间或故事情节上相关），从而免去了在这些关联事件之间的编辑。

在电视剧《反恐24小时》中，导演从第一集开始有效地运用了分屏效果，

145

引人入胜的策略：影片建构教程

来展示同一时间发生在不同角色身上的事。图8.7中展示了一个相似的例子。画面中的人物并列处在不同的位置，图像的接近性建立了他们之间的关系，就好像镜头是一个更直接的编辑器一样。

图8.7　使用有数字钟的分屏，可以建立不画面中人们之间的关系

在《反恐24小时》第一季中的一个镜头中，展现出一个谋杀总统候选人的阴谋，同时显露出对主角的家庭（一个名叫杰克·拜尔的反恐局特工）的威胁。与此同时，这位候选人的妻子莎莉，将要与她丈夫的助手对质，她怀疑这位助手与她的丈夫有婚外情。由于这部电视剧的主要机制在于所有描述的事件都是实时发生的，因此这部电视剧使用了分屏的画中画效果。

通过使用这个简单的视觉特效，使得拜尔开车的场景，总统候选人的场景，（总统候选人的）助手等待她和莎莉会面的场景，以及杰克的办公室的场景得以在同时展现，并不需要通过复杂的剪辑。分屏机制也使得一个强调着提示时间音效的时钟可以展示在屏幕的中央——提醒观众，剧中的每个人都在争分夺秒地避免一场大灾难。

在这个案例中，这个视觉特效创建了影片风格，主要情节和情节概要。它将许多完全不同的元素全部融合在一起，营造出主人公面对重重危机的境遇。这种技巧也帮助导演在单集中将多条故事线索展现给观众，而不需要在场景中为每个故事线花费很长时间。同时帮助导演始终提醒观众，影片中的心人物是杰克，他为保护这个复杂世界中的法律和秩序做出了不懈的努力。

> **Tip 小贴士**
> 滥用视觉特效会使影片风格显得混乱，令观众感到疑惑，同时还会造成很多浪费。

第八章 视觉特效的魅力

更为复杂的视觉特效

随着非线性编辑技术的发展，更为复杂的视觉特效在影片当中被广泛地应用。CGI（Computer Generated Imagery）使得在以前会花费更多时间和金钱的镜头（如果以前的技术可以拍摄的话）的拍摄变得更为简单。

在1977年之前公映的《星球大战》系列影片中运用了化学分层技术来制造许多飞船在恒星和行星背景下飞行的镜头。巴蒂·杜克称在第一部《星球大战》影片中有380VFX的视觉效果镜头。[1]

于2000年完成的影片《星球大战之西斯的复仇》是这一系列作品中的第六部，从该片起开始使用数字技术进行视觉特效的制作。[2]

> **Tip 小贴士**
> 在较长时间跨度的影片中，类似于一集电视剧或多集网络剧，将整部剧作和单独每集的情节概要都考虑到是非常有必要的。（将在本书第11章中探讨更多细节。）

然而同样的问题依然存在：为什么要用视觉特效？哪些视觉特效对影片叙事会起到加分作用？这些视觉特效对提升影片质量有多大帮助？

在《黑客帝国》开始的场景中，一位名叫穿皮装的叫翠尼缇女子被警方在一个废弃的酒店房间抓获。正当警察准备用手铐铐住她的时候，她转身向警察发起了反击。然后她起身一跃完全摆脱了重力束缚停在半空中（图8.8）。

这个场景的情节主线是特工史密斯与翠尼缇之间展开的较量。首先，让我们来看看在这个追逐场景之前的段落。

图8.8　当翠尼缇对史密斯发起反击的一刻，高速摄影机环绕演员进行拍摄

[1] 巴蒂·杜克，《哈里森·福特：电影》，麦克法兰和他的朋友，第71页，2005年。
[2] 施卡拉·梅耶，《关于〈星球大战影片〉的专访》，沙漠新闻报，2005年3月13日。

引人入胜的策略：影片建构教程

通过高速摄影机进行动态拍摄时，现场收录了许多背景音。我们聚焦两个声音，翠尼缇问斯佛线路是否顺畅，斯佛回答说"十分顺畅"。

我们立即明白，在画面没出现的场景中，翠尼缇和斯佛可能存在危险。这一感觉在他们的对话被来自警察的广播声打断的时候得到了证实，因为我们看到了警察跑过一个废弃的旅馆并最终冲进翠尼缇的房间。她被下令在警察进来逮捕她的时候冻结时间。

房间外，一些穿着黑西装的特工已经到达。警方说逮捕"一个小女孩"对他们来说将不费吹灰之力，特工头目闷闷不乐地回答警察："你的人都已经死了"。至此，已经在观众的心中已经做足了铺垫，他们拭目以待在警察和"小女孩"之间将要发生的一场激烈交锋。

如何对这个场景进行正确的分析呢？

> **场景分析：影片《黑客帝国》中追捕翠尼缇的场景**
>
> 翠尼缇被困在一个废弃的旅馆里，内有警察搜捕，外有史密斯特工追杀。她（刚调查过那个被寄希望于最终拯救他们对抗机器的男人尼奥的人）必须跑到附近的电话亭，才有可能通过线缆将自己送出黑色帝国并回到真实世界。当她正面遭遇警察部队后施展了惊人搏击术顺利脱身。

这个场景主要是向观众们介绍了一个不为人知的黑客帝国（一个对抗我们及主人公尼奥所接受的自然法则的帝国）。这位将要影响尼奥人生选择的重要任务具有非同寻常的超能力。翠尼缇悬浮在半空中的打斗场面是整部影片的高潮，她不断地施展自己的超能力，观众因此对影片的后续情节充满期待。正如影片编辑斯坦伯格所说："我始终认为《黑客帝国》会成为留名影史的经典动作片，因为影片特殊的视觉效果已深入人心。"[1] 因此，我们可以说视觉特效能使得电影的风格更为清晰。

因此，正如《公民凯恩》和《反恐24小时》，时间延长效果对影片的风格、人物和情节起到了增进作用。影片《黑客帝国》中，尽管影片主角尼奥还未出场，已经出现的视觉特效让观众们明白翠尼缇和尼奥正身处两个截然不同的世界。当尼奥出场后，对于所有他感到惊奇的事情，观众们已经有了心理预期。观众掌握一些尼奥还不知道的情况，这会使他们对尼奥的选择存在主观倾向。

影片《黑客帝国》由美国华纳兄弟影业公司出品，不是每一个制片方都能

[1] 《黑客帝国》DVD，演职人员专访。

第八章　视觉特效的魅力

像华纳兄弟公司一样出手阔绰愿意在视觉特效上支付高昂的费用。但是好钢也要用在刀刃上，不是每一条视觉特效都必须花费巨资才能达到理想效果。一些简单的视觉特效通过CGI技术可以轻松完成，比如擦掉演员悬挂的威亚悬锁，利用抠像技术逐帧拍摄动作画面等。视觉特效是要为影片叙事服务的，因此在选择使用视觉特效时导演要反复追问自己两个问题，怎样才能利用视觉将场景描述得更好？是否真的要花这么多的成本来完成这个视觉特效呢？

近年来，在南加大电影艺术学院的学生电影作品中出现过这样的一个案例。在影片开始部分需要一个地铁站爆炸案场景。这一事件将会引发影片后续部分的主要矛盾冲突。导演希望地铁爆炸案画面出现在影片中新闻主播背后的屏幕上。但通过对场景进行深入分析后导演意识到，情节的关键是主角意识到自己无力阻止这样一场灾难。此时导演做出了明智的选择，把重点要放在主角性格的刻画上而不是渲染一场惊险刺激、气势宏大的爆炸案上。经过与影片制作团队的伙伴们进行反复论证，导演决定通过音效来营造爆炸案的恐怖气氛。

如何将影片情节推向引人入胜的高潮？我们可以从这个学生作品中得到启发，不要一味依赖视觉特效，而要灵活应变以目标为导向进行决策。

广告中的视觉特效

2000年，模仿《黑客帝国》采用聚光照明的拍摄手法推出了一则商业广告，正告消费者索康尼运动鞋"无需特效，尽显特效"。为了利用《黑客帝国》掀起的狂潮，广告创意采用了戏仿的手段。

多数情况下广告情节不会平铺直叙，并会想方设法地融入品牌营销计划。那么，索康尼运动鞋的这则广告片的情节主线是什么呢？

> **故事梗概：索康尼运动鞋**
>
> 普通的运动鞋制造商会像《黑客帝国》一样，竭尽所能地使用特效来吸引观众关注品牌，但索康尼无需如此只专注于做最好的运动鞋。

为了推动情节的发展，广告对消费者熟知的《黑客帝国》经典桥段进行模仿，但总是让人感觉哪里好像有些不对劲。这种戏仿的手法正是广告创意的精髓所在也是引人入胜的情节高潮点。

广告开头，一位跑步运动员在系鞋带，然后越过一栋建筑的屋顶，这里使用了跳跃剪辑和调速技术，以让观众感受到了广告的拍摄风格。在一个镜头中，

引人入胜的策略：影片建构教程

运动员在追逐自己的影子，这里运用了叠画效果将两个相同镜头的不同片段衔接在一起。运动员跑到楼顶，跳到附近的一栋楼上，这和影片《黑客帝国》开头部分翠尼缇跑酷的场景相似。广告导演用快速剪辑方式连接起了一系列镜头，其中一个假人被投掷在两栋楼之间（图8.9A），然后被剪切成是运动员在楼顶的场景（图8.9B）。观众此时捕捉到了笑点，就是广告用"五毛钱"特效还原《黑客帝国》中的天价视觉特效场景，此时索康尼运动鞋广告标版"无需特效，尽显特效"出现在屏幕上，起到了画龙点睛的作用。

图8.9　索康尼广告中的这些镜头说明了如何使用简单的特效，来让观众觉得这是高预算制作的特效

我们必须认识到，如果没有情节铺垫，观众可能只会看到糟糕的视觉效果。但是，由于镜头的高潮部分意在达到搞笑的目的（一个人体模型躺在大街上路过的两个男孩脚下）再加上公司的广告语，索康尼事实上已经把广告的信息准确地表达出来了。广告告诉消费者，"我们不需要给我们的跑鞋制造特别的噱头。"

强调风格

有时候，视觉效果不仅可以用来加强制造高潮点，也可奠定故事的基调，并为电影中后来的情节发展做铺垫。

《黑客帝国》中的审讯场景从一面监控画面墙开始，观众可以看到尼奥坐在桌子旁的场景（图8.10）。摄影机慢慢地移到一个监视器上，镜头然后推进，画面出现莫列波纹，如同电视机画面的轻微抖动（图8.11）。镜头继续推，监视器的边框消失，自然过渡到俯拍的史密斯审讯尼奥的画面（图8.12）。

第八章 视觉特效的魅力

图8.10 在影片《黑客帝国》中，对大批电视监视器的移动镜头，加强了尼奥是生活在一个被监视的世界的猜想

图8.11 莫列波纹出现画面中

图8.12 俯拍史密斯审讯尼奥

如果我们回顾影片的故事梗概，会发现故事是建构在两个世界里的，其一是反叛者生活的虚拟世界，另一个是安德森等坚守的真实世界，但实际上真实世界也正遭到黑客的入侵。这里再次使用的视觉特效帮助我们注意到这部电影风格上的细微差别，以及电影的隐含情节：我们生活在一个真实与虚拟紧密结

151

引人入胜的策略：影片建构教程

合的世界。

电影制作过程中的视觉特效

还有许多其他的视觉效果可以用到你的拍摄中，而且并不会引起观众们的察觉。例如，在影片《人类之子》中，有一个场景描述了主人公迪欧被困在了一辆汽车内，他和车内其他人正在被一大批人追杀。电影中，正是这个场景让迪欧感到生活充满了危险，让他不禁回想起做警察的日子。导演为了突出这种转折以及迪欧将要经历的变故，打算把这一切都放在一个复杂的镜头中拍摄，而其中多数的场景是发生在车内的。观众和演员们一同被困在了汽车里，其中的一位是在这四分钟的镜头中途加入拍摄的，这一场景即使不经剪辑也可得到加强。不过要想拍摄出所有车上的镜头，仅仅使用实际（现场）特效根本是不可能的。于是，拍摄完车中的演员后，在后期制作时运用CGI技术加入了一辆摩托车，这辆摩托车在迪欧撞碎了车门时从汽车的发动机罩上弹了出去。这些特效，以及其他用来将伦敦改成遭受轰炸的未来世界的特效，都没被观众觉察出来。不过，每一个特效都试图创造一种情节感，创造充满感情的情节，这样电影中的人物（他们在已有18年没有婴儿出生的战乱世界里反抗着一个叫"双鱼座"的组织）才能克服自己的绝望和冷漠，来保护一名奇迹般怀孕的女性。要真实地创造一个这些人物生活的绝望世界，最好的方法是使用CGI技术。而要真实地表现他们被"双鱼座"追赶时的惊慌，最好的方法也是使用CGI技术。在每一个场景中，不管视觉效果是否可见，都要将其用于成功地完成所有情节。特效跟其他任何的技术没什么不同：如果只是摆摆样子的话，那就是失败的特效。如果没有达到预定的效果，观众就不会有身临其境的感觉。

第九章　音乐强大的功能

　　我们进行的最为强大的视觉沟通或许是将移动的影像与音乐密切结合。你几乎可以将任何剪辑过的可视电影胶片拿出来,通过不同的配乐可以改变观众的情感和感受。

<div style="text-align:right">——诺曼·杰威森</div>

引人入胜的策略：影片建构教程

音乐是你拥有的功能最为强大的工具之一，它能够影响观众对一部电影的反应。有时候，音乐是观众在看完一部电影后其脑海中仍留有印象的主要内容之一。因此，你作为电影制作人，有责任确定音乐应怎样影响观众对你所讲故事的理解——无论是情节方面，还是情感方面，让你轻松驾驭整部影片。

在影片制作过程中，你必须在运用音乐方面具备艺术鉴别力，并仔细谨慎地进行操作。由于很多观众对音乐特别了解，所以他们常常感到影片通过运用音乐在强迫自己感受某种东西。而在其他时候，音乐似乎力图去诉说些什么，而不仅仅是作为画面的一种补充。比如音乐渲染打动人心的爱情主题，而实际上荧幕上的角色并未建立这种关系，或者在画面中添加一种节奏紧凑的追逐音乐，但画面实际并不激烈。我听到有人对作曲家说，他们希望音乐可以"挽救"影片中演员失败的表演，或者不合时宜的对白，抑或一个差的场景。但我从未见到有人能成功过。通常情况下，音乐只是标示出了原始影片画面的不足之处。

我也见到过为歌曲的编曲完全基于歌词，比如当角色开始变得悲伤时，歌词就会有"你伤害了我"这类歌词，或者同样明显的其他一些东西。该原则忽略了观众在音乐演奏中会对其作出反应的其他东西，比如歌曲背景中的配器的音调，以及镜头本身可能给观众传达的某种东西。让电影制作的各个方面都共同为电影服务是必要的。如果不是这样的话，那么音乐将只能让人感到刺耳，或者让观众产生有一种被强迫听的感觉。

所以，很自然地，你应该知道要这样处理音乐的话，最好的一种方式就是利用故事梗概和场景分析。无论你是自己写歌，还是使用罐头音乐为电影配乐，或者创作临时音乐，回归这些核心原则都会对你有所帮助。

音乐术语

罐头音乐：是预先录制好的音乐，其被销售给电影制作人，以将其用于电影配音。这种音乐在创作（版权）和使用（原版录音）方面受到保护。

临时音乐：是一种被人从现有的录音中提取出来的音乐，其能给观众带来一种感受，这种感受是电影制作人最终希望作曲家创作的音乐所提供的。电影制作人并不购买任何音乐的版权，也不在最终的电影中使用任何音乐，因此有术语中的"临时"一词。

电影配乐：指的是将现有的音乐（罐头音乐或临时音乐）嵌入电影的原声带。这通常不是指专门为电影写的音乐。

那么，在你的电影中，怎样以最佳方式运用音乐呢？多年以前，当我还是

第九章 音乐强大的功能

一位音乐剪辑师的时候,一位导演问我应如何与作曲家进行沟通。我看到过有些导演在努力与作曲家讨论配器时张口结舌:"我想在这个场景中听到很多小提琴的演奏",或者讨论节奏时结结巴巴地说:"我喜欢这个慢板,它的意思是节奏快,对吗?"实际上,大多数作曲家想要谈论的事情是其他制作人要关心的事情:故事是什么,人物角色的感受怎样,电影制作人想让观众在电影的特定时刻感受到什么。

我让导演将音乐视为电影场景中的另一个角色,并在与作曲家交谈时,将其视为另一位演员。大多数优秀导演并不为演员提供台词,而是使用一些词语,他们的演员就可运用这些词语帮助自己将角色的行为和情感表现出来。有趣的是,音乐所刻画的角色几乎总是表现了荧幕上不同角色间的关系。如果两个角色坠入爱河,那么音乐可能表现了他们之间正在萌芽的感情,充满各种曲折跌宕。如果三位角色正在辩论一个法律案件,那么音乐表现的是三方辩论的相对力量,让观众可以感觉到谁将会赢,谁将会输。

多年以后,我发现了西德尼·吕美特说过的一句话,他说音乐有一种向观众传递信息的独特能力:"由于音乐可以揭示某些东西,而这是电影其他方面无法做到的,所以应该把音乐视为另一位主角……"①

今天,我想对那位导演的话作进一步说明。例如,在那三位律师辩论案件的例子中,我将确保音乐表现出其中一位角色即将要赢或即将要输的趋势。换句话说,音乐的目的应该是帮助观众理解电影场景中的主要角色正在发生什么事情(本书第一章中分析电影场景时问的问题:"谁是这个场景中的主线?")。

配乐的两大主要指标将影响到观众如何理解你的故事:即音乐的音画配置及其音调。

音画配置如何起作用

音画配置是指将音乐放入电影场景中。通常情况下,对于任何有作曲家作曲的电影,在结束剪辑时,电影制作人会与作曲家坐在剪辑机前,一起从头至尾观看电影。当有人认为在某个地方需要添加音乐时,他们就会停下一段时间,再开始看。他们会讨论音乐应该从哪儿开始,以及在哪儿结束。这些点就是音乐出现和消失的地方。这个会面的名称就叫观摩。

你如何识别音乐开始的地方和结束的地方呢?让我们再次回顾我们的"三个原则"。

① 英国电影学会网站,www.bfi.org.uk/sightandsound/filmmusic/scoring.php。

引人入胜的策略：影片建构教程

三项原则：一个镜头、场景或片段的效果取决于它们之前的一个镜头、场景或片段，而这个镜头、场景或片段也会直接影响紧接其后的镜头、场景或片段。

正如在第一章讨论的，我们制造这种效果的方式是通过改变场景中的某些东西来实现的。一种非常有效果的方法就是引入音乐或停止音乐的播放。这样，音乐暗示的剪辑起点，以及其次的剪辑终点通常会制造一种强烈的变化感，并让观众感受到这种变化。正因如此，你通常会发现音乐在临界时刻开始。

影片《黑客帝国》中的音乐

在影片《黑客帝国》中，我们在前面章节中看到的审讯那场戏中，特工史密斯被尼奥拒绝，尼奥拒绝为史密斯提供任何有关他与奥费斯通对话的信息。史密斯戴上墨镜，当尼奥要他的电话时，史密斯就威胁尼奥，问他："你都不能说话，要电话做什么？"电影剧本继续发展：

这个问题让尼奥泄了气，奇怪的是，他感到下巴的肌肉开始痉挛。站着的史密斯窃笑，看着尼奥的表情从疑惑转为恐慌。

对一个演员来说，如果不能明显地表达一种情感（太明显的表达通常会导致表演过火），他很难表现出"泄气"的感觉。然而，很明显，电影制作人想要加强尼奥嘴巴被封住而无法说话的视觉效果，而这只有尼奥的下一个镜头才可能实现。如何实现这一点呢？这就是一个例子，可以说明音乐能帮助刻画尼奥这个角色的情感。

> **暗示**：是指演员表现出的一种情感的结果，而不是情感本身（比如当他们应该感到冷的时候，就要颤抖，或者当他们害怕时，就要畏缩）。视觉戏剧网站将"暗示"定义为"一种约定俗成的或者明显的身体姿势或语言表达，可以代替观众无法感知到的东西，比如旁白。因此，情感的故意做作，以及所有向外界呈现出的情感示意，均非演员内心真实的情感。"

在本书第五章你已经了解到在《黑客帝国》此场景中的临界时刻，就是尼奥意识到史密斯是多么邪恶的时候。临界时刻开始发生的时候，也就是在他感到他的嘴被封住无法说话的时候。因此，此处即为电影制作人开始进行音乐暗示的地方。

156

第九章 音乐强大的功能

当我们看到尼奥对史密斯的挑衅性威胁作出反应时,音乐就渐起("……你都不能说话,要电话做什么?")然后尼奥转向史密斯,并开始感到下巴在痉挛。作为观众,我们并不知道他的身体发生了什么(除了看到他惊慌的眼神外),但唐·戴维斯的音乐(听起来像是我们头脑中出现的蜂鸣)却创造出一种不舒适的感觉。我们立即就知道尼奥的身体出了问题。

在这之后不久,尼奥变得惊慌,并站起来。音乐的蜂鸣声变得越来越大,直到史密斯把他扔到审讯桌上。这时,音乐变得柔缓些了,无助的尼奥看着史密斯从口袋里掏出了一个不知为何物的东西,并开始对其进行操作。为什么音乐暗示在此处变得柔缓了?

让我们再看看对此的分析。这个场景描述的是尼奥逐渐意识到史密斯是坏人,以机械虫钻进尼奥的肚脐这个镜头达到剧情的高潮。因此,音乐需变得柔缓,以便能在这个场景中再次达到高潮。

音乐最终在这一个镜头结束,并进入下一个场景(说得更确切些,音乐在这个镜头中结束,然后紧接着进入下一个场景的开头)。尼奥在床上醒来,想知道审讯是不是就是一个梦。

音乐为故事的讲述起到了什么作用?剧情梗概讲述了尼奥在电影中的心路历程,从开始不清楚矩阵为何物和他自己是谁,一直到接受他的"真实性"是编造出来的,并接受他作为"救世主"的命运。在这个场景中,当他决定将特工史密斯视为其敌人时,他朝着该电影的终极结局——认识自己是谁,以及他能为抵抗史密斯做些什么迈进了一小步。当尼奥逐渐认识到他的世界并非真实时,音乐可以帮助我们理解尼奥的情感。这就进入了我们前面描述的两次高潮,而对音乐的调整(或配置)方式会加强这一效果。

影片《疼痛画风》中的音乐

网络系列剧集《疼痛画风》中的音乐与《黑客帝国》中的音乐略有不同,因为十二集的影片中每一集的音乐几乎是从片头放到片尾(也就是几乎连续不断地播放)。因此,音乐不能过于依靠剪辑的起点来塑造这些临界时刻,从而突出这些时刻。相反,这种塑造来自角色内心世界,并伴有音乐的变化。在艾米丽最终反击她父亲对其施加虐待的场景中,她变成一个动画战士,将一把动画的利剑刺入他父亲的身体,音乐从格列高利圣咏(或赞美诗)与工业重击声的"具象音乐"相结合的方式,转变为电影中多处用到的音乐盒主题的管弦乐样式。当她发泄出的愤怒开始一点点将其吞没时,音乐又呈现出另外一种感觉。我们将在下一小节讨论音调,但是在这里必须指出,正是音调的变化标志着小艾米丽这个角色的情感发生了变化。

引人入胜的策略：影片建构教程

图9.1 《疼痛画风》第二集中，当我们看见艾米丽和具有威胁性的匕首一起出现时，音乐又回来了

有些地方没有音乐，这种静默表现力极强。这种静默一般在艾米丽的生活中出现强烈的感情变化时出现。在第二集中，当年龄更大的艾米丽在一个小天桥上遇到一位性侵犯者时，音乐就消失了。（图9.1）音乐被天桥下面车辆低沉的声音压住了，车辆声围绕着这两个角色间的对话。由于我们在第一集中已经看到当艾米丽感到威胁时，她就会变成一个动画战士，所以我们知道这位跟踪者现在危险了（顺便提一句，这就是"三大原则"发挥最大作用的地方）。当这个男人在她面前亮出一把匕首，要对她进行威胁时，音乐又回来了。

在我们研究的第一集的场景中，音乐在两个关键地方消失了。第一个地方是，艾米丽的母亲在跟父亲打架后，她看着母亲冲洗脸上的血迹。她俩前后张望，卫生间的洗涤槽有一个切口，在那里滴滴鲜血与自来水混合在一起（图9.2）。此时，音乐消失，从而突出这个行为最终将促使她复仇。

图9.2 《疼痛画风》的第一集中，音乐一直相对连续，直到我们看见洗涤槽中的一滴滴鲜血，其引发一系列事件，让艾米丽成为一个心灵扭曲的角色

第九章　音乐强大的功能

　　在本集后面的部分，当艾米丽用动画剑刺中她的父亲后，我们看到他倒在地上并死去。音乐再次停止，已成为电影配音一部分的咆哮声也消失了，我们注视着眼前这个怪物。

　　新的音乐暗示缓慢开始，这次的音乐暗示是音乐盒主题，是一种既痛苦又快乐的暗示。

　　这个场景让艾米丽走向了新的人生旅途，她不得不孤独地生活，并踏上愤怒的复仇之旅。音乐所表达的强烈感情完美再现了艾米丽心中所蕴藏的强烈感情。这样，现在的我们就为与这位女性一起经历接下来的十一集影片内容做好了准备。

　　在此网络系列电影（音乐最终有几秒钟归于静默）中，音乐暗示的音画配置创造了一种变化，这种变化通常情况下是通过整个音乐暗示的开始或结束实现的。

音乐的风格和音调如何创造变化

　　音乐帮助你进行场景分析的第二种方法是通过其音调，也就是音乐的类型。我先前已经讲了什么是观摩。我对电影制作人和作曲家举行的这些会议取了另外一个名字：我称之为"形容词会议"，因为你要用各种形容词谈论音乐。与作曲家进行沟通的最佳方式是，描述观众应该对角色或主要情节产生怎样的感受。你可以说音乐是"充满希望的"，或者音乐"开始时是快乐的，但当他发现地上有一具死尸时，又变得惊慌失措了"。

　　你将注意到我在后一种描述中怎么做的。我描述了角色的变化，并从情感角度对其讨论。比如，在电影续集《终结者2》中，我们在场景分析中问的问题（终结者离将约翰从液态金属人T-1000拯救出来有多接近？），有几个时间点都凸显出来了。实际上，音乐在这些时刻都发生了变化，几乎消失了。这两个地方都是临界时刻。

　　在第一个地方，约翰从街道跑向天桥下的通道。他朝上看，没看到一直在追他的卡车。我们想知道他已经逃脱邪恶的液态机械人的追杀了吗？此时，他看着空空如也的通道，没看见任何东西。我们发现音乐已经消失，而且几乎听不到什么其他声音，只有约翰的摩托车在闲荡的声音（图9.3）。

　　摩托车闲荡的声音被卡车引擎的轰鸣声打破（将在本书第十章讨论更多有关声响设计的知识）。在卡车冲破天桥水泥墙后，音乐才再次出现。

　　此时音乐再次出现，就像约翰面临被抓的威胁也再次出现一样，因为看不

引人入胜的策略：影片建构教程

见终结者的踪影。音乐再一次回答了场景分析："终结者会拯救这个男孩吗？"现在，答案似乎可能是，"不，不是现在。"在空挡之前出现的音乐音调是疯狂追逐的一部分。当约翰觉得他可能已经逃脱魔爪时，音乐便降低为单一的持续和弦音乐。当威胁再次出现时，音乐是一种持续而可怕的音调，之后再次变回疯狂的追逐音乐。

图9.3　当约翰四处张望，没看到任何东西，只有这个空空的通道时，音乐便消失了片刻，直到卡车再次出现

这种在不同的音乐风格间切换的做法在先前描述的《疼痛画风》的第一集场景中也有使用。当艾米丽听到她的父母在争吵（这将导致她的母亲死亡）时，一阵孤独的独唱圣歌音乐开始响起。当争吵越来越激烈时，歌声中又加入了巨人的工业重击声。当母亲被杀死时，一阵悠长持久的和弦嗡鸣声加入到了音乐混响中。

父亲抽下皮带要打艾米丽，并径直走向她，此时音乐暗示继续发出重击声。当艾米丽即将被打中并开始变形为动画战士时，更多的歌声加入到音乐中，音乐变成了一支圣歌。

然后，两位作曲家尼古拉斯·奥迪诺兰和玛塔·西斯科做了些有趣的尝试。当艾米丽站起来直面她的父亲后，歌声完全消失了，此时只剩下和弦和巨大的工业重击声。当她开始用动画剑攻击她父亲时，该音乐暗示也消失了，取而代之的是电影的主题之一：悦耳的音乐盒音乐。之后，当她的父亲倒下并死掉后，所有的音乐都迅速消失了。

当她最终从图纸中站起来，面对这个一直支配她生活的怪物时，你可以看到这首音乐与艾米丽的情感状态是怎样错综复杂地纠缠在一起的。实际上，由于这部网络系列电影的剧情梗概包括艾米丽面对和克服她内心的恶魔，这恶魔是她父亲对她可怕的养育经历造成的，所以在她的父亲死亡后，音乐的音画配置以及风格在此刻淹没了她。

第九章　音乐强大的功能

电影的画面和音乐都在暗示，"她的故事才刚刚开始。接下来的十一集影片才进入主题。"

主乐调

在前一节中，我提到过《疼痛画风》中的音乐盒主题。这个主题自始至终都出现在各集电影中，用于刻画一种危险但无辜的感觉，当主角艾米丽在压力极大的情况下就会产生这种感觉。这是一个很好的例子，可以说明电影音乐中的一个特点，其通常用来帮助描述和澄清故事内容以及角色的性格弧线。

根据格罗夫的《音乐辞典》定义，主乐调是"一种主题，或其他连贯的思想，其得到清晰的定义，从而能在后续出现时如果被修改了仍能保持其一致性。其目的是为了表现或象征一个人，一件物品，一个地方，一个想法，一种心境，一种超自然的力量，或者戏剧作品中的其他任何元素，通常是歌剧的形式，但也有歌唱、合唱或仪器形式"[①]。

翻译成非音乐人士听得懂的说法，主乐调就是一种易于理解的音乐主题，其象征了单个人或一种情感，哪怕其以不同的音乐配器呈现。

《疼痛画风》中，音乐盒主题以多种不同形式得以应用，但人们很快就能识别它。它一直与艾米丽的核心问题相关，即她迫切地希望自己年轻、善良和纯洁，但她内心也藏着一只魔鬼，这只魔鬼是她童年时期遭受的虐待造成的。

主乐调是一种常见的电影音乐特征，其可用于角色身上（比如，在电影《劳拉》中，每当侦探看见或触摸到任何让他想起劳拉的东西时，我们就会听到同一个音乐主题），可用于角色个性各个方面的表现（比如约翰·汤纳·威廉姆斯在《星球大战》中为帝国军队制作的音乐主题），也可用于一般的电影情感表达（比如《大白鲨》中的"危险"音乐主题，或者很多电影中的英雄主题），或者可用于事实的表现（比如《第三类接触》中，音乐主题表现人类可与外星人进行交流的方法）[②]。

主乐调这种表现方法当然可能被过度使用，但是它确实是作曲家的一个好工具，可以帮助观众更好理解他们所配乐的任何影片的故事梗概。

对"米老鼠式音乐"的警告

电影导演、演员和作家，乔纳森·林恩："我决不使用音乐来突出某些滑稽有趣的东西，这被称作为电影配'米老鼠式音乐'。"[③]

[①] 斯坦利·赛迪、约翰·提尔，《新格罗夫音乐和音乐家字典》，牛津大学出版社，2004年。
[②] 电影之声网站讨论社区 http://filmsound.org/gustavo/leitmotif-revisted.htm#_edn5。
[③] 同上。

引人入胜的策略：影片建构教程

"米老鼠式音乐"不仅仅是突出搞笑。在任何时候，如果音乐暗示过于密切模仿荧幕上的动作，以至于其只添加电影画面中表现了的元素，那么该术语也适用于描述这样的情况。

此概念会导致出现相似的危险，当为一部电影配音时，你就可能掉进该危险之中。鉴于电影音乐的强大功能，要获得很多有助于表现临界时刻的东西是有可能的。如果音乐突出了该临界时刻、角色表演、制作设计、摄影技巧、剪辑以及声音，那么观众就可能感到有人告诉自己感受什么东西，而不是被人温柔地控制来感受这些东西。你必须尽力避免这个问题。

影片《教父》中音乐的运用

"音乐在帮助电影里想象的场景变得形象生动的过程中起着重要作用。音乐也以相同的方式让我们回忆起生命中不同时期的生活场景。"

——弗朗西斯·科波拉①

由于音乐通常被用于将多个场景联结起来，我们需要看一下迈克尔杀害索拉佐的一组全部镜头，包括引致一个重大事件的多个场景，从而理解音乐如何影响观众在索洛佐谋杀场景中作出的反应。

如果你回顾一下本书第二章中所讲的该电影的剧情梗概以及对其作出的场景分析，你就会想起该电影的此处是关于迈克尔的改变。尼诺·罗塔的配乐帮助我们感受这种改变。

就技术层面而言，该电影中有主乐调的元素。《教父》拥有自己的主题，或者说得更确切些，《教父》的主题曲有自己的主题（其借用罗塔为1958年的电影《幸运女孩》所配的电影音乐）。然后迈克尔也有自己的主题。

这些主题本身是为了影响我们的感受，在整部电影剧情的发展过程中，这些主题随着角色的改变而变化。最终，当迈克尔晋升为教父职位时，这两大主题就结合在了一起。因此，作曲家和导演就角色如何演变以及何时演变达成一致就显得很重要。

了解音乐如何影响这部分内容的最佳情节是电影前面部分的一个场景：在卡斯特尔诺的地下室，他描述如何执行这次暗杀。在迈克尔和卡斯特尔诺在一起的场景中，完全没有任何音乐。这种没有音乐的情况在下一个场景（当时一群男人在教父的家里吃饭）的大部分时候一直持续，他们等着电话打来，以将

① 英国电影学会网站，www.bfi.org.uk/sightandsound/filmmusic/scoring.php。

第九章 音乐强大的功能

他们的计划付诸实施。这里没有现场音乐，虽然电影制作人可以让这些人听收音机。相反，该场景被设计成一种令人毛骨悚然的静默。

现场音乐（Source）、配乐（Score）和Scource音乐

现场音乐是一种来自于荧幕上音乐源的音乐，比如一位音乐家、一部收音机或一台电视机，或一位歌手。配乐是指与荧幕上的人或东西没有实际联系的音乐。当我担任电影《苏菲的抉择》的音乐剪辑时，剧中的索菲听了很多音乐。这些音乐暗示就是所谓的现场音乐，但也用于为其角色提供一种像配乐一般的共鸣，并围绕其情感对这种共鸣进行塑造。我把这些音乐暗示称为Scource（Source+Score组合成的新词），因为他们既被用作现场音乐，也被用作配乐。该术语现在已得到广泛应用，其用于表示兼具现场音乐和配乐特点的音乐。

音乐何时进入场景？如果科波拉一直强调的是场景的动作，那么在迈克尔从桌子边站起来（当卡斯特尔诺说："起来，我们走吧！"时）径直去会面时，他就可以很容易地开始进入音乐。但是这不是场景分析要讨论的，我们讨论的是迈克尔心理斗争。因此，与之相反，科波拉一直在等待，等到迈克尔的新旧两种生活的矛盾变得最为尖锐时，他才把音乐暗示引入。他一直等待，直到桑尼说将告诉迈克尔的女朋友凯发生了什么事情：

桑尼：嗯，当我认为时机到了时，我将告诉凯发生了什么。

当我们看到迈克尔对这个消息做出的反应时，关于迈克尔的一个伤心的音乐主题就开始了。通过音乐的音画配置和音调，音乐帮助我们感受到了迈克尔在即将告别与凯在一起的幸福生活时所感受到的悲伤。由于音乐恰在此时响起，所以它所强化突出的不仅仅是迈克尔对暗杀的反应，也是对他生活所产生后果的反应。

在与罗塔举行的讲习会上，谈到迈克尔的角色时，科波拉提及称，该音乐主题需要表现出"迈克尔身上所发生事情的悲剧性"。[1] 由于罗塔创作的音乐主题可在人物的多种心情下使用，所以他能够在此时将观众的情感进行转换，帮助他们感受到这一悲剧。

该音乐在场景的其余部分一直演奏，然后，当迈克尔搭车去约见索拉佐时，

[1] 《弗朗西·斯科波拉专访，〈教父〉中的音乐》，电影《教父》DVD特别版。

引人入胜的策略：影片建构教程

令人吃惊的是，音乐却生硬地变得充满紧张感。当迈克尔在等车的时候，这一新音乐暗示的音调伴随着缓慢而有节奏的钢琴和弦以及逐渐出现的弦回响，创造一种时钟滴嗒、时间流逝的感觉。之后，当镜头切换到汽车内的索拉佐时，科波拉让音乐停止。汽车将载着迈克尔驶向路易斯餐厅，以准备迈克尔与索拉佐的会面。这一音乐暗示迅速消失了，就像它迅速出现一样。

在开车场景接近尾声时，音乐再次出现，而且音画配置再次强调迈克尔内心对于这次谋杀决定的心理活动，而不是强调情节。当迈克尔看见他们正在驶往新泽西——远离泰西欧为他藏枪的餐厅时，音乐并未响起。相反，在汽车掉头并驶向路易斯餐厅后，音乐才响起。假如音乐在前一个点响起，那么它突出的情节点是这几人去的餐厅可能是迈克尔拿不到枪的地方。相反，一旦所有事情按照计划发展，那么是否决定要谋杀索拉佐就变成迈克尔说了算了。正当迈克尔转过身子、背朝汽车前方、面露焦虑的表情时，时钟滴嗒的音乐再次响起，突出了这种情感状态。

当汽车停在路易斯餐厅门前，这一音乐暗示开始逐渐减弱，我们将画面切换到车内的迈克尔。音乐一直进行，直到高架列车的声音完全将其压住。

之后，在餐厅的场景完全结束前，全过程没有一点音乐。在迈克尔完成谋杀，并最终将枪支丢到地上，音乐才又开始。此时，一阵凸显迈克尔主题的巨大号角声响起。

让我们简要地分析一下将音乐配置于该场景的各种选择，从而可以看到电影制作人可以采取的种种处理手段。

第一种可能，在整个餐厅场景中，可以播放某种现场音乐。这可能是背景中来自收音机的轻声音乐，或者是来自附近地区某个发声源的低声音乐。然而，由于当迈克尔思考时所出现的沉默停顿，所以场景的对话已经包含有现场音乐所产生的效果。播放现场音乐将会让这些停顿产生一种非常不一样的感觉，而这种感觉显然不是科波拉想要的。

第二种可能，电影制作人可以在接近第一个临界时刻时（即当迈克尔站起身来去洗手间时）开始播放音乐暗示。然后，该音乐暗示可以一直进行到洗手间部分，以突出迈克尔在寻找那把枪。一个可能的出点（也就是音乐暗示结束的地方）可以是在迈克尔整理头发后并准备返回座位时。

这是音乐暗示的一个合乎逻辑的音画配置情形，因为其可以继续支撑迈克尔的角色，并突出临界时刻。但科波拉并未作出这样的选择。他这样做的原因可能有很多。由于知道在场景结束时会出现更多的音乐，因此他就会选择突出更重大的变化时刻，而不是兼顾二者。实际上，科波拉决定在该场景中不加音乐，

第九章　音乐强大的功能

而是使用声音进行代替（我们将在下一章讨论该场景的声响设计时，对这个问题进行更深入的讨论）。

第三种可能，科波拉可以在摄影机摇近迈克尔，表现其第二个临界时刻时开始播放音乐暗示。这就会着重突出他的暗杀决定。但是，正如在第二种情形中提到的，这样强调的时刻，是已经以多种其他方式着重强调过的：摄影机的移动，阿尔·帕西诺的表演，剪辑的方式以及声音。

实际上，在一次针对沃尔特·默奇（帮助设计了《教父》的声响）的采访中，迈克尔·贾勒特问过他有关该场景的声响设计。默奇回答道："弗朗西斯（科波拉）在该场景中不想要任何音乐。他想的是在谋杀结束后，迈克尔按照卡斯特尔诺告诉他的将枪丢到地上以后才让音乐进入。只有在此时，这些巨大的歌剧般和弦音乐才进入。他认为，如果他让音乐更早地出现，那么音乐产生的效果会被冲淡。他说得很对。"①

显然，音乐也可以配在其他很多地方。然而，应该看到的是，这一最终的音乐暗示所应该放置的地方，是帮助观众更好地感知迈克尔心中的感受这一需求决定的，远不只是简单地推动情节向前发展。作出这种选择，直接源于对剧本的全面分析以及对场景状况的深入认识。

当萦绕着的胜利音乐在描写尸体的最后镜头中逐渐消失时，它转化为一种自动钢琴的音乐，就像画面转换到报纸镜头。在结束索拉佐死亡场景的巨大管弦乐声音与这一陈旧的钢琴声之间有着鲜明的差异。正如电影画面在迈克尔谋杀前和谋杀后的两种生活之间作出明显的区分，音乐也同样如此。稍后我们发现钢琴演奏是一曲现场音乐，是由一位男士（实际上，他是科波拉的父亲卡迈恩）为在谋杀后处于躲藏中的家族进行的演奏。但是这只是对情感点给予的额外奖励，这一情感点由音乐风格的改变所创造。场景分析全是关于将迈克尔的生活划分为这样两个不同的阶段。音乐曾经将我们完全置于他的内心世界，体验他的心路历程，现在也能帮助我们感受到其巨大的生活变化。

这就是音乐在不断变化的艺术形式中所要实现的更大目的：让我们获知角色内心世界的涨跌起落，并帮助我们看到它们之间的联系。如果处理得专业，我们不会感到被强迫感受这些情感。我们很容易就知道角色内心的感受如何。

影片制作过程中的音乐

对于大多数的项目，作曲家在剪辑过程的后期才会参与进来，但这不意味

① 《声学：沃尔特·默奇人物专访》，www2.yk.psu.edu/~jmj3~murchfq.htm。

引人入胜的策略：影片建构教程

着在这之前就没有处理音乐的工作。鉴于在一个项目中，音乐是创造临界时刻的一个最为强大的工具，所以在项目开始阶段就准备考虑音乐的问题对你来说是有帮助的。一些电影制作人谈论边写剧本边播放音乐，然后将该音乐融合进情节，从而使剧本从撰写到开机拍摄可以保持情感的一致性。

对于人们是否应该用音乐剪辑电影项目，还有很大的争议。有人认为，在剪辑过程中过早引入音乐会扭曲人们对所剪辑场景的认识。我不这样认为。我认为不能把画面剪辑视为与声音和音乐相脱离的东西，因此应该在最初始阶段就被整合进剪辑过程。对一部电影进行了初次剪辑后，我喜欢对音乐进行试验，这甚至要先于导演或制作人意识到要这样做。

问题不在于将临时音乐放进剪辑里，而在于将糟糕的临时音乐放进去。发现电影需要哪些不同类型的音乐作品很重要，就如试验照明或各种剪辑一样重要（我想说，"影片会告诉你它需要什么样的音乐。弄清电影的音画配置怎样帮助观众理解故事及其角色是很有必要的。"）

即使你最终不采纳在剪辑过程中已经试验过的音乐想法，哪怕仅仅是给电影画面配上一种音乐暗示，其也会告诉你一些东西，让你知道哪些是电影需要的，哪些是不需要的。在电影项目开发过程中的每一个步骤都应该考虑到音乐的问题。

第十章　音效传神的刻画

　　声音能讲述故事：你会选择要听什么，看向何处，以及对于正在发生的一切有何种感想。

<div style="text-align:right">——史蒂芬·霍普金斯</div>

引人入胜的策略：影片建构教程

对声音的运用一般很难被观众察觉到，除非是非常大或非常震撼的声响（本章中将以影片《教父》为例子）。大多数人会注意到影片《星球大战》中本·伯特给武器加的音效或是外星人的嗓音，但很少有人会注意到不同星球间氛围的差异，或是反叛者城市的声音与帝国庞大飞船上居住区域的声音有何种不同。

其实，声音在观众脑海中能起的作用并不亚于摄影和视觉特效。

任何一个看过影片演职员表的人都能告诉你，有些工作人员进行现场收音，而其他人（通常是很多人）从事的是后期音效处理。举个例子，在影片《印第安纳·琼斯与水晶头骨》中，音效部门的工作人员名单有30名之多，其中也许只有三到四位从事的是现场收音的工作。

在实际中，现场收音团队和后期音效制作团队都是为了一个共同目标努力：更好地讲述影片故事。

现场收音

很多人以为现场收音师的工作仅仅是录制演员的对话，偶尔也录制一些环境音，然而，正如录制清晰的对话的重要程度，现场收音师（或混音师）的选择远远比简单录制要深远得多。

录制时的选择多种多样，比如，许多小成本制作的影片无法提供跟场景中演员数量相等的麦克风来收音。一些场景中可能需要六到七个麦克风，每个都将所录制的对话传回混音师的工作站界面，让他/她进行处理后"制成带子"（实际上，现在电影中的声音已经很少用实体录音带的形式记录下来了）。要录制多个角色的声音通常也需要一个以上的吊杆麦克风操作员，他们的任务是根据指示移动麦克风，比如录制一个角色的台词，再录制另一个角色的应答。

但通常，小成本影片的预算无法支撑这些。

> **环境音**：拍摄过程中收录的现场环境声音。被电影声音网站称为现场的"音纹"。这些声音自然存在，有时是对话背景，有时独立存在。在本书中，环境音指的是单独录制的，除了现场环境的声音以外不含其他声音。

因此，现场收音师通常需要在给定的镜头中选择哪位演员的声音是全录的，哪些又是"关麦"的。尽管选择的结果永远无法做到尽善尽美，聪明的收音师要能够事先决定在特定场景中的特定时刻，该将重心放在哪位角色身上。在影片制作过程中是很常见的事，不论摄影团队要花多长时间架设机位做好准备，

第十章　音效传神的刻画

音效部门永远被催促着准备开工。时间上的紧张使得收音师通常没有太多准备时间来做出收音的选择，但如果你要做这项工作，最好清楚该如何做出选择。不出意外地，选择需要从场景分析做起。

使用场景分析

　　克里斯·克罗伊德的学生习作短片《浣熊》讲述了1962年的堪萨斯小镇上，少年里奇的哥哥比尔威胁要用私刑处死当地的黑人伊拉，因为比尔怀疑他冒犯了自己的女朋友，里奇被自身抱有的偏见和对哥哥行为的恐惧所困扰。

　　整部影片都是在露天环境下拍摄的，虽然拍摄地远离交通干道，但也有一些因素影响收音效果。影片的部分取景是在一辆移动的卡车的后部平台上，在卡车行驶过坑洼的乡村道路上时，背景音都是车身的隆隆作响声。影片其余部分基本是在一个小悬崖上发生的，悬崖上有一棵大树，这是影片的一个主要意象，因为比尔正想将伊拉吊死在这棵树上。

　　这样的露天环境很明显会受到间歇的风声，远处的车声，鸟啼虫鸣以及我们在后面讨论"后期音效制作"时将要提到的，所有有助于营造氛围的声音的影响。然而，我们不建议将这些声音与演员对话混杂在一起收录，因此，现场混音师的工作就是努力将对话音分离出来，以便能够达到最清晰的录制效果。

　　在影片高潮部分里奇看着伊拉被吊起来，挣扎着求生，他发现自己需要扣响扳机才能够阻止这场私刑，这个场景由大量中镜和特写镜头组成，尤其是比尔的镜头，他在里奇、杰西卡和正被从地面吊起的伊拉之间走来走去。（图10.1A，B，C）

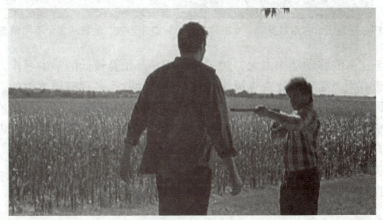

图10.1A　在影片《浣熊》中，比尔一步步靠近他的弟弟里奇（手里端着枪），前前后后移动多次

引人入胜的策略：影片建构教程

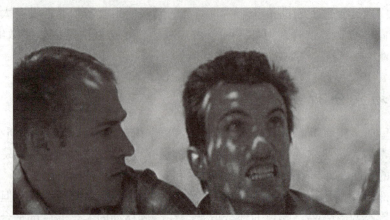

图10.1B 此处拍摄使用了广角镜头和特写镜头，此图中，比尔（图右）位于一个中镜特写镜头中，一边高声喊叫，一边拼命拉着绳子，试图吊死伊拉

图10.1C 随着比尔在弟弟里奇、女友和大树之间走来走去，他被从多个不同角度拍摄

由于比尔的移动动作太大，对于像这样一部预算较低的学生习作，混音师手头资源有限，简单地让麦克风跟着比尔的移动收音是很有诱惑力的，至于里奇的台词可以通过其他方式处理——或是用里奇的特写镜头进行欺骗剪辑（本书第七章中提过的），或是之后在录音棚补录。然而，通常而言，现场表演时收录的声音要比之后剪辑出的任何音效都要棒，既然如此，让麦克风跟着比尔是正确的选择吗？

让我们先来回顾一下《浣熊》的故事梗概。

第十章 音效传神的刻画

影片《浣熊》的故事梗概

1962年的堪萨斯小镇上，少年里奇的哥哥比尔威胁要用私刑处死当地的黑人伊拉，因为比尔怀疑他冒犯了自己的女朋友杰西卡，里奇被自身抱有的偏见和对哥哥行为的恐惧所困扰。当比尔真正将伊拉吊起来，里奇切实感受到了威胁，他发现尽管周围的人都抱有种族主义思想，但自己无法袖手旁观。他最终选择朝哥哥开枪并打伤了他，也由此踏出了由小镇、朋友、家庭和时代共同组成的社会圈。

影片故事梗概告诉我们主角是里奇，场景分析也说明了前文所述的时刻对里奇来说有多么重要，事实上，这一刻是这个少年人生的转折点，因此，对于收音师来说，跟着比尔收音绝非正确选择，更好的做法是跟着里奇，捕捉他在此时此刻的变化。由于这个场景是关于里奇的主要变化，也因此是整部影片的核心，收音师应该尽全力保证能够向观众呈现里奇的情感变化。如果要牺牲某个角色的声音，让他/她在之后补录，那这个角色最好不要是影片的核心。在这里，就应该牺牲比尔的声音。

故事梗概和场景分析可以帮助你做出正确的选择。

这只是现场收音师每天需要做出的选择中的一个小小实例，在几乎任何一种情况下，参考故事梗概和场景分析都能帮助你更好更快地做出选择。

> **Tip 小贴士**
> 值得注意的是在影片后期剪辑过程中，故事梗概、场景分析和引人入胜的策略是处理工作中所遇到问题的抓手。

后期音效制作

电影进入后期音效制作阶段后，声音的价值才能得到强化。实际上，因为其价值非常重要，现在许多影像剪辑师即使在影像剪辑阶段都会与音响师进行高度合作，这并不意外，剪辑师在工作时需要考虑摄影、制作设计、演员、导演和编剧等因素，由于声音和音乐（我们在上一章讨论过）也是影片叙事的有机组成部分，在剪辑室构建影片时，也需要考虑这两部分因素，给声音留出足够的空间完成其叙事的任务。

通过继续讨论短片《浣熊》，我们可以看到声音设计有多么重要。

整部影片取景在一片废弃的平原，整体音效在第一个镜头就设定下来了：

引人入胜的策略：影片建构教程

一具浣熊尸体周围飞舞的苍蝇声和贯穿整部影片的风声交杂在一起。风声只在一个重要场景中消失：最终，里奇为了阻止比尔杀死伊拉，不小心开枪击中了比尔。

这是一次明显的高潮点。前文的故事梗概已经说明，这部影片是关于里奇的心路历程，而场景分析也描述了这个场景的转折点在于里奇最终被推向挑战哥哥的地位，而且他的挑战非常彻底，以至于举枪相对。在他最终做出决定挑战哥哥时，这一引人入胜的高潮点开始构建（图10.2）。对里奇而言，这种情感是全新的，但它最终指向了一个切实的高潮：当他最终扣动扳机，打伤了比尔，并因此完全改变了自己的人生（图10.3）。

图10.2　在里奇需要做出挑战哥哥的重要决定时，音轨背景的风声变得更加清晰

图10.3　里奇扣动扳机，打中了哥哥时，声音变得非常超现实，之前一直存在的风声消失了

第十章 音效传神的刻画

声音设计反映了这一高潮点的构建，导演确保在里奇不得不与哥哥正面冲突时，观众还能感受到风声，一分钟后，当里奇对比尔开枪后，声音从完全写实的风格变成了一种诡异、空洞的声响，风声彻底消失了，造成的效果是仿佛枪声就在我们的耳边响起，导致耳朵有一段时间听不见声音。里奇由于无法相信自己所作的事情，瘫倒在了地上。枪声在整个全景镜头里回荡，我们在画面上看到伊拉逃走了。直到伊拉逃进了旁边的玉米地，比尔的朋友和女友将他扶到卡车上，我们才能感受到风声再度响起，伴随着背景的吉他乐越来越响。我们又回到了"现实世界"，里奇的决定将他与这个世界隔离开来。

这种声音设计需要对整部影片有一个宏观认识，为了成就引人入胜的效果，在这个时间点上需要发生一些变化，这也意味着影片的音效设计大卫·蓝需要在影片开始就将风声引入，以便在重要的时刻能够改变它。

另外一个例子是影片《公民凯恩》中的，苏珊·凯恩在她的歌剧开场演出中演砸了后，观众礼貌地鼓掌，在掌声平息后，查尔斯·福斯特·凯恩自己开始鼓掌，他的掌声比其他人的都要响，让观众感到他对苏珊的赞美几乎是孤身一人。

在另一场景中，凯恩和第二任妻子苏珊婚姻又即将破裂，此时他正在一个帐篷中参观现场爵士乐表演和参加派对，他大发雷霆，打了苏珊一个耳光。在这一刻，音乐声戛然而止，一个女人的尖叫声从帐篷外传来，而凯恩和苏珊都没有听到。

在这些情境中，奥逊·威尔斯到底在做什么呢？他在为影片的中心思想服务，正如在本书第二章影片的故事梗概中讨论过的。这部影片讲述了凯恩从一个心怀"普通大众"的热情报人变成了一个孤独、有权有势、但已完全和民众隔离开的巨头。在上述的两个场景中，声音设计都展现了凯恩与身边人的隔绝，强调了他只关心自己。令人惊叹的是，影片拍摄方面的细节几乎都是为了这个主题服务的：摄影上的深焦，设计人数很少但空间很大的房间，以及用声音设计表达隔绝的效果。

几乎每种移动影像艺术都是将表现主题放在核心位置，影片的主题阐释得越清楚，融合各方面的效果就越有力。

声音风格

（《黑客帝国》的）视觉和声音效果共同支撑了影片可信度的切换，因此，当你进入表现未来的虚拟世界时，听到的都是死气沉沉，几乎一成不变的音效，这与人为制造出的'现实'世界里的声音形成了鲜明对比。'现实'世界是被反

引人入胜的策略：影片建构教程

叛者们占据的，他们聚集在地下间谍总部尼布甲尼撒。

——丹·戴维斯（音效设计）

分析《浣熊》一片时，我们看到了风声对故事情节和角色塑造的贡献，同时还为影片营造了一种风格：风声的贯穿始终在观众脑海中创造出一种与世隔绝、孤独寂寞的情感，这与影片较为空白的摄影风格相辅相成，从而同影片的视觉效果一起，为影片营造了独特的风格。

这对动作片同样适用，我们在第七章已经讨论过《黑客帝国》中追逐翠尼缇的场景，她所有的打斗都被充满武术范的"嗖嗖"声效所强化。

音效设计丹·戴维斯在与理查德·巴斯金的访谈中[①]描述了处理声音的一些方法："基本而言，我们想要通过摩擦音为影片创造一种独特的风格，但我们同时也要处理许多不同的类别：武打场景、枪战、等等……我们想将所有的惯例风格，不论好坏，都融合在一起，最后再一举击破。"

制作团队非常明晰，他们想要在音效上采用武打风（着重强调出的舞剑与挥拳的声音），并在这个基础上进行加工。故事梗概描述了尼奥逐渐意识到他原以为是真实存在的一切都被证实是虚拟的，在醒悟的那一刻，音效设计需要将之前运用的为观众熟知的一切类型风格"一举击破"，就像之前戴维斯说的那样。为此，音景需要在开始采用观众容易辨识的类型风格，在影片推进过程中，让这些风格变得越来越难以辨识。

戴维斯还谈到了影片中一个贯穿始终的声音，就像《浣熊》中的风声一般，"沃卓斯基导演希望电流声能贯穿影片始终，毕竟，影片本身就是关于虚拟的世界。当然这可以限于数字虚拟领域，但我们还需要考虑脉搏和电子声，因此他们希望影片中的一切都带有电流，这也是我努力配合的一个基本框架。"

声音设计师的尾声工作是混音，有时也被称为配音，即将所有零散分离的声音素材（角色对话，循环台词，背景音，脚步声，特殊的"硬"效果，比如枪声，还有音乐等）天衣无缝地混入音轨。同样，在这一步骤，设计师每天都会面临成百上千种选：这里的枪声与背景音乐相比，该有多响？这些人在房间里的脚步声要引起多少回音？尽管镜头没有离开这个房间，邻屋的声音又该有多大？

这里要简单讲一讲循环。循环，或 ADR（自动对白替换 Automated Dialogue Replaeement）指的是用后期在录音棚录制的对白替换拍摄现场录制的对话，这样可以剔除现场录制时一些混入的不必要声音，也可以通过重新录制对白调整演员表演，使之与最后剪辑成品更吻合。

① 网站 www.filmsound.org。

第十章 音效传神的刻画

对新手设计师而言,他们很容易大量使用对白替换。然而,正如我们前文所述,后期录制的对白通常比不上现场实地表演时的收录。ADR的后期录制通常是一次录制一位演员,在隔音录音棚里,没有当时对戏的演员,录制时间又通常是演员已经杀青后的几个月。

当然,ADR有其价值,只要你在使用时牢记影片梗概和场景分析。韦恩·帕什利,影片《澳大利亚》的音效总监,在苹果播客的一次访谈"巴兹·鲁赫曼:向银幕进发"中谈到:"通过ADR,你可以看到剪辑后的场景中角色的变化。因此,从特写到中景,到全景,或是其它,你可以将角色的变化拿出来,进行调和,赋予其之前所没有的重量与内涵。"

这段话中没有言明的是,帕什利和鲁赫曼都很清楚场景的内涵和潜台词是什么。

当你选择依照"听起来真实"或是选择非常简单的"冷声道",很容易在构建声音中迷失方向,在这些情况下,我发现最简单有效的方法是回到影片梗概和场景分析,并记住每个场景中的推进时刻在何处。

《教父》中的音效设计

一个完美诠释如何为影片构建整体音效设计的例子是《教父》中迈克尔刺杀索拉佐的场景,这里的音效设计完美地捕捉了影片核心:迈克尔的内心起伏,而影片拍摄的年代连音效设计这一术语还尚未在好莱坞影界使用。

在天才导演手中,声音与音乐之间能实现完美共舞,富有才能的制作团队有时会将两者融合使用,有时会采取互助小组模式,即两者相辅相成,构建完整的音轨,强化电影其它元素所构建的故事。影片《教父》是这方面的一个完美例证:科波拉通常用声音来表现情感突破点,其他导演可能会运用音乐。

声音设计由音效编辑霍华德·比尔斯担任,理查德·波特曼担任混音,沃特·穆尔奇则是后期制作顾问,他被公认为对影片的声音设计做出了诸多贡献。2004年2月11日,穆尔奇在接受彼得·考伊的访谈时曾描述过他在影片音效方面的工作:"我监制了《教父1》的音效,但是混音是在洛杉矶完成的,但我并不算是洛杉矶工作团队的一员,因此,尽管我在旧金山为多部影片进行过混音,但我没有处理过《教父1》的混音[①]。"

此前已有诸多影评讨论过餐厅外高架列车的轰鸣声,在与迈克尔·贾勒特的访谈中,穆尔奇说明了,在科波拉决定在刺杀场景中不使用任何背景音乐后:

[①] 完整版访谈见于 www.berlinale-talentcampus.de/story/80/1580.html。

引人入胜的策略：影片建构教程

"我们看了这个场景，然后说：'你明白的，除非我们添加一些东西，否则这就像是干坐在那边，让我们试试添一些音效吧。'场景在布朗克斯，因为我就是在纽约的那个区域长大的，我记起——就像在《美国往事》时那样，餐厅这样的地方通常离高架列车很近，因此我想出了在此场景中使用列车尖锐的声响，这在我少年时代非常熟悉的声音。我们试验了一下，发现可行，因此就用在了影片中。"[1]

我们在场景中压根没有看见列车，完全是通过音效构建起来的意象。

在讨论列车的引入时可以非常简单地将其仅仅作为表现情绪的工具，但对制作者来说，通过声音设计这样的情感把戏并最终看起来仅仅是把戏未免太过简单，《教父》场景中高架列车的使用之所以非常成功是有诸多理由的。我们不能忘记了它与此场景的其余音效设计共同帮助推进故事情节（见第二章故事梗概的作用），因此，让我们进一步挖掘列车在此场景中的运用。

我们第一次听到列车声是在迈克尔与索拉佐一伙从车上下来，朝餐馆门口走去时，影片接下来在时间上跳过了一些（跳时），观众看到的下一个镜头就是这几个人已经在桌前坐定，侍者在倒酒。需要注意的是，不管在餐馆内外，列车的声音都没有任何区别。即使场景在地点和时间上都发生了变化，但列车的声音持续不变（恒定）。这与一般逻辑相悖，列车声音在听者位于建筑物内部和在大街上必然会有所不同，但由于不变的声音，镜头的跳时很容易被无视。很简单，没有任何一种真实还原自然声音的方法能够如前文所示那样将镜头融合起来，但其实观众几乎很难察觉这种手法，也不会因为这种艺术处理而有什么问题。

换言之，持续不变的列车声在场景一开端就帮助奠定了此场景的声音风格。

此场景较后面的情节中，类似的方法再次使用，迈克尔离开索拉佐，向洗手间走去。在餐厅里听到的列车声音和洗手间里的一样大小，即使是在迈克尔关上洗手间的门后依旧如此，同样的非现实音效在迈克尔离开洗手间回到餐厅后再次出现。

很显然，列车声音在这里更多是被用作情感线索，而非实际的声音线索，因此，让我们看看制作团队是如何使用这一声音的。

高架列车的声音出现的频次如何呢？一共出现五次：

1. 在场景开端（正如我们前文提到的，当镜头从餐馆外切入餐馆内部）。

2. 在迈克尔听索拉佐用意大利语谈话时，这一次，列车的声音非常轻微，持续时间也较短，听起来就像是一个较远距离的交通声（这在第一个高潮点前后发生）。

① 迈克尔·贾勒特，《声音法则：沃特·穆尔奇访谈》，http://www2.yk.psu.edu/jmj3/murchfq.htm。

3. 在迈克尔朝盥洗室走去。

4. 在迈克尔准备离开盥洗室前,用手抱住头(第二个高潮点)。

5. 在迈克尔做出杀死索拉佐的选择时,伴随着移动镜头(第三个高潮点)。

如果仔细看看,每次列车声音的出现都伴随着迈克尔感受的压力,并且,随着迈克尔压力的加大,列车的声音也越来越大,在迈克尔扣动扳机的前一刻,列车声达到了顶峰。迈克尔走进和离开盥洗室时,列车声同样很大,索拉佐讲话时的列车声最轻。

此场景中的核心点是什么呢?是迈克尔做出杀掉索拉佐的决定。在迈克尔真正扣动扳机前,观众不知道他到底会作何选择,因为迈克尔自己也在犹豫。细细想来,每次列车声出现的时机都是迈克尔作出决定路上的关键步骤:进入餐馆、听着索拉佐拒绝自己提出的要求、决定去盥洗室拿枪、回到餐厅、以及最终下定决心扣动扳机。

我已经提过科波拉如何将列车声作为一种音乐元素,渲染强化迈克尔的情绪,他塑造声音的方式也是音乐化的,伴随着迈克尔心情的起伏,声音也升高或降低(关于这一点更深入的讨论详见第九章"音乐强大的功能")。

对于一位没有想好影片叙事中各种要素的导演来说,科波拉将列车声作为一种音乐隐喻来使用的决定也许看似并不得当,但科波拉非常聪明。因为列车被引入影片的精妙方式,观众对这个点子"买账",科波拉正是通过让列车声非自然地搭建起地点和时间之间的跳跃,使观众"接受"它,既将其当做陈述(现实)声音,又将其当做艺术性隐喻。

声音术语

陈述声音:被电影音效网站定义为"声音来源在银幕上可见,或是被暗示是由于影片中的动作发出的声音"。[1]

均衡:通过改变声音的高、中、低相对频率量,营造特殊的质感。

拟音:被录制并在后期制作中加入的特殊音效,如脚步声,录制的方法是在录音棚中根据拍摄内容配上动作,拟音师在录音棚中配合着影像同步配上音效。

硬音效:指特殊的、独特的音效,如枪声、爆胎声、软木塞蹦出声等等,此术语是将这些音效和一般背景音(河流奔驰、疾风刮过)以及拟音区分开来。

和声:人群的细语声。

[1] http://filmsound.org/terminology/diegetic.htm

引人入胜的策略：影片建构教程

列车声的使用通过减少此场景中其他声音的使用得到强化，在餐厅内部明显缺少背景音，没有来自其他食客或侍者的私语声，餐厅外面也没有车喇叭或其他交通声，没有杯碟餐具交错的声音，除了侍者站在桌边，我们听到他开启红酒软木塞的声音，此时我们在屏幕上看到的是迈克尔和收银机的哐啷。侍者所做的每一个动作声音都非常显著，并在几乎空荡荡的餐馆里回荡。当然，的确没有很多吃饭的人足以制造过多的对话声音，但如果科波拉要完全写实再现此场景中的声音，我们最起码应该听到一些人谈话的声音。

但是他并未选择这样做，他追求的是一种高度情绪化的效果。在迈克尔和索拉佐开始交谈前，没有什么比他们之间的沉默更令人难堪了，背景伴随着空旷的餐馆里回荡的开瓶声。

两人间的对话同样充满疏离感，如果仔细听音轨，能听到几声细微的椅子碰撞或挪动身体的声音伴随着对话，但除此之外，几乎没有任何特殊音效（硬音效），而且对话的剪辑和混音都与屏幕尺寸无关，当索拉佐用意大利语交谈时，镜头切到了全景，但对话并未改换视角或是变得稍许轻柔。

简而言之，所有的声音选择都是为了将焦点集中在两个人的交互往来上，更重要的，集中在迈克尔的视角上。

有趣的是，在迈克尔进入洗手间后，室内音更加明显，观众能够听到水流声贯穿整个场景，迈克尔找枪的每一个动作声音都很明显，他努力让自己的动作不被人察觉，因此每个声响听起来都非常突兀。

当镜头第一次从盥洗室切回餐厅内吃饭的索拉佐身上时，我们终于听到了背景一些极轻微的盘盏声，第二次切回后，我们能确切地听到一些谈话声和其它声响，这些声音随着迈克尔从盥洗室出来、回到餐桌上，远处一辆汽车经过的声音也被加入音轨。因此，当末班列车第一声轰鸣传来时，它并不是从无生有（尽管让人感觉还是从无到有；因为在那一刻到来前音轨声太过贫乏）。

声音种类的增加第一次出现在迈克尔去盥洗室找枪后，换句话说，声音发生改变的地方是在迈克尔做出第一个重大决定时：去拿枪。

注意第一高潮点列车声的使用如何抹去了音轨上的其他声音，并与此处剧本相吻合：

索拉佐再次开始讲意大利语，但迈克尔的心跳得太厉害，以至于他几乎听不见索拉佐在讲什么。

此处，并非是迈克尔真正的心跳声盖住了索拉佐的谈话，而是选择了一种

音效来表现迈克尔的内心：列车声。科波拉找到了一种隐喻，既能影响观众，同时又能满足剧本的原始意图。

场景结尾处，当迈克尔站起身扣动扳机后，音效又回到了先前那种空旷稀疏的感觉，枪声飘荡在空气中，和弥漫的血雾一样，除了麦克·克鲁斯基的呻吟声和他抓住自己的喉咙时椅子尖锐的吱呀声。当他最终倒下时，椅子又发出了吱呀声，但其他顾客（那个时候都已经因为惊恐站起身）没有发出任何声音，我们听不到他们椅子的声响，没有尖叫声、抽气声或是脚步声，尽管这看起来非常不合常理。最终，迈克尔将枪丢到地上，音乐切入，盖住了我们能听到的一切声音，甚至是来接应迈克尔的汽车声也压根听不见。

直到下一组蒙太奇镜头中的小酒馆钢琴声引入，我们看到屏幕上的物体飞舞旋转，我们才回到正常的声音描摹状态。刺杀索拉佐的场景中声音的使用完全是非现实（如果不是"超现实"），摒弃大多数写实的声音，而是突出对话声、列车声以及（较低程度上的）洗手间水流声，使场景自然而然让人感到特殊和重要。这也正是科波拉所需要的，因为这个场景是迈克尔人生的重要转折点。

通过氛围构建场景

本章前面的部分，我讨论过《浣熊》一片如何运用风声营造氛围，通过营造氛围来构建故事是你进行声音设计时可以进行的选择。

影片《黑客帝国》中，在尼奥从讯问中醒来后，背景音乐淡出，被尼奥公寓窗外的暴雨雷鸣声取代，在原剧本中并没有这样的安排，而且从拍摄镜头中也看不到任何暴风雨的迹象。但是，在下一个场景中，当尼奥去亚当街大桥与翠尼缇碰头时，正是大雨瓢泼。

在这里要做出的选择是：在镜头切到大桥场景时引入雷雨声（强调时间剪切），还是将雷雨声在卧室场景就引入。你该如何进行选择呢？自然，要寻找答案，我们要回归剧本和场景分析。

根据故事梗概，这个场景是关于什么的呢？

故事的梗概（在本书第二章"影片的故事梗概"中讨论过）中说明，影片是关于尼奥是如何逐渐认识到他就是救世主，要带领人类反叛组织脱离信息矩阵的控制。前文所述的场景中，尼奥正准备着手调查神秘人墨菲斯在电话中告诉他的一切。

要记住，根据"三项原则"，此场景的效果会受到前面紧跟的一个场景的影响——残酷的审讯场景。尽管尼奥从噩梦中醒来，并未受到什么实质伤害（在

引人入胜的策略：影片建构教程

之前场景中，他的嘴被莫名地封住），但仍被深深影响。在"现实生活"中，尼奥是一位软件编程师，他被神秘的特工史密斯讯问，而现在，墨菲斯让尼奥跨出一大步，去探险未知世界。

毫无疑问，导演认为雷雨声能够帮助强化这一决定性的时刻。

雷雨声引入的方式相当巧妙，雷声听起来很远，起初我们甚至都注意不到雨声，但它确确实实在那里。制作团队，包括音效设计师丹·戴维斯，接下来将这充满预兆的雷声精确用在了一些特殊时间点。卧室的静谧很快被电话铃声打破，尼奥接起电话后，另一端传来墨菲斯的声音，他告诉尼奥，如果特工们知道了尼奥就是救世主（在影片进行到此处还未做出解释），一定会想方设法杀掉他。

就在墨菲斯说出"尼奥，你就是救世主"时，一声响雷炸裂，极大地渲染了这一时刻的效果，就像此处有音乐响起一般。

使用氛围环境音，并根据实际需要进行调整是音效设计的有力工具，它能够帮助构建起观众对情节以及角色的反应。

静默的有效应用

纪录片《战地余生》中，一位德国犹太裔受访者乌苏拉·罗森菲尔德追忆在犹太家庭备受排挤迫害时，母亲为她举办了一场生日派对。

这个场景恰好安排在阿道夫·希特勒领导一群高歌的人群之后，歌声渐渐淡出，我们看到屏幕上罗森菲尔德正在讲述父母为她举办的生日派对。因为那个时代在犹太人身上打下的烙印，罗森菲尔德说，她的朋友没有一个来参加派对。在影片中，罗森菲尔德，现在已经是一位成年女性，在讲述中认为那个时刻对自己来说至关重要："我知道这事情听起来微不足道，但对一个孩子来说，却是他/她第一次认识到被排挤的滋味，明白自己和他人有所不同。"

很显然，这是此场景中的一个引人入胜的时刻，从这里开始，影片要讲述纳粹德国统治下的孩子们如何被歧视，又是如何认识到这一点的。

混音师加里·利德斯德罗姆在DVD的评论音轨中讲述如何使用声音构建故事："在音效设计中，静默是一种非常有力的工具，因为无声胜有声。以此场景为例，很简单，在音轨中，先是呈现天真无邪、无忧无虑的女孩子们的欢笑，再慢慢地淡出声音，最后一切归于寂静，通过这样，可以有效地表现故事中的女孩子在自己的生日派对上形单影只。"

因此，制作团队使用了无声的旧脚本，决定在每一部分营造何种声效，然而，

第十章　音效传神的刻画

即使他们使用的脚本是配有声音的，将声音淡化处理归于无声也是一种突出引人入胜的策略。

影片《英国病人》中也有一处使用静默的绝佳例子，这部影片的背景同样设置在二战时期，但讲述的是完全不同的故事。

影片通过一系列闪回，讲述了匈牙利籍历史学家康德·艾马殊在二战爆发前夕去非洲进行考古，与一位已婚女士凯瑟琳相遇并坠入爱河，他们无比相爱，以至于当凯瑟琳的丈夫有意制造空难，准备和妻子同归于尽后，艾马殊（发现凯瑟琳奄奄一息）拼尽全力穿越沙漠，希望找到救援力量，救活凯瑟琳。一位加拿大特工卡拉瓦乔认为艾马殊将地图卖给了纳粹，这一叛举导致卡拉瓦乔被纳粹审讯折磨，并被切掉手指。战争临近尾声时，卡拉瓦乔找到了艾马殊，此时的艾马殊由于自己驾驶的飞机也出了事故，已经变得面目全非，生命垂危。

影片中卡拉瓦乔被纳粹军人穆勒折磨的场景非常值得一提，因为这一场景是由配角引发的高潮点（影片主角康德·艾马殊甚至都没有出现），但我们马上就能看到，这一配角推动了高潮从多方面极大地影响了主角。

在此场景中，卡拉瓦乔拒绝向纳粹透露任何信息，但穆勒发现了卡拉瓦乔的弱点：他害怕被毁容。因此穆勒用切掉卡拉瓦乔手指的方法试图挖出情报。在一次系列访谈中，影片的图像和声音剪辑师沃特·穆尔奇讲述了在自己剪辑的每部影片中，他都喜欢选择两到三个地方"将音轨中声音清空，创造静默"。

"卡拉瓦乔请求道，'不要切掉我的手指。'我思考这个场景，在那一刻，其实纳粹军官并不是真的想要切掉卡拉瓦乔的手指，他只是做出威胁，为了得到情报。此场景的关键时刻是卡拉瓦乔对纳粹军官的威胁所作出的反应，他再度恳求，'不要切我的手指。'扮演者威廉姆·达福第二次说出这句台词时嗓音中的颤抖更加明显，听起来比第一次更可怜兮兮，我认为纳粹军官就是在这一刻下定决心，'我要切下这个人的手指。'为了突出这一关键节点，我将音轨调制静默。在这个时间点前，观众听到的是丰富的环境音，我们用声音构建场景发生地，审讯的地下室，之外的世界，你可以听到交火声、行军声、飞机翱翔、救护车疾驰而过、地下室里苍蝇飞舞，总而言之，整个音轨非常热闹活跃，尽管单从屏幕上呈现的影像并看不出这样的热闹。但就在关键时间点到来时，也就是卡拉瓦乔第二次乞求'不要切掉我的手指'时，所有的声音戛然而止，陷入静默[①]。"

穆尔奇在这里定义了一个完美的引人入胜的高潮，在这个场景中，推进时刻发生在穆勒决定切掉卡拉瓦乔的手指时，但事实上，这并不是穆勒的时刻，

① 迈克尔·奥达耶，《与沃特·穆尔奇和迈克尔·奥达耶对话》，1998。

引人入胜的策略：影片建构教程

而是加拿大人卡拉瓦乔的。这一刻改变了卡拉瓦乔的人生：他的手指被切掉了，从此以后，他一心执念的只有复仇。而卡拉瓦乔的复仇正是在他发现了毁容的艾马殊后开始的，影片核心艾马殊的故事得以展开，因此，卡拉瓦乔的高潮归根结底还是主角艾马殊的高潮，尽管他在这个场景中甚至没有出场。

从这个例子中我们可以学到什么呢？我们看到，一个场景可以包含对故事主角影响很大的推进时刻，即使主角也许都没有在此场景中出现。值得一提的是，穆尔奇在影像剪辑阶段选择在此处预留足够的空间，从而准确捕捉并突出房间内的风声和苍蝇飞舞声，这也正是为什么我在本章开头就说过，影像剪辑阶段就需要考虑声音和配乐的工作了。如果事先没有预留足够的空间使声音从有到无，任何音效工作都无法有效地创造足够空间。

> **Tip 小贴士**
> 每个场景都应该有与主角或故事相关的推进时刻，在主角没有出场的场景中，尽量在场景分析中将主角纳入，这样有助于这些场景在整部影片中起到合适的作用。

引人入胜的商业策略

全世界绝大多数的商业管理人员会告诉你，他们工作的主要任务就是说服公司的其他人有所作为：开启项目、改变方向、发展或改变策略等等，要说服他人，不管是上级还是下属，都需要讲好故事，告诉他们为什么要听你的。

说服的方法归根结底就是要让他人看到、接受并理解你的故事。如果你把自己的论点论证看做一条故事线，便可以达到说服的效果。如果你为自己的故事创造梗概（"这就是需要做的事情"），再将梗概细分为一个个独立的场景（"我们可以通过采取步骤1，接下来步骤2，最后是步骤3，然后完成任务"），你就可以找到每一个"场景"中激发情感的最佳方法，这些也就成为你引人入胜的策略。

这样做，正如电影制作过程中一样，能够指导你找到最好的突出这些时刻的方法，从而在这些既定时刻，你可以从椅子上起身，或是降低语调，或是停止发言，听众们（你希望说服接受你的观点的群体）就会在这些时刻从情感上更趋同你。

就声音而言，在讲话时改变音调或语速都能够帮助突出情节向高潮发展。

第十章　音效传神的刻画

影片制作中的声音

影片中声音的使用，不论是环境音、特殊音效、静默或是任何其他声音，都能有效影响观众，刺激他们的反应。因此，声音团队中每一位工作人员都需要了解影片的意义。每位导演也都需要将声音作为他们构建故事的重要武器之一。

我们之前对声音设计的讨论似乎让人觉得核心只集中在声音的选择上，然而，直到最后的混音阶段中音轨确定之前，任何所谓选择都没有意义。在最后的混音阶段，所有的声音选择与音乐选择（我们在上一章讨论过），以及其他音效工作天衣无缝地结合为完整的音轨，并与影像相配合。

举个例子，我们再来回看《终结者2》中机器人T-1000追逐约翰的场景，背景音乐隆隆作响。当约翰骑着摩托冲下洛杉矶大河隧道并以为自己已经成功逃离了T-1000的魔手时，音乐戛然而止，取而代之的是诸如摩托排气之类的现实声音。这种声音上的处理效果明显，我们也不禁想知道约翰是否真的脱离了危险。

T-1000驾驶的卡车冲破了桥坝（第七章，图7.6），危险再度袭来，这是此场景中的引人入胜的高潮，此时音乐也再度回归，这一次是低沉的嗡嗡声，从而使卡车引擎的呼啸声以及卡车冲破桥坝的撞击声在我们的脑海中留下更突出更深刻的印象。T-1000与约翰间的追逐再度全速开展后，音乐才恢复了此前的高亢。

在《终结者2》这个场景的最后混音阶段，会产生什么样的问题呢？制作团队也许问过自己诸如在哪个时间点该让音乐全力回归？音乐声是应该逐渐变大还是突然响起？卡车撞击桥坝的声响是什么样的？在影院中应该听起来多响？是否有回音？它的均衡音是什么？

同样的，回归场景分析能够帮助制作团队有效地找到这些问题的答案，更重要的是能够帮助观众更好地捕捉场景要传达的信息。

> **场景分析：《终结者2》洛杉矶大河场景**
>
> 当T-1000驾驶大卡车开始追逐约翰，终结者必须要及时赶到，在T-1000杀死约翰前将他救出。在洛杉矶隧道内展开一段漫长且动感的追逐后，T-1000已经赶上了约翰，并马上要开车碾过男孩，终结者赶到，从T-1000手中成功救出约翰，尽管T-1000也并未在冲击爆炸中死掉，还会继续追杀约翰。

引人入胜的策略：影片建构教程

换句话说，这个场景的场景分析就是："终结者还要多久才能将约翰从T-1000手中救出？"

此处，音乐和声音的相对平衡传递了这一高潮点的含义：约翰担心自己是否已经成功逃离邪恶机器人T-1000。去掉音乐，只留下摩托排气声音的处理方式，强化了约翰内心的恐惧。我敢打赌，声音剪辑师在原始处理时准备了比影片最后呈现出的内容多很多声音素材，然而，情况往往如此，部分素材并不会用于混音中，导演在这个高潮点选择了减少声音数量的方法，将其作为表现场景分析的最佳方案，即构建约翰的不安。更重要的是，到来前的高声音轨与这一时刻到来时的安静之间形成鲜明对比，更有助于激起观众的反应。

所有这些素材都是由声音剪辑师准备的，并在混音阶段交融强化。有时候，后期混音师就是声音设计师，有时却并非如此。但不管是何种情况，如果要将声音与影片制作的其他要素有效结合，以便更好地讲述影片故事，混音与声音设计两者之间的配合都是至关重要的。

第十一章 影片类型的研究

　　任何影片都存在叙事性，即使CGI技术的出现看似是对此前电影工业的颠覆。

　　在一场戏中，五个在流亡途中的人物相互用枪指着对方，一切看似陷入僵局。观众会觉得画面看上去有趣，不是因为别的，而是因为他们已经被拉入了人物之间的紧张与冲突之中。

<div style="text-align:right">——杜琪峰</div>

引人入胜的策略：影片建构教程

本书接近尾声，通过阅读和学习希望对你的影片项目能有所帮助。在制作影片的过程中请你记得尝试三步走原则，描述故事梗概、对场景进行分析、利用引人入胜的策略将情节推向高潮。有些人会质疑，这几招适用于所用影片吗？当然没有包打天下的战略战术。但是在本章中我们会对影片进行类型细分，仔细研究不同类型的影片在制作过程中应该如何处理。

无论是电影还是广告，大制作影片还是低成本影片，跨越几年的栏目剧还是只有几分钟长度的MTV，任何影片都存在叙事性，换句话说都是在为观众讲故事。本书第一章中曾讨论

Tip 小贴士
所有电影都是类型片。

过，大多数导演希望引领观众并操控他们的感觉，将影片看做是一个商品，让观众在观影过程中感到动作片是令人兴奋的、恐怖片是令人害怕、喜剧片是愉悦心情的，最终将商品（影片）成功地销售出去。

在你的职业生涯中可能会遇到一些项目，利用本书中所提到的引人入胜的策略便可轻松完成。有些项目不同的导演会采用不同的处理方法来呈现，此时你会感到疑惑，是不是这本书中所说的办法不适用？本章中我们将对各种影片分门别类地进行梳理，看看我们为大家提供的方法是否能在实践中起到作用。

动作片

提到动作片你能回忆起一部令人心潮澎湃的作品吗？《速度与激情》《七武士》《夺宝奇兵》等都是十分优秀的动作片。它们也都是值得研究的经典案例。

影片中的每一个精彩瞬间，都是将观众置于导演设计的框架之中。让·迪·庞特在一次专访中回答关于观众对影片速度的反应这一问题时说："时刻让观众用自己的水平衡量几个问题 '如果遇到同样的情况你会怎么办？你会有勇气去尝试吗？你的感觉如何？' 这就是我认为最好的动作片。"①

Tip 小贴士
影片的情节需要有跌宕起伏的层次。

跌宕起伏的变化制造出了引人入胜的情节，这是引发观众共鸣的有效手段。让我们以影片《终结者2》中洛杉矶河追出场景为例。

① 马克·伯纳德，《25部伟大的动作片》，《娱乐周刊》，www.ew.com/ew//0，，20041669_20041686_20042607_15,html。

第十一章　影片类型的研究

《终结者2》故事梗概

萨拉·康纳之子约翰受到T-1000的追杀。终结者从未来重返1994年营救约翰，在莎拉的帮助下突破重重艰难险阻，最终击败敌手，营救出约翰。

詹姆斯·卡梅隆是一位极富个性的天才导演，从简明的故事梗概中可以看出正邪两派的激烈交锋。故事梗概当中并没有关于情感的描述，但却突出了"追杀"和"营救"这两个充满动势的关键词。这就是典型的动作片的故事梗概，那么在场景分析阶段应该对其进行进一步强化。影片中洛杉矶河追逐的场景主要围绕"威胁"这一情境展开，观众始终觉得主人公危在旦夕。

场景分析：影片《终结者2》之洛杉矶河追逐

T-1000驾驶着重型卡车追赶着约翰。约翰驾驶摩托穿越洛杉矶河隧道，T-1000依然穷追不舍破墙而出，想用巨大的车体撞击摩托。

场景分析依然保持了对人物行动的重视，这种行动是外界对人的影响，而不是人物内心的情绪变化。场景分析言简意赅却极具现场感，正如本书第二章中所提到的，观众自然而然地融入情节之中，内心对终结者充满期待，他会在什么时候出手？他还来得及营救约翰吗？

在洛杉矶河追逐场景之前，约翰从一个购物中心的停车场出发，驾驶着摩托车躲避着T-1000的追逐。当行至洛杉矶河的时候，约翰四处张望没有发现T-1000的踪迹，他以为已经摆脱掉了敌人的追捕。然而T-1000驾驶的重型卡车通过事故桥梁（图11.1），尘烟四起，眼看就要撞向约翰。此时，终结者及时赶到，救起约翰，纵身跃入无水河，紧追其后的重型卡车撞击到了桥梁开始爆炸燃烧。

图11.1　影片《终结者2》洛杉矶河追逐场景，T-1000驾驶的重型卡车撞击桥梁

引人入胜的策略：影片建构教程

在这一幕中，有两个高潮点令人记忆犹新。一处是，T-1000驾驶的重型卡车撞向护栏时约翰及时避开。另一处是，终结者和约翰一起纵身跃入无水河。詹姆斯·卡梅隆在对这两处进行处理时，在视觉上使用了慢放镜头，在音响和音效方面则暂时性切断了背景中的机械噪音。将观众们的注意力很好地吸引在这两个高潮上，而不是卡车爆炸的瞬间，强化了一系列追逐的"威胁性"，这就是引人入胜的策略。

当约翰受到T-1000的威胁时，一切行动都会围绕这一中心展开，从图11.2中可以清楚地看出这一场景中的三个角色所在的位置和两处高潮点出现的时机。由于是动作片，导演更关心观众是否理解人物的感受，具体到这一场景中就是观众是否能感受到约翰受到的威胁。

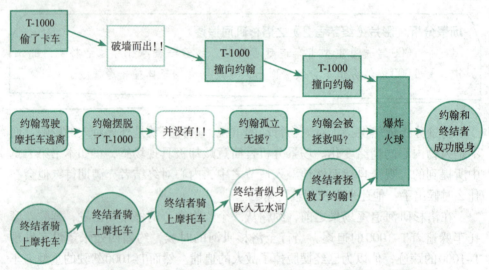

图11.2 影片《终结者2》中洛杉矶河追逐场景中人物与情节之间的关系图

我们以此类推，分析一下一个角色是如何影响动作元素从而导致整个场景发生变化的。在引人入胜的时刻到来之前还是要追问这三个问题：

问题：场景是因何引发的？
答案：开始于约翰面对的威胁。
问题：场景是如何结束的？
答案：约翰被终结者救出。
问题：情节的转折点在哪？
答案：1. 约翰以为自己摆脱了T-1000，其实不然。
 2. 约翰最终被终结者救出。

第十一章 影片类型的研究

动作电影中经常会出现一些穿帮镜头，在《终结者2》当中，替阿诺德·施瓦辛格跳入无水河的是另外一名替身演员，但是大多数观众不会在意这些，因为他们的注意力都被剧情所吸引。运用我们所说的方法，你可以在自己的影片项目中准确地找到高潮点，并可以成功地引领观众投入其中，这些方法不仅适用于动作片也使用于其他类型的影片。

恐怖片

恐怖片可以将引人入胜的策略用到极致。轰然倒塌的房屋、突然出现在窗口的幽灵，导演通过这些桥段有意地制造恐怖气氛。与动作片相似，恐怖片的场景分析也是基于人物行动展开的。

电影《魔女嘉莉》当中著名的尾声段落，充满咒怨的死尸突然从坟墓中伸出一只手抓住凶手。闪电般的动作让观众不寒而栗，场景中的用光也阴森恐怖。

导演斯坦利·库布里克将观众们的紧张情绪调动到了极致。摄影师用低角度机位跟拍小男孩丹尼，观众们的视线随着丹尼骑的三轮车在这幢神秘大宅里游弋，时而穿过黑暗宽敞的房间，时而穿过阴森狭窄的走廊，时而车轮在木地板上吱吱呀呀地滚动，时而又碾压过材质松软的地毯，丹尼蹬着三轮车沿着墙角转弯，一对双胞胎突然闪现在他面前，此刻地板上涌出了大量的鲜血。观众感觉出这并不是丹尼尔的梦境，而是整栋房子都被超自然的力量所控制。场景极富冲击力，观众感觉惊悚不断、惊喜连连。导演还可以通过对影片的节奏调整，让冲击力来得更猛烈些。下面以影片《天外来客》为例，进行分析。

影片《天外来客》故事梗概

这部拍摄于1979年的影片，以科幻恐怖小说为原型，讲述了一架飞船恶意入侵并有人蓄意谋杀船上每一位成员的故事。瑞普利是一名机警、自信的美国陆军中尉，她的职责是在太空中救助失控飞船返回地球。瑞普利所领导的团队正在追踪一个从外太空传来的神秘信号，突然间船员凯恩被外星人劫持了。外星人在不断攻击瑞普利的飞船，一名又一名船员被相继杀害。瑞普利启动逃生舱，在击毙了所有敌人后，独自回到了地球。

在影片中段，瑞普利的伙伴们都以为已经摆脱了外星人的追击，飞船恢复了正常，凯恩开始康复，打算返回地球总部。

 引人入胜的策略：影片建构教程

> **场景分析：** 影片《天外来客》之遇难的凯恩。
>
> 外星人击中了凯恩的胸部，他开始窒息并倒地抽搐，瑞普利和其他队员奋起反击，击毙了所有入侵敌人，救下了凯恩。凯恩看似已经开始逐步脱离了危险，瑞普利和其他队员高兴地庆祝着，大家都松了一口气。

问题：谁是场景中的主线？
答案：影片的主角是瑞普利。
问题：场景因何引发？
答案：瑞普利松了一口气，感觉很开心。
问题：场景如何结束？
答案：在恐怖的冲突中结束。
问题：情节的转折点在哪？
答案：外星人击中凯恩的胸部，他开始倒地抽搐。

这一场景出现前的一幕，凯恩在勘察外星洞穴，突然遭到外星人的袭击。摄影、音响、音效制共同营造出紧张恐怖的气氛，紧随其后的是一组缓慢的，安静的地球表面的空镜头，与之前的画面之间形成强烈的反差。镜头切换至医生为凯恩检查脸部伤势的场景。团队成员们都认为已经成功地摆脱了外星人的追击，凯恩逐渐从昏迷中苏醒，飞船已在返航途中，观众紧张的情绪也随之放松下来。

事实上，瑞普利和其他队员高兴地庆祝的情景始于一分钟之前，接着是凯恩的病情开始恶化，剧情急转，恐怖气氛又一次笼罩全场。运用声、光、电和摄影技术，导演能够引导观众聚焦某个场景。从故事梗概和场景分析来看，影片《天外来客》更关注情节变化和人物内心活动。在恐怖片中关注人物内心变化是非常常见的。在本书第六章当中我们已经介绍过通过摄影技术可以制造影调变化，这对于营造恐怖片的气氛会有很大帮助。

影视剧

影视剧集有更多的创作空间留给导演，这意味着要讲更多的故事，那么关于这种类型的影片的故事梗概、场景分析和引人入胜的策略将会是怎样一种套路体系那？

就电视剧和目前盛行的网络剧而言，两者拥有不同的建构体系。虽然两者

看上去极为相似,但是由于总时长存在差异,所以我们会比较两者之间的异同。

电视剧

很多电视剧看起来与电影非常相似,但区别就在于讲述的故事。在美国一部成功的电视剧会在多家电视网播出,有时会跨越数个播出季。在欧洲、亚洲和中东地区,比较常见的是30集左右的电视连续剧。可以看出从时间体量上来说,电视剧比电影有更大的创作空间。

在这样的时间长度之中建构一个完整的戏剧结构对于导演和制片人来说都是不小的挑战。每一季都需要有故事梗概,每一集也一样需要完备的故事梗概和情节体系。以美国电视连续剧《24小时》为例子,每一集都被设计成由24小时组成的一天,而24集影片又构成一季。如果在这个结构中突然有一集的情节跳脱出来,或者一个主要角色突然消失,都会对整季剧情产生重要影响。

面对电影和电视剧,讲故事的人必须使用两套不同的度量衡进行工作。电影中的一个场景段落,从第一帧开始到最后一帧结束,一个小的单元结构完成,作用在于推动故事情节向前发展,这在你的场景分析中是容易做到的。电视剧同样要以故事梗概为纲,从第一集的第一镜头开始到整季最后一个镜头结束,在这个结构框架下也有可以被细分的小单元,一个场景、一个事件都在有序的进行中。

这意味着,电视剧必须有故事梗概,有讲故事的"三大法宝",我们以美国电视连续剧《迷失》为例进行分析:

电视剧《迷失》故事梗概

越洋飞机坠毁,14名幸存者漂流至孤岛,他们克服了种种困难,为求得一线生机不断努力,但是一系列奇怪的事情接踵而至。整个事件其实是由一批科学家和金融家所操控的阴谋,幸存者和岛内原住民都被作为试验品。幸存者中的一些人离奇死去,其他人使尽浑身解数希望尽快逃离岛屿。

这个涵盖了整部剧集内容的故事梗概对于参与影片制作的每一个人都有指导意义,每一季的情节线索都以此为依托逐渐展开。导演依据这个故事梗概掌握每一季中每一集的推进节奏,同样这也就意味着电视连续剧的每一季也都需要各自的故事梗概。

引人入胜的策略：影片建构教程

电视剧《迷失》第一季故事梗概

815航班遭遇空难，一部分幸存者漂流到孤岛之上，原本陌生的一群人迫于生存聚集在一起，他们想尽一切办法希望尽快被营救。随着时间的推移，幸存者感觉到获救可能性越来越渺茫，而周围危机四伏，原住民、野兽、怪物都开始袭击幸存者，并对他们的生命产生了巨大的威胁。幸存者们开始回顾登上815航班前每个人生活中的种种，似乎有千丝万缕的联系，那么坠机事件是偶然还是必然？这引起了所有人的怀疑。该季尾声，幸存者们发现了一个神秘的金属舱入口，这会是一条逃生之路吗？剧情戛然而止。

你会注意到较之整部剧集的故事梗概，第一季的故事梗概看起来更加细化，对人物和情节都有了更为系统的诠释。这个版本的故事梗概一旦被确定下来，导演可以在此基础上对每个事件进行进一步的延展，随之而来的工作就是逐一进行场景分析和引人入胜的高潮点的设计。

整部剧集的故事梗概和第一季的故事梗概都反映出电视剧的宏观层面的框架结构，我们之前接受的训练都是在对一个小时以内篇幅的影片进行分析。那么我们现在还原到这个单位上以美国电视连续剧《迷失》第一季中的第五集为例进行分析。

电视剧《迷失》第一季 第五集"白兔事件"故事梗概

幸存者们被困荒岛的第六天，他们开始意识到短期内不可能获救。有人偷走了团队最后一瓶饮用水，幸存者之间开始产生了猜忌和敌对，大家都在观察杰克将如何领导这群人继续支撑下去。杰克并不想对这些幸存者负什么责任，但是他似乎感觉到一连串发生的事情和接二连三周围死去的人都和他父亲以及洛克岛存在千丝万缕的联系。杰克想把发生的这一切都抛在脑后。

电视剧《迷失》第一季、第五集"白兔事件"的这个版本的故事梗概与本书当中的其他故事梗概的形式更为接近。导演可以根据这样的一个文本来拓展自己的创作空间，为每一个人物角色增加戏份使得影片变得鲜活、生动起来。

在一季电视剧的故事梗概的宏观框架之下，又加入了两个层次，在这个过程中主创人员可以进行更细腻的推敲，直至将剧情推向引人入胜的高潮点。（图11.3）

第十一章 影片类型的研究

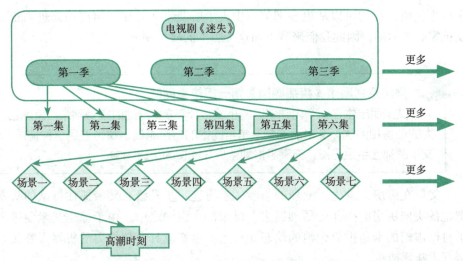

图11.3 为了制造剧情的高潮，需要从段落和场景两个层次入手细致分析

网络系列剧

我们之前说到的这种方法不仅适用于长篇电视连续剧，而且还适用于网络视频教程、网络系列剧等形式的影片。在本书当中的多个章节我们提到了网络系列剧集《疼痛画风》，以它为例进行了各种技术层面的分析。让我们再次回顾该剧的故事梗概。

网络系列剧集《疼痛画风》故事梗概

8岁女孩艾米丽一直目睹父亲对母亲实施家庭暴力，而后女孩在虚幻世界中对父亲实施报复的故事。痛苦和恐怖的生活状态使艾米丽时常在潜意识中以卡通人物的形象进入自己的内心世界，在这个世界当中她具有强大的力量，她有能力阻止父亲对母亲实施暴力。这是主人公对现实生活的恐惧所产生的心理应急机制，通过视觉特效，观众们能够感受到艾米丽内心的痛苦，此刻一股巨大的力量要把她从现实世界当中带走，散落在房间地板上的玩具也似乎要被这股吸引力一起带走。孩子的内心逐渐被这股神秘力量所控制，最终她具有了向机器人一样的非凡能力，实施了自己的复仇计划。

从整部剧集的故事梗概当中我们看到艾米丽始终在家庭暴力的阴影中挣扎。从这个版本当中也能了解到艾米丽的性格特征。如果有针对该剧集第一集的单

193

 引人入胜的策略：影片建构教程

集故事梗概，我们可以从更多细节当中去了解艾米丽是如何出离愤怒进而奋起反抗家庭暴力的，因此我们来看下面这个版本的故事梗概。

> **网络系列剧集《疼痛画风》第一集故事梗概**
> 艾米丽出生在一个内陆地区的小城，今年8岁的她时常受到来自家庭暴力的侵害和困扰。艾米丽的父亲常常向她的母亲施暴。每每遇到这种情况，艾米丽都会手足无措，充满恐惧地藏身在阁楼的小房间中。

父母在厨房又发生了激烈的争吵，矛盾进一步升级，父亲抓住母亲的头发把她的头向厨房的操作台猛烈撞去，母亲倒在血泊之中。由于惊恐艾米丽进入了自己虚幻的卡通世界，她的愤怒让自己突然变成具有超能力的机器人和父亲展开了殊死搏斗。

从这个版本的故事梗概当中，我们解读出更多细节信息，围绕着主人公展开的事件更加清晰。因此，我们很容易将重心聚集到父亲虐杀母亲的剧情转折点上。接下来的场景是艾米丽的内心受到神秘力量的驱使，向父亲复仇并取得了成功。情节的高潮点是艾米丽的内心受到了绑架，委屈和愤怒让她的性格产生了扭曲。从整部剧集的故事梗概当中，可以了解到长大成人后的艾米丽是如何救赎自己的灵魂，她祈求神秘力量释放少年时代的自己。而在该系列剧集的第一集中，导演和编剧首要建构一个合情合理的缘由告诉观众神秘力量是如何控制小艾米丽的。在此基础上进行场景分析，再将情节逐渐推向高潮，在制造恐怖气氛的时候运用本书其他章节所介绍的各种技术手段，似乎一切都会迎刃而解（图11.4）。

图11.4　影片《疼痛画风》中成年之后的艾米丽希望从神秘力量手中救赎自己的灵魂

第十一章 影片类型的研究

面对复杂的刊播环境，网络剧集将如何应对？

收看网路剧集的观众的注意力容易被干扰或者打断，因此网络剧集需要有一个贯穿始终的线索，随着它的发展不断地吸引观众持续观看下去。由于网络剧集每周投放安排的原因和剧集播放过程中插播广告的原因，剧情很容易被打断。在本书第二章和第五章当中分别讨论过，导演和编剧可以通过巧设悬念的方法，在每一集接近尾声处埋下伏笔，以保持观众持续收看的积极性。为了应对剧集在各种刊播环境中可能会遇到的广告插播问题，就更需要导演和编剧在剧集每一集的制作过程中留下合理的停顿点，这些问题都要在拍摄前的准备阶段就考虑起来了，既不能影响剧情又不能失去观众的注意力。因此这对于网络剧集的制作团队而言都是要直接面对的挑战。

电视真人秀栏目

在过去的二十年间，电视真人秀栏目是最受全球观众追捧的电视节目样式之一。1992年起真人秀栏目《真实的世界》在美国MTV电视网投放，至2008年《真实的世界：洛杉矶》为止已经刊播了20季。栏目招募了七名年轻人让他们在郊区的一幢房子中过集体生活，他们需要协同合作完成栏目组下达的各种任务。在接下去的几个月当中，栏目组在他们的生活空间中布置了很多隐蔽的监控摄像机，观众们通过这种方法可以窥视在房子中的这群人所发生的一切。电视真人秀栏目每一季都有不同的主题，不同的情节，相互独立，这对制作团队全体成员而言也是巨大的挑战。

这七名年轻人，性格迥异，在现实生活当中，他们有些是时装模特、有些是顶级厨师，他们面临栏目组的各种复杂要求时不免会产生一些小摩擦。当普通人的生活被镜头捕捉之后，起初大家的表现不免有些生涩，但当制作团队运用专业的影像手段把拍摄素材加工成为电视栏目时，可观赏性得到了大大的提高。

如果没有剧本这种情况将如何应对？而事实上要发生的一系列情节都在编导的掌控之中。大多数电视真人秀栏目都遵循同一个套路，即告知参与者所面临的问题，促进他们去试图解决问题，这与电影和电视剧有很大的区别。在《真实的世界：洛杉矶》第九集当中，队员布丽·安娜将直面自己歌唱事业的瓶颈问题，而队员乔伊将作出重大的人生抉择。电视真人秀栏目的故事梗概在后期制作阶段形成，发生在每一个人物身上的故事都作为一个相对独立的部分被诠释。让我们回顾一下《真实的世界：洛杉矶》全季的故事梗概。

引人入胜的策略：影片建构教程

电视真人秀栏目《真实的世界：洛杉矶》故事梗概

　　七位年轻人搬进了好莱坞电影中经常出现的那种奢华大宅，他们要临时组建一个喜剧俱乐部，每个人分别承担制作人、演员等不同的工作。在一起工作和生活的几个月中，他们的性格优缺点都会展露无疑，经过一段时间的磨合，有两个人会被淘汰出局，取而代之的是新成员，就这样循环下去。

　　这个覆盖全季的故事梗概，看似就是一个框架。在框架之下会有很多即兴发挥的故事情节作为有效地内容填充，由于共同完成任务所产生的人物之间的关系，每个角色的个人发展都会成为节目看点。

电视真人秀栏目《真实的世界：洛杉矶》第九集故事梗概

　　戒酒、戒毒后的乔伊要面临很多问题，经过反省后他决定离开节目组返回家乡。另一名队员，布丽·安娜希望自己的歌唱事业能有所突破，但是她和母亲似乎都对此有些信心不足。某唱片公司为她提供了和亚历克斯乐队同台演出的机会，经过不懈的努力布丽·安娜的舞台首秀大获成功。

　　这一集的故事梗概看上去十分简明清晰，围绕两个人物有独立的情节线索，观众和很容易将注意力集中在乔伊和布丽·安娜各自面对的问题上。故事梗概当中也能看出情节的发生、发展、结局的走向。对于乔伊的离开，编导成功地设置了悬念，是什么促使他离开？这种选择是对还是错？观众们充满了期待。

　　摆脱了酒精和毒瘾的困扰，乔伊的生活迎来新的篇章，此时影片的背景音乐选择了轻松欢快的节奏，如同一只被从牢笼中放飞的小鸟。当乔伊接到老友从芝加哥打来的电话时，情节进入了第一个引人入胜的高潮点，乔伊的情绪产生了变化。乔伊返回了栏目组驻地是悲，是喜？还未可知。第二个引人入胜的高潮点发生在乔伊正式宣布离开《真实的世界：洛杉矶》栏目组，并和所有队员分享了自己撰写的"诀别书"。

场景分析：真人秀栏目《真实的世界：洛杉矶》之诀别书。

　　当队友们听到乔伊读"诀别书"的时候才知道，他有过一段不堪回首的往事。乔伊曾经失业、与朋友决裂、企图自杀并靠酒精和毒品的麻醉度日。其他队友对乔伊内心的挣扎感同身受，并觉得各自面临的问题和乔伊

第十一章　影片类型的研究

> 的比起来都似乎没有那么严峻了。当得知乔伊决定离开栏目组,积极地投入新生活时,所有队友都诚心诚意地为他祝福。

　　这一场景中情节的建构有赖于编导快速的编辑能力,一段持续的背景音乐渲染出整个场景的气氛,当音乐戛然而止时,乔伊刚好念到:"这就是我与过往的诀别书"。编导让摄像师的镜头运动放慢了节奏,环顾此时室内所有成员的表情,情节达到了高潮。因为故事梗概中提及,这是乔伊退出栏目前的最后一集,那么自然的要反映其他留下来的队员们的情绪,因为还会有新的剧情即将展开。

　　观众自然会关注这一集的另外一个重要人物,歌手布丽·安娜。她安静地坐在队员中间,当乔伊宣布开始新的生活时,她开始陷入了沉思,镜头推进她的面部特写。随后布丽·安娜发表了对此事的看法,她钦佩乔伊悔过自新,直面人生的勇气。她承认自己眼下面对的问题无法与之相比,唯有勤奋自信地面对挑战。编导有效地保证了一集当中的两个重要人物的故事情节的完整性。由此,我们也得出结论,本书所阐述的影片制作的理论体系同样适用于电视真人秀这样的栏目。

实验电影

　　"影片情节应该有始末由来,但这也并非颠扑不破的定律。"[1]这句话来自法国导演让·吕克·戈达尔,在本书的第六章中我们分析过他的实验电影作品《蔑视》。

　　由此说明一部分实验电影导演认为电影不一定需要叙述一个完整的故事。那么故事梗概、场景分析和引人入胜的策略这些手段还会有效吗?如果你还在乎观众对影片的感受,那么答案就不言自明了。

　　在我执教的南加州电影艺术学院,曾在课堂上给学生们布置过这样的任务。让学生们将拍摄的大量素材进行重新组接,整个过程和外科医生做手术一样,用这种实验的方式以期达到不同的效果。我们将学生分成两大组,让一组学生在先形成故事结构的前提下再组接拍摄素材,而对另一组学生说不要受任何束缚组接拍摄素材。其结果是两组学生用拍摄素材组接的影片都自觉不自觉地具备一定的叙事性,令人惊奇的是即便是有意打破故事框架束缚的学生的实验作

[1] 吉尔伯托·佩雷斯,《讲述故事:与乔治·弗朗叙在1960年的对话》,伦敦书评,2004年4月1日,www.lrb.co.uk/v26/n07/pere01_.html。

引人入胜的策略：影片建构教程

品，其最终还是无法避免地讲述了一个故事。

让我们来看这两张不相关的图片（图11.5A和图11.5B）。一些人在看过"箭头"和"石桥"这两张后在脑海中已经形成了一个故事。他们可能认为箭头是指向石桥的标志，或者他们会感觉到一个故事即将发生。

图11.5A　一个无意义的箭头符号

图11.5B　一座约旦河上的石桥

第十一章　影片类型的研究

现在用一张桌椅的图片替换掉石桥的图片，再来看一下两张图片（图11.6A和图11.6B），还是会在观众心里建立一定联系，同时会感觉到桌椅存在一定的重要性。

图11.6A　一个无意义的箭头符号

图11.6B　花园中的桌椅

 引人入胜的策略：影片建构教程

从二十世纪五十年代末到九十年代末，电影人斯坦·布拉哈格始终致力于实验电影的研究。他的成名之作是影片《天狼星人》，该片由暗夜、极光、山行、家园和爱宠五部分组成，就影片画面意向来说十分抽象，绝大多数观众无法理解创作者的用意。但斯坦·布拉哈格本人说这部影片所讲述的复杂故事是由一段人类历史演变而来。①

> **Tip 小贴士**
> 人们总是会将看到的画面联系起来。如果你作为讲故事的人，最好帮助他们在脑海里建构一个完整的故事。

在另一部由斯坦·布拉哈格指导的实验电影《我的梦》中，他使用了许多技术手段来帮助叙事。影片仅设一个机位，波克哈格坐在客厅的摇椅上，记忆或是情感的碎片逐一闪现，有时是他含饴弄孙，有时则是瞬息万变的周遭环境。通过碎片化的影像我们窥探到波克哈格的日常生活，弥漫着一种压迫性的孤独感。本片配乐由民谣风格音乐人史蒂芬·福斯创作完成，音乐与画面的组合相得益彰。

影片《我的梦》讲述的是斯坦·布拉哈格暮年时的故事。2003年，斯坦·布拉哈格故去后，马尔科姆·库克又将该片的故事解读为一个孩子不断闪回的童年记忆，他补充道："影片忽明忽暗的影调对比是对过去和未来时空交错的一种隐喻，这种效果是由装在摄像机镜头前的一个可开关的孔径装置所控制的，当画面闪黑的时候观众会被背景音乐中的歌词所吸引。"②

除了叙事，电影有反映创作者内心情绪的功能，这也难怪对一部影片会有两种不同形式的解读。在该片的拍摄过程中，斯坦·布拉哈格本人正遭受到癌症的困扰，于是乎造就了这部实验电影特殊的风格。让我们来看这部影片的故事梗概。

> **实验电影《我的梦》故事梗概**
> 在死亡边缘游走的斯坦·布拉哈格，回顾了光明与黑暗交错的人生，面对垂垂老矣的自己孤独与伤感涌上心头，但忆往昔青春岁月又充满了欢笑和幸福。

影片当中的这种忧伤与欢乐的对比就是导演想制造的引人入胜的情节。在斯坦·布拉哈格1959年创作的影片《窗边的水精灵》中，记录了他的第一孩子出生后，妻子微笑着为孩子沐浴的美好画面。与《我的梦》相比两部影片讲述

① 几内亚小威尔士，《追回被盗的资产》，www.lmreference.com/Films-De-Dr/Dog-Star-Man.html.www.fi

② 马尔科姆·库克，《我的梦》，www.sensesofcinema.com/contents/cteq/04/32/i_dreaming.html。

第十一章 影片类型的研究

的是截然不同的故事，但是两部影片中都充满了强烈的变化，创作者力图通过影像将真实饱满的情绪表达出来，希望对观众产生影响。

怎么能将创作者的情绪准确地传达给观众呢？恐怕我们还是要反复追问这几个问题：

谁是场景的主线？

场景是如何开始的？

场景是如何结束的？

剧情的转折点在哪？

一旦找到了这些问题的答案，引人入胜的策略便呼之欲出了。

影视短片

本书第八章视觉特效的魅力中曾对索康尼运动鞋广告片进行过分析，该产品的广告语为："无需特效，尽显特效"。在本章当中我们所说的影视短片包括广告、MTV、家庭录像等。

广告片

大多数广告片都是短小精悍的。近期美国苹果电脑公司的MAC台式机的系列广告就十分抢眼。在纯白色的背景下，每一则与MAC台式机有关的工作故事都显得无比酷炫、幽默、轻松、畅快。广告片的故事梗概突出了MAC台式机完美的设计、卓越的性能和大幅促销的信息。

MTV

音乐录影带中所涵盖的内容要与歌词大意保持高度一致。曾与"小甜甜"布兰妮、后街男孩组合、五分钱乐队等知名音乐人合作过的MTV导演杰尔·迪克坦言："我要熟悉所有的歌词，在酒吧试唱歌曲后记录下每一句的时间长度，认真地对它们进行分析。我把一首歌拆解成'三幕式结构'。"[1]

2001年，歌手施坦德发行单曲《为你》[2]MTV后接受采访说道："你听过我的歌吗？歌曲旋律令人疯狂，听过的人都会尖叫。……你可以用不同方式来解读歌词，不管你的父母那辈人能不能接受这样的歌，但我希望我的歌声能每天陪伴你。"[3]

MTV当中以一名叛逆的男孩为主要线索，他在纵情地演奏打击乐，歌声充

[1] 杰尔·迪克在2001年接受MTV频道的专访。

[2] www.youtube.com/watch?v=MbfsFR0s-_A。

[3] 科瑞·莫斯，《尖叫的孩子和蛋糕》，2001年11月14日，www.mtv.com/news/articles/1450943/20011113/staind.jhtml。

引人入胜的策略：影片建构教程

满穿透力。男孩的父母皱着眉头在餐厅里吃饭，仿佛在两个相互隔绝的世界里，MTV拍摄过程中运用了大量的俯冲镜头和特写镜头。让我们看一下这首歌的故事梗概。

> **MTV《为你》故事梗概**
>
> 一位垂头丧气的男孩无奈地跟随父母去旅行。他们经过一家餐厅，发现这里竟坐满了被父母忽视的孩子。男孩最终冲破了所有束缚，夺门而出，独自一人游荡在空旷的停车场。

和其他影片的故事梗概一样，这只是一个粗线条的框架结构。并没有提及具体的拍摄手法，关于男孩父母在餐厅吃饭的场景也没有描述。MTV中出现的场景中的细节都是导演经过场景分析后创作出来的。

正如本书第九章音乐强大的功能中所说，音乐具备感染观众情绪的功能。这首歌想表达的中心是父母与子女之间难以冲破的隔阂，MTV的特殊性是一旦音乐响起，画面就不能有丝毫停顿，而影片的高潮往往是在反复吟唱的副歌部分。歌曲《为你》的MTV高潮点就在反复吟唱的副歌部分，画面中男孩突然站起在餐桌前向父母咆哮，歌词同步为"你的侮辱和咒骂，让我灰心丧气，梦想活着，不要哭泣"。[①]这首歌基本遵循了MTV影片制作的规律。

家庭录像

和许多大制作的电影、长篇电视连续剧相比家庭录像难登大雅之堂，甚至有人说它们不能被称为影片。但事实上，市场对这些影像资源的需求量却很大，在本书当中我们讨论过的所有理论也同样适用于它们。

作家莱瑞·约旦在工作日志中记述道："一部纪录片希望改变你所持的观点，一则广告希望改变你的购买行为，一节课程视频希望改变你的认知水平，一首歌的MTV希望改变你的情绪。影片将这些改变逐步强化成为内在的驱动力。"[②]

推而广之，一段婚礼录像希望观众能够重温人生的美好时刻。一则企业宣传片希望观众了解创业的艰辛和发展的历程。总之，不管预算有多少，这类影片都试图对观众产生一定影响。让我们以婚礼录像的故事梗概为例进行讨论。

① www.youtube.com/watch?v=pv5zWaTEVkI
② www.larryjordan.biz

第十一章　影片类型的研究

米娜和帕特里克的婚礼故事梗概

在卡茨基尔酒店美丽的花园中，亲朋好友见证了米娜和帕特里克的婚礼仪式（起初担心因为阴雨会影响户外的婚礼仪式）。婚礼舞会在酒店礼堂中进行，直至深夜。第二天清晨，这对新人将开启浪漫的蜜月旅行。

影片的故事梗概是粗线条的框架，它围绕婚礼的进程而展开，描述了三个关键点，即担心阴雨会影响婚礼进程、尽兴的舞会和浪漫的蜜月。

以此为蓝本，摄影师、剪辑师和配乐工作有条不紊地进行着，制作团队成员肯定会在新人发表爱情宣言、交换戒指等关键点上着力进行渲染，将情节推向引人入胜的高潮。

面对新形势解决新问题

近年来，互联网对视频资源的需求量呈爆发性的增长态势，智能手机、平板电脑等移动终端为内容产业开辟了新的市场。人们的注意力被"三屏"（电视屏幕、电脑屏幕、手机屏幕）甚至更多屏幕（户外屏幕、交通工具上的移动终端屏幕）所占据。这些设备提供给人们不同层次的画质和音质效果，在与其产生交互的同时人们还会受到来自周遭环境不同程度的影响。但毫无疑问，随着技术的不断革新，影片的样式会也来越多元，在未来的五到十年，影片制作工作将面临巨大的挑战。要想在激烈的竞争中立于不败之地，无论是传统的电影发行渠道、电视台，还是新兴的网络运营商都要遵从"内容为王"的原则，只有"讲好自己的故事"才有生存空间。

引人入胜的新闻

面对新的电视节目形式的冲击，电视新闻栏目希望在竞争中留住观众。标题党们极尽能事制造一个又一个引人入胜的悬念。与电视连续剧不同，电视新闻在标题和导语之后出现的信息其重要程度是逐渐减弱的，这就是业界常说的"倒金字塔"结构。因此为了吸引眼球，必须开门见山，第一时间抓住观众注意力。网络新闻更是如此，这样做能有效降低观众跳转其他频道和页面的可能性。

网络时代的全新视听觉体验，充满活力的新闻报道，需要记者们运用各自擅长的手法在保证新闻完整性的基础上对同一事件进行不同形式的报道，如果你掌握了引人入胜的策略那么将达到事半功倍的惊人效果。

引人入胜的策略：影片建构教程

通过航空公司机舱内座椅背后的小型液晶显示器，你会以怎样的方式来推销新款运动鞋？作为影片导演，要将自己的作品衍生出多个版本以适应不同的播放环境。多年来积累下来的经验表明，越是刊播在小尺寸屏幕上的影片，导演越是要通过更多的特写镜头来传情达意。当影片被投放在大屏幕上的时候，音、视频制作需要使用不同的技巧，但唯一不变的是"要讲好自己的故事"。

导演弗朗西斯·科波拉在处理影片《教父》路易斯餐厅谋杀案一场戏时，用了三个层层递进的引人入胜的策略将情节推向高潮。科波拉不会因为影片要被投放在加油站的广告屏幕上而将中景镜头改为特写，而影响他做出决定的因素是故事梗概、场景分析和观众的感受。这也是你作为影片创作者存在的价值和意义。

第十二章 制片管理的心经

 真正的制片人要以独到的眼光看待作品……他们懂得如何为他人带去灵感,哪怕有时会为完成作品不得不付出极高的代价和惨痛的教训。他们是所有人的知己,所有人的顾问,他们为自己取得的成绩倍感光耀。他们的头号客户即导演;他们首要效忠对象即作品本身。

<div style="text-align: right">——约翰·塔诺夫</div>

尽管将本章被安置在全书临近尾声处，其实移至开篇也并不为奇。因为精湛的制片技艺是一切成功电影作品的核心，贯穿整个过程。而我特意将此章节放在这里，是因为充满智慧和创造力的制片人能够帮助其他任何人出色地完成自己的工作，通力完成一部连贯流畅、具有超凡影响力的作品。因此从现实角度来说，电影制片人是统筹全局者，将我们已经谈到的方方面面进行整合。

在投入程度和原创力方面，不同电影制片人可能各有千秋。本章关注的是电影制片工作本身，而非制片人个人。精湛的制片技艺是所有影片成功的关键。

推销概述

在获得作品灵感之后，制片人的首要工作就是向他人推销这个有待实现的作品。或筹措资金，或邀请中意的演员参与，或对于已获赞助的作品，则需要让赞助公司相信切近主题的这个想法是最好的设计。

简言之，制片人需要说服他人为作品贡献力量。故事梗概则为实现这一目的发挥了重要作用。一些人把用于此特殊目的的故事概要称为"推销概述"或"电梯推销"，在我个人看来后者表述更为生动，即为作品做一个引人入胜的视觉宣传，限时不超过共乘电梯的用时。你希望他人能在最短时间里看懂你的创意，且兴致甚高。在第四章"产品设计的玄机"里我谈到过这个问题，并解释了"酷快效应"这个概念：让他人听过你所展示的"电梯推销"后，赞不绝口称"酷"，进而欣然采纳你的想法。这个"电梯推销"与我们本书中谈到的其他故事梗概有所不同，但任何推销方案都需要故事梗概的支持。成功的推销源自设计巧妙的情节概要。

布莱克·斯奈德在其有关电影剧本的精湛著述《救猫咪》中对电影剧本作家和制片人的工作做了这样的概括，即用一句话作答："这是一部关于什么的作品？"从而获得一个有效的推销方案。该推销方案应通过文字想象力再现电影成品的观感。例如，他提到2008年电影《四个圣诞节》的一条推销概述："新婚夫妇必须在其四位离异父母家中度过圣诞节。"①

带有推销风格的故事梗概的作用是让听众说"酷！继续讲。"这些推选概述往往需要花几周甚至几个月的时间反复推敲，字斟句酌。何如达到这般境界呢？还要从我们的老朋友故事梗概开始。

推销概述和故事梗概有所不同，要简要利落许多。它并不需要让读者或听者领略电影的宏观结构，只需让他们感受到其中最吸引眼球、最具影响力、最

① 布莱克·斯奈德，《救猫咪》，迈克尔·维斯出品，2005。

第十二章 制片管理的心经

煽情的精华部分。为达到这一目的,你需要梳理出故事涉及的所有情节,将其浓缩成最具感染力的一点。

让我们以《教父》这部影片中的故事梗概为例,看看如何将其浓缩成一条推销概括。

> **影片《教父》故事梗概**
>
> 迈克尔·柯里昂是美国的战斗英雄,同时他也是二十世纪四十年代纽约黑帮头目维托·柯里昂的儿子。迈克尔·柯里昂与妻子凯利希望远离黑帮过平凡而宁静的生活。当维托·柯里昂受到土耳其商人索拉佐的谋害时,迈克尔·柯里昂被迫卷入了这场黑帮纠纷,替父报仇,接手家族生意,最终他成了新的教父。

该故事梗概的核心内容是什么?很显然,电影是关于迈克尔的。这一点故事梗概已经帮我们解释清楚了——在第一句中就作了说明。所以推销概述必须以他作为创作起点。

接下来我们要问,迈克尔遇到的障碍是什么?幸运的是,我们的故事梗概提供了完备的信息,就在第二句中给出了回答:"迈克尔不愿与黑帮家族有任何沾染。"因而推销概述必须提到迈克不愿成为家族的一员。

然后我们又问:电影里发生了什么?答案仍能在情节概要中找到,即末句中:"成为……黑帮家族领导者"。

这样看来,我们的推销概述需要包含哪些要素呢?它必须提到迈克尔,他对于黑帮家族的关系,以及他最终成为教父的现实逆转。让我们来试试看:

战斗英雄迈克尔·柯里昂为替父报仇,不得不克服自己对夺命伤人、罪孽深重的黑帮家族的憎恶,最终成为家族中的教父。

这样的开头不错但有点拗口。它告诉了我们迈克尔的困惑,但我们并没能感受到他的困惑。它的优点在于让我们知道电影名称中的教父指涉对象偏向于迈克尔,而非其父亲维托,但这种关系没能表达得令人信服。

让我们看看如何用更生动的文字来表达这些内容。我们可以说迈克尔是被硬生生拖入行动中的;我们可以说迈克尔对家族事业深恶痛绝;我们可以暗示他的愤怒最终战胜了他向善的本性。让我们把夺命伤人、罪孽深重换成更有力的表达。要注意所有这些遣词造句仍然基于情节概要的内容。让我们来试试看,

将迈克尔和电影名称之间的联系表达地更加明晰化。

熠熠夺目的战斗英雄——迈克尔·柯里昂对其黑帮家族经营的血腥恐怖事业深恶痛绝，却因为替父报仇，硬生生被拖入黑帮社会，最终成为新的教父。

这次比之前效果更好。尽管还有许多有待加工之处，但你已经可以看到我们是如何从情节概要中初始的核心概念出发，从中提炼出电影作品的推销法宝——推销概述。

当然，简明有力的推销概述的价值不仅仅是能帮助作品筹到资金。如果电影制片人想雇一位炙手可热的摄影师——往往是邀请多得应接不暇，那就需要把作品推销给摄影师，让他优先考虑自己而不是其他人的作品。扣人心弦的故事情节，配以影片独特的视觉风格，有助于我们达到这个目的。需留心推销概述中的用词"血腥"和"熠熠夺目"或许对摄影师来说，会有特别的吸引力，同时也能吸引制片设计人，作曲者和声响设计师的注意。

这就是为何你要花几周时间雕琢一个句子的原因。这一句话必须对每个听到它的人都具有吸引力。

协同合作

一旦影片制作得以进展，制片人的工作是保持作品的视觉风格，并让每一位参与电影制作的个人充分发挥其才能和技艺。即便是一部小规模的作品也有许多人参与其制作过程：出境演员、脚本作者、摄影师、导演等等。你将作品核心元素向这些合作者传达得越清晰到位，电影成品中各组成部分的融合度越高。优秀制片人懂得一部成功的作品往往是由一群分工不同的人创造，其中每个个体都贡献了自己对同一部影片的独到理解，并发挥了自己的特长。

曾与肯·拉塞尔（《魔鬼》《恋爱中的女人》等四部电影）和乔尔·舒马赫（《歌声魅影》）合作过的剪辑师泰瑞·罗林斯这样描述这种关系："肯·拉塞尔是个非常有趣的人，他让剪辑师按自己的想法完成工作，而不去多打扰他们。和乔尔合作的时候也是一样。他说：'放开来吧，你觉得怎么合适就怎么来。有什么我不喜欢的地方，我们之后再商量。'这种方式很好，因为这让你对自己所做的工作有了极大的信心，同时给了你展示自己对主题独到理解的自由，这一点对于剪辑师而言非常重要。"①

在一篇将电影制造比作计算机软件设计的文章中，斯科特·博肯指出合作是两项任务的关键。

① 凯文·刘易斯，《伟大影片背后的"魅影"之手》，影片编辑杂志，2005年1月刊。

第十二章 制片管理的心经

"合作源于……各方明确彼此工作的相互依赖性。每个人都出于自身利益考虑,对他人的工作有充分了解,以使自身工作完成得更加有效,因为这种做法的回报是相互的。要做到这一点,可以从一个或所有工作伙伴开始。谈谈你对作品的预期效果,找到你们达成共识的部分。如果你所处的团队管理得当,应该会有许多这样的共识。"①

团队管理——这是制片工作的重头戏之一。在本书第五章导演的致胜法宝中我们已经谈到导演将作品主要元素的设计意图传达给团队成员,而召开的各种组会:彩排、制片会、现场办公会等。然而,这些会上制片人也会将其自身对影片的理解传达出来,优秀的制片人会抓住每个机会参加推销方案会、选角试镜、现场面试和策略讨论。

团队建设和组织如何真正运作?让我们来看学生电影《庇护所》中的一些元素。

这部2004年的作品由卢克·哈顿创作导演,在其网站上做了如下介绍:"以洛杉矶暴风雨为背景,《庇护所》记叙了一个夜晚,四位主人公在一个孤单世界中挣扎着建立彼此联系的经历。一个是危机咨询师,一个是女大学生,一个是预言家,一个则是表面看来毫无共同点可言的父亲。他们在暴风雨的场景中时隐时现,观众开始意识到他们彼此间有着密切的关联——以及将他们彼此阻隔的真正原因。"②

比起情节概要来说,这段描述更像是推销概述,在网站上起到了很好的宣传作用。然而对团队建设而言,更为具体的情节概要可能对哈顿的每位合作者带来更大帮助。

《庇护所》故事梗概

在一个漫长的雨夜,一座繁华的城市中,我们追随四位主人公的脚步,他们都做出了人生中困难的改变,努力寻找属于自己的道路。詹妮弗是个流落街头的吸毒女孩。她的父亲克里夫原是个汽车销售员,后沦落为到酒吧卖货的商贩,过着孤苦伶仃的生活。罗伯特是个因丧女之痛行动不便的父亲,而(故事核心人物)希尔是救助中心刚上岗不久的一名接线员。他在接到詹妮弗的求救电话后,面临解决她对自己是否有能力和毅力帮助他人的疑虑。

① 斯科特·博肯,《合作影片制作和互动设计中的领导力》,2002年5月,www.scottberkun.com/essays/19-leadership-in-collaboration-film-making-and-interaction-design。

② www.sheltermovie.com/overview.html。

引人入胜的策略：影片建构教程

网站上展示的推销概述和此处的故事梗概均明确表达了一点，即暴风雨对故事的重要性，而影片也是由收音机里播报的天气预报开头："这是入冬以来南部经历的首场大暴风雨，让交通状况来证明这一点吧。"正当影片的首个画面淡出（一位女士手拿水瓶，在水龙头下接水）之时，突如其来的电闪雷鸣（图12.1）进入影片。这震撼人心的暴雨充斥着几位主人公失去彼此关联的人生，也充斥着整部电影，甚至渗入细节之中，如从救助中心漏雨屋顶上滴落的雨滴，落在文件袋和业务名片上。

图12.1 在《庇护所》开场镜头中，一道闪电伴随水瓶接水的动作而来，立刻定下了电影的基调，并凸显出为故事情节带来压抑感的暴雨的重要地位

让我们思考一下这两个镜头中被联系到一起的分散元素——雷声和雨声的声效设计；天气预报的自动化对白替换；闪电的视觉光电效果；道具（开场镜头中的收音机，内嵌镜头中的文件袋和业务名片）；滴水声效的模拟。

这些元素中任何一个在电影中的现身都绝非偶然。更为重要的是，如果未经周密计划安排，这些元素都不会在作品中出现。摄影师需要在拍摄工作开始很久之前，就要明确自己的任务是制造出雷电效果。声效设计师要在混音工作开始很久之前，就要清楚雨声需要贯穿整部电影始终。负责道具的工作人员则要清楚文件袋放置的位置必须让水恰能滴落在表面（图12.2）。事实上，他们还要准备制造该效果的水。

第十二章　制片管理的心经

图12.2　雨背景甚至与救助中心的一个内嵌镜头有着密切联系

　　这种预先计划安排，以及各部门间的协调要求制片人不仅对拍摄技巧和后期制作流程有所了解，还要清楚电影脚本的故事情节中的重点。

　　实际上，影片视觉效果的一致性一直要保持到DVD光盘的压制（图12.3），在DVD中电影里不同镜头的呈现均有雨声的参与，声音录制中雨声与背景音乐和谐一体。小到选择按钮的设计上，也用小雨伞和一位主人公雨衣的黄色强化了这一主题。

图12.3　甚至在《庇护所》的DVD制作细节处理中也
融入了电影主题——给人带来压抑感的洛杉矶暴雨

　　对电影脚本的深层解析甚至延伸至更为隐晦的细节。在网站对影片的描述中提到主人公的"失联感"，故事梗概提到了他们彼此间联系模糊，而这层内涵

引人入胜的策略：影片建构教程

被融入一种视觉隐喻之中。

在这个例子中，电影制作者选择将主人公复杂的"失联感"通过多镜头运动拍摄技巧表现出来，且将大型物体置于前景，以暂时阻隔观众对主人公的视线。值得一提的是，这种视觉风格需要摄影师、导演和其他部门的紧密协作。出色的制片人正需要通过组合、视觉提示及时常提醒团队成员该风格背后的设计理念，从而实现这种紧密协作。

我们可以看到这种风格如何在电影首个镜头中得以建立起来。镜头紧跟希尔，她拿着刚接满的一瓶水（图12.1），穿过救助中心办公室。办公室里摆满了梯子，工人们正在修漏雨的屋顶。这一过程中，希尔常常被置于画面前景中的道具和其他物品遮挡（图12.4）。与此同时，她经过一幅壁画，画上是一架停降在战舰上的战斗机，四周是海浪击打着岩石。

图12.4　希尔走回办公桌，被清理漏雨屋顶的工人挡住

在临近影片尾声有一组重要镜头，即在停电过程中，所有主角被一组全景推拉镜头集中在一起。镜头从他们前方由右至左划过，我们能够捕捉到他们各自的孤独，与世界相隔离的强烈的失联感。推拉镜头的速度预先定时，便于相互切换。镜头在设计上，则同样是在前景中置入大元素——晾晒衣物、停着的汽车、阻隔的墙壁——这样一来镜头得以在黑暗中自由来去，让多镜头呈现出单一连续推拉拍摄的效果（图12.5A，12.5B，12.5C和12.5D）。

第十二章 制片管理的心经

图12.5A 在《庇护所》将近尾声部分,出现了影片主要推拉蒙太奇之初,摄影机移到希尔办公室的一面墙背后

图12.5B 接拍摄珍妮坐在电话亭内

图12.5C 罗伯特则是站在晾晒的衣物后面

引人入胜的策略：影片建构教程

图12.5D 销售员克力夫，独自一人在他的办公室里，还没意识到附近发生的情况

这个镜头的效力源自其精确的操控：推拉镜头和主角体型的配合、色调的近似度、音乐的连续性，以及摄影机和镜头前物体的相对摆放位置。

这不仅仅只是电影中令人难忘的一处细节，而是制片人（就这部电影而言不止一位制片人）能力的证明，即他们对故事情节所需元素的了解程度，以及将所有合作者组织起来，确保拍摄和后期制作过程中每个所需元素都能得到合适安排，制成可及的镜头。

成功的协作源自对故事及其情节概要的到位理解。

图像和理念

在前一部分中我提到了《庇护所》中连贯思路一直延伸到DVD的制作细节。我们在网络系列纪录片《设计头脑》[①]标题和图像的创意中，也能发现类似对细节的关注。

该系列小型纪录片由在线近镜头制作出品，记录了各具创意的不同行业的设计师：字体设计师、产品设计师、艺术总监等其他设计师。每一集节目都辑录了设计师们的访谈和演说，并用图像详细展示其个人履历。这部拍摄剪辑精妙的纪录片讲述了不同设计领域中设计师创造力的发挥（对我们而言，拥有这种创造力也是故事梗概的好开端）。

该系列纪录片的制片人在片名的设计上，对情节概要给予了关注。一个短暂（时长7秒）画面将纪录片片名动态呈现在背景图像之上。该背景设计模仿

① 可以在网站www.zoom-in.com/spotlightsz=c&t=15 或用 iTunes 下载此系列。

了列奥纳多·达·芬奇速写本造型，正中央是人头部及其内部脑结构的素描图。随着片名字母进入画面，其中某一时刻（图12.6）我们看到设计头脑恰好位于头与脑图画一侧，代表该系列纪录片是关于设计师头脑中演绎的精彩世界。

图12.6　随片名字母渐入，我们看到此系列纪录片是关于设计师头脑中世界的描绘

然而，创意还不止这些。在接下来的几组画面中，字母S逐渐跃上屏幕。系列纪录片片名的设计意图得以充分展示——这同样是一部关于从事设计工作的人（头脑的代名词）的纪录片（图12.7）。

图12.7　随片名继续渐入，字母S进入视线，我们看到此系列纪录片同样是关于具有设计师身份的人们

仅凭这些画面，影片的创作意图（其故事梗概）得以清晰呈现，即同时关涉设计过程和从事设计的人群。

引人入胜的策略：影片建构教程

对细节的关注应延伸至影片制作过程的每个阶段：人名字体的选择（公司电影或纪录片中屏幕下三分之一处的文字）、对主要贡献者谢启中姓名设计、广告海报及宣传材料、DVD封面及标签记其他方方面面的细节。

《设计头脑》中在其所记录对象的个人信息呈现方式上，也特意保持了达·芬奇风格的思考过程。设计者摆出事实——设计师人生中某一事件发生的年份——及相关情境。时间轴的延展超出了画面取景框，代表此事件前后人生的延续（图12.8）。事实上，标尺移向屏幕的左端，使时间轴继续展开，标示着我们正移向主人公人生的另一个新阶段。

图12.8 《设计头脑》中时间轴的设计暗示了长距离的延续性，即我们捕捉到的是该设计师人生中的系列片段。当我们移向其人生的另一阶段，屏幕中的时间轴将随之展开

通过这种图像感极强的方式（正切合纪录片关于图像设计的主题）影片制作者捕捉到一种鲜活的渐进感，在传达片名两层内涵意义的同时，也巧妙回应了拍摄主题的图像属性。这一切均与该系列纪录片的整体情节概要及其对观众可能产生的影响保持一致。

保持风格一致通常是制片人的工作。实际上，对许多纪录片而言，包括低成本网络系列及播客视频、新闻报道及其他更小型的影片制作，主要的创意就来自制片人。在导演缺位的情况下，制片人必须自创自导，为作品定型。如果你效仿《设计头脑》的制片人，对细节给予足够的关注，那就能够为观众创造一次完整且令人满意的视觉体验。

第十二章　制片管理的心经

保持"观众眼光"

你或许已经发现,颇具创意的杰出制片人所做的工作是当好"故事梗概的守护者"。制片人的职责即保证全部制作过程始终朝实现作品的创造意旨的方向努力。

这个任务落在制片人肩上,因为通常作品的最初想法来自制片人。他可能买了一本书,他们可能被某家公司雇佣设计某件产品的营销方案,或为某家公司策划视频宣传片。他们或许雇佣了写手和导演,或自己接下了类似的工作。其实大多数优秀制片人都亲自参与所有关键创意人员的聘用。一旦团队组建成功,制片人就要确保每个成员牢记作品的创作初衷。

正如书中所见,很多时候在整个制片过程中——剧本创作、前期准备、拍摄、后期制作。我们对呈现作品时技术细节的关注似乎领先于作品内容。单是完成一天的规定动作(按计划完成所有的布景和预定镜头的拍摄)就已让人精疲力竭。当你忙得暗无天日,被外景搞得晕头转向之时,很容易忘记主角的某个特写镜头可能对故事情节的发展起到关键作用。或当主裁在对一部作品进行第五次预览时,建议从片中拖沓部分删去一组慢动作镜头,如果不考虑这一做法对故事整体发展带来的影响,则会轻而易举拒绝或接受这个建议。

制片人的职责就是提醒每个人时刻考虑作品的整体效果:情节和风格,而不受作品制作过程中各种琐碎混乱细节的干扰。

应对改变

安德鲁·史丹顿:"一旦尘埃落定,我就会有这种感觉'哎呀,这部电影并不和我原先计划的完全一样,但看完之后,却发现这正是我想要的感觉'。"[1]

《海底总动员》的导演史丹顿这里谈到的是每部作品都有的经历。你很可能听过这个老掉牙的说法:一部电影的诞生经历三次写作过程:初在剧本,后在现场,终在剪辑。整个过程中新想法不断涌现,团队协作成员在剧本创作中为脚本贡献新思路,制片过程中在现场与真人演员彩排,或在后期制作中考虑场景安排的调整对观众产生的不同影响。

最近我与一位学生电影制作人讨论他的一个短片。该片中一位独行少年结识了一名女孩成为朋友,最终少年邀请女孩参加了学校舞会。这部短片有不少过人之处,包括演员的精湛演技,但问题在于两位主人公的经历和背景做了相同力度的表达。主创希望影片主角是那个男孩,但从观众的视角看,我并没有

[1] 《"海底总动员"制作特辑》,《海底总动员》DVD附赠。

引人入胜的策略：影片建构教程

感觉男孩的角色足够凸显。

我建议在电影开头换上原版本中之后出现的几个镜头：男孩独自一人在房间，自学舞蹈。这就使电影开头几分钟的焦点发生转变，观众能够在男孩遇见女孩之前对他有所了解。我还建议将影片后续部分中女孩背景经历的介绍压缩到最简。在影片作者尝试了这些改变之后，他意识到影片中女孩角色的亮点在于支撑观众对男孩的感情。几个简单的调整使其对自己作品创造之初的理念有了更清晰的认识。

对电影制作者而言最困难的工作之一就是看着写成的为完成某一动作的场景和镜头，而尝试从一种非常不同的视角重新观察。他们往往会受制于脚本（尤其当他们自己是原作者时）和镜头创作的初始理念，而不能认识到观众并没有抓住对制作者而言显而易见的信息或情感。这就是我认为创作者自导电影的危险所在，也是为建议创作者雇佣他人来拍摄和剪辑影片的原因。

> **Tip 小贴士**
> 如果条件允许，最好能将编剧、导演、制片、拍摄和剪辑工作安排到不同人负责。这可以集思广益，博采众长。

制片人的应变技能同样是对影片难能可贵的贡献之一。

变化对一部影片而言无时不在。由泰勒·海克福德导演的影片《灵魂歌王》（影片再现黑人传奇歌手雷·查尔斯传奇的一生）的剪辑师保罗·赫希描述了在剪辑过程中对影片中一段记叙查尔斯童年经历（弟弟意外溺水身亡）闪回的处理："起初闪回是在前三个回合中结束的，我对泰勒说，溺水的场景震撼力太强了：'我真的感到这一幕太震撼了，让它过早出场，有点浪费。'我的想法是：如果将溺水戏保留到最后出场，之前仅仅暗示洗衣盆和孩子的手这些图像对雷造成长期的精神困扰，这样整部影片始终都会保持一种紧张感，观众会问：'这是怎么一回事？'泰勒说：'这主意不错。我们就这样来吧，就按你说的做。'所以我们就做了这样的改变……所以溺水一幕最终出场时，极具震撼效果。但这个结构上的变化带来一个大问题，因为片中其他闪回都是按时间顺序出场，如果把溺水戏变成特例，会有打乱全局的感觉……但我们认识到，这一段震撼力超强的闪回，如果在片中过早出现，就会被浪费掉。最终我们将创作之初放在他处的闪回素材重新安排到片中合适位置，我觉得这样的调整让作品其他部分的影响力也大大增强。"[①]

这段话讲到了一个伟大的过程：电影制作者不仅乐于接受改变，而且对接受改变所带来的系列变化抱以乐观态度。他们会从不断试验中吸取经验，在过

① 诺曼·霍林，《保罗·赫希谈"灵魂歌王"》，影片剪辑杂志，2006年5月刊。

第十二章 制片管理的心经

程中继续完善。那么,制片人如何超越既定思维,重新审视作品的真正意义和价值?

显然,一种方法就是回到情节概要。如何让某个场景对推动整个故事情节发挥作用?如果你提前做足功课(对情节概要有明确把握,对场景分析到位,以及引人入胜的策略),就会对作品任何时刻想要实现的目标效果胸有成竹,你要做的就剩下检查作品是否实现预期目标。

预审

另一个超越既定思维模式,以观众身份重新审视作品的方法,是为他人观影。没有什么比坐在一群人(观众)中间,从全新视角观赏自己的作品更好的办法了。

在剪辑过程中,你会遇到许多需要删减的片段。你需要对着同一组镜头重复看上四五十遍,甚至更多。这样很容易产生审美疲劳,而失去观众观影的心态和视角。这其中潜藏着极大的危险,因为对你而言,以最佳状态感受和体验作品的过程十分重要。训练自己跃出既定思维,换以观众的眼光审视作品的方法有很多。每个制片人都有自我训练的秘方,我个人感觉有效的方法是在对作品没有了解的观众面前预览影片。

约翰·奥古斯特如此描述:"预审进展中的作品和这个说法听上去一样让人神经紧张。你自知作品并不完美,影片像素不高,音乐水平一般,视觉效果平平,声效也让人失望。但这是个关键步骤,因为电影制作者不可能以全新的眼光来看待自己的作品。你需要一个捧腹或一个唏嘘,一口倒抽的冷气,或迷惑低语的观众。"①

在预审过程中,你坐在观众中保持沉默即可,但需保持耳目清醒。观众变换坐姿,与邻座窃声私语,起身拿食物或去洗手间,这些都是值得关注的时刻。如果观影之后安排了问答,不要问任何有诱导性的问题。只需倾听他们说自己喜欢和不喜欢的部分。

在头脑中时刻保持观众意识的最好方法是牢记对场景的原始分析,再将其与观众反映做比较。观众是否跟上了影片故事情节发展脉络?是否做出你期望的反映?

作为制片人,选择参与预览预审影片的观众类型颇为重要。如果在剪辑初期,作品尚未调整到位,对那些不熟悉脚本的观众而言,很难保持观影兴趣。因为此时影片尚未成型。这就意味着初期预审需要在极小范围内进行,即在朋友或同事之间。但因为这些人最终不会成为作品的真正观众,你需要请对你个人和

① 约翰·奥古斯特,《影片预审》,http://johnaugust.com/archives/2006/test-screening-the-movie,2006年1月6日。

引人入胜的策略：影片建构教程

影片一无所知的观众进行预览。为实现这一目的，理想的观众群应在剪辑过程中不断扩大。早期预审的观众最好是五到十个朋友和同事。对稍大型影片的后期预审则可能需要招募四百名观众。

通常会在预审过程中向观众发放预览卡片，在观影后与从中挑选出的一组观众进行焦点小组访谈。但这其中也暗藏危险。我发现一旦将铅笔和打分卡发给观众，他们的表现就不像真正观众，而更像影评师。广告预审也遇到同样的问题。广告预审观众被要求通过转动表盘的方式，对他们在屏幕上看到的内容喜欢与否做出反映。之后则需对为何做出这些反映给出详细解释。

这些焦点小组访谈中涉及的问题带有明显的诱导性。电影制作者对作品中自己不满意的部分，通常会设置问题。如果你问："你觉不觉得那幕追逐戏有点让人摸不着头脑？"一位或许原来觉得片中追逐戏还不错的观众，可能会开始质疑自己的判断。同样道理，如果你问："你觉得哪些镜头不怎么搞笑？"一位从头笑到尾的观众或许会发现喜剧中仍有不少令人失望的细节。因此应尽量避开诱导性问题。实际上，电影制作者最好能全然忘记焦点小组的存在，而坐在观众中和他们一起观影，聆听他们的反馈，找出他们开始感到厌倦的时刻。

同样对于其他类型的作品而言，如公司宣传片、学生电影、指南视频等。并没有充足的时间、经费和意向招募大批置身作品之外的"庶人"（即我们对参与影片预审的非电影制作人）中进行预览测试。在这种情况下，最好的解决方法是在不同类型的人群中进行多次预审。

这一过程中制片人的工作极为精细。电影制作者对作品的预期假设此时遭到了质疑。大家是否和我们一样喜欢主角？大家的笑声是出于释然和尴尬，还是因为感觉我们预设的幽默？作品中哪些时刻让我们感觉观众神游出了作品？制片人需要以批判性的眼光衡量并找到作品中效果欠佳的部分，即便这些是他个人喜欢的部分。

> **Tip 小贴士**
> 我个人最喜欢用的技巧之一，是等观众开始从观影室鱼贯而出的时候，去男士洗手间站在水槽边上，不停地洗手，一边细听周围的对话。这是你可以获得观众对作品真切反映的场所之一。

并非所有观众反映都准确可靠，某些反映对作品可能并没有帮助。观众多偏向于憎恶反面角色。但作为电影制作者来说，这恰恰是我们想要的情感，因而我们不需要调整这些角色的刻画。此外，观众中可能存在一些特立独行的反映，也应当被忽视。

第十二章 制片管理的心经

预审卡片和观众反馈

公众观影测试的观众反馈卡通常会以这两个问题开头:"你给这部影片打几分?"和"你会将这部影片推荐给朋友吗?"观众给出的答案(针对第一个问题,可能的回答:"棒极了,很好,好,还行,差劲。"针对第二个问题,可能的回答:"必须,很有可能,估计不会,一定不会。")通常帮助决定剧组或赞助商对预览做出的反映。对这两个开头问题,或称"头两问",回答的百分比综合计算出观众打分。如果有20%的观众认为影片"棒极了",30%认为"很好",那么影片的得分就是50分,对剧组而言是个糟糕的成绩。实话实说,我认为这两个问题毫无用处——因为问题没有为影片问世后可能引起的效应给出任何提示。但这些问题往往为营销团队所利用,有时也会结合预审观众席中捕捉到的反馈,为创意团队提供参考。

最后,还可能有一些观众反馈,提出大胆的建议与创作初衷相距甚远,如果他们想通过重塑作品解决这些问题,则会毁掉整部作品。比如在《希德姐妹帮》首次公众预审时,我们得到了一些积极的反馈,但与其他反馈相比,这些积极反馈仅占很小部分。大多数观众不能接受维罗妮卡供认杀害自己高中班级同学这一情节,因此给出了"中"或"差"的评价。但我们并不能因此放弃这部分脚本,因为这是整个故事的核心,也是这个角色的核心。

现在许多电影制作者会在预审过程中记录下观众的反映,并将这些作为判断影片效果成功与否的证据,而巧妙地处理这些信息至关重要(有时为了引出下一分钟的笑料,需要让观众暂时保持严肃)。

回到最初谈论的问题:保持崭新眼光。影片预审带来的最大助益是对作品的全新认识。一部影片在看了25遍之后,可能失去吸引力。与观众共同观影,同时明确每个镜头的预期效果,能够帮你以全新眼光看待这部作品。

危险,危险,危险

对作品的高潮点的了解,不仅帮助你加深理解,还为塑造故事本身提供了工具,在注意力很难集中之时帮你做到全神贯注。但这个理论本身存在一定危险性,而危险来自对理论的亦步亦趋。

一旦引人入胜的高潮中所有元素发生变化,镜头就很有可能面临陈旧乏味或过度操控的危险。诚然,我们的工作就是操控观众的感情,让观众投入到我们所讲述的故事中去。但是,以观众身份试想一下:如果音乐响起之时,一位男演员起身变换行为,而剪辑在这个时刻放缓速度,放置一个男演员面部的推

引人入胜的策略：影片建构教程

拉镜头，此时所有声音淡出，演员解下领带，开始哭泣。

我的猜测是你会对此给出消极反馈，认为故事情节过于明显。你会感觉自己是在被告知去感觉什么。简言之，你会对作品心生厌烦。

出色的制片人或导演不会在每个高潮点改变所有元素。他们会发现有时一处微小改变比明显改变更为合适（或情况相反）。他们会根据镜头所在的具体位置，尝试变换不同方法做出调整。有时音乐和表演中的一处改变可能得到最佳效果。有时仅改动制片设计保持其他元素不变是更好选择。每次情况都有所不同。

实际上，这就是每个作品和电影制作者的独特之处。引人入胜的策略没有既定规则，有的只是一套经验指导，帮助你对作品有更清晰的认识。这些理念仅仅提供参考，而不宜照搬。由于制片人应对作品拥有全局把握，他往往要肩负起指引影片制作，确保各项工作稳步进行的重任。

电影制作过程中制片

每年加州大学洛杉矶分校（UCLA）电影学院与美国制片人工会（PGA）会颁发最佳制片人奖。这一奖项名为视觉奖，授予事业达到"最高水准"的制片人，他的作品"代表卓越品质，坚持不懈与正直"。[1]

这句话的关键词即奖项名称中的——"视觉"。

本章开头解释了制片人需要视觉感受来整合各个元素，成功引导影片制作从始至终复杂的全过程（每个环节都相当复杂）。不同制片人对此说法各异。

"一个优秀的制片人应当是另一双眼睛，从各个不同角度观察，以确保你能获得可能获得的一切。"——马克·戈登[2]

"我们把拼图的不同部分拼到一起。我们看到的是整张图片。根本上讲，我们始终对作品充满激情。"——德布拉·希尔[3]

"必须由故事开始，最佳作品的诞生要求制片人拥有激情与眼光，能使其准确把握故事脉络，将故事的力量发挥到极致。"——马里恩·瑞思[4]

这些顶级电影制片人观点的相通之处是他们都关注看待故事的眼光。在聘用剧作者或导演之前，在某个镜头拍摄之前，在作曲人录制一段音乐之前，在

[1] 安瑞拉·付兰柯,《迈克·梅达沃伊获得视觉奖》,UCLA新闻室,2005年1月6日。
[2] www.producersguild.org/pg
[3] 同上。
[4] 同上。

第十二章 制片管理的心经

任何创意团队开工之前,实际上就必须有人对作品未来呈现格局及其为观众带来的可能影响有所预见。

这就是制片人的工作,作品类别可能存在差异,但制片人需具备相同的激情和才华。一位出色的制片人如果知道自己要说什么,并对如何说这些话有很好的预见,就能让剧组成员充满活力。制作一部纪录片涉及复杂即时的叙述,而如果制片人在剧组面前看上去有自编自导感觉,团队就有可能士气大挫。

对许多作品而言,导演或许是一船之长,制片人则是这艘船的制造者,并为其选择行驶海域。制片人可能是最可靠的合作者。

第十三章 银幕背后的故事

也许正是因为电影在诞生之初是由魔术师所操控的,所以电影和魔法一直保持着微妙的关系,它是点石成金的法术。

——弗朗西斯·科波拉

引人入胜的策略：影片建构教程

很少有机会看到哪位导演像我们这样分析已经公开的影片脚本。毫无疑问也会有许多编剧、摄影师、剪辑师看到本书的每个章节内容时说："我平时并不是这样操作的。"我们相信这种说法并不是有意而为。但事实上，当我们和导演们探讨影片脚本时他们都十分认同"引人入胜的策略"这一说法。我们还会和每一位影片生产工艺流程的专家们进一步探讨如何运用"引人入胜的策略"推进影片叙事，虽然我们并不是每句话都渗透着行业术语，但是在一起合作却充满了默契。关于"引人入胜的策略"这一提法，最开始是我们无意间使用的，但实际上这一说法早已经贯穿于影片制作的全过程。

与同行们的合作

在影片后期剪辑的工作室中，剪辑师经常会和导演就某一场景进行讨论，有些对话到底是取还是舍？评判的标准是什么？归根结蒂是这些素材是否能产生引人入胜的作用，如果没有达到这个目标就果断地放弃进入下一幕的剪辑。这样的抉择和判断不仅在后期制作环节，在前期拍摄阶段也是一样要做准确分析的。

在处理类似问题的时候，我们常常会反复地问自己对这一场景做出处理后是否会影响与其他场景的连贯性。我们能够把握住这一场景的关键，营造出引人入胜的高潮，另外还能够埋下另一条线索推进剧情向纵深发展吗？如果可以尝试，我们还是使用这一原则和办法进行分析和评判，经过整合加工使得影片的一个又一个场景有机地连接起来。

这是仅从剪辑师的角度举的一个例子。类似这样的讨论还发生在导演和所有工作伙伴之间，提出问题、讨论问题、解决问题，有时候有益于制造出引人入胜的效果为评判标准，就是在这样一个又一个的循环过程中，在制作团队共同的努力下影片经过了打磨，产生了蜕变，创造了奇迹。

制作影片遵循着集群作战的艺术创作模式。如果您无法承受高强度的工作量，紧张的工作压力，长途奔波的辛苦，您可以选择在其他行业寻找发展机会。但如果您坚定地要用影片表达人生态度实现梦想，那就必须亲力亲为地参与到撰写剧本、导演工作、拍摄、剪辑等工作中来，不忘初心，不离不弃。我们撰写这本书的初衷就是想让每一个读者了解到从事这个行业需要保持的高级思维模式，在这个领域当中你不可能一人成军，也不可能要求达到极致的完美，影片的成就代表着整个团队成员共同的努力的结果，意识到这一点整个过程就是有意义的合作。无论如何，如果你希望一部影片能被最广泛的人群所接受，那

第十三章　银幕背后的故事

么在其制作过程中就要凝聚更多人的力量，而不能因为自己身为导演就独断专行，这是一条颠扑不破的真理。

通常情况下具备超常创造力的人都不喜欢别人在他们工作的时候指手画脚，因此作为影片的灵魂人物你必须要学会和这些人沟通，考虑什么样的表达方式是他能接受的。你要做的并不是简单的发号施令，指挥他们用什么设备，按照怎样的工作进程进行工作，如果这样做他们仅仅变成你手脚的延伸，对待这些人才更明智的做法是洞察他们的能力和性格特征，找到最好的方式与他们合作，激发出他们的主动性和创作灵感，告诉他们你想要达到的目标，期待他们创作出超越这个基础目标的作品推动影片向更好的方向发展。当你作为创作团队的领导者向影片投资方汇报时，你可以告诉他们，你并不是一个人在战斗，团队是影片成功坚实的依靠。这并不是一个遥不可及的目标，关键还是看你对自己要讲述的这个故事有多深的理解。你既可以说："影片《公民凯恩》当中，当凯恩得知自己众叛亲离的时候依然固执己见。"你也可以说："影片《公民凯恩》中如果将这个场景中的某个背景墙面换个颜色不要那么突兀，会营造出当时主人公阴郁的心情"。你可以从宏观角度向团队的工作人员解释对影片的整体定位，也可以从微观的角度和他们一同探讨技术上如何去处理。

关于电影学院的学习

美国南加州大学电影艺术学院给我留下了太多的美好记忆，但最令人难忘的还是那些对使我受益的金科玉律。在电影学院有成百上千的学生和老师将热情和精力倾注于这项事业中，你会感受到激烈的竞争和不小的压力，但实际上如果真的步入影视行业这种竞争和压力会更真实。面对现实，学生们如坐针毡清楚地认识到不可掉以轻心。

——编剧斯蒂芬[①]

其实你可以通过很多方式学习到关于影片制作方面的技艺。我和我的许多圈内好友都是在实践工作的过程中来学习这些专业知识的，这种方式可能是比较艰苦的。但在当今这个市场经济时代如果想通过工作实践精进业务可能会遇到两个方面的问题。首先，学习的过程是"试错"的过程，然而"试错"是要付出代价的，在实战情况下如果制片方支付了你薪水，怎么可能接受你在工作

[①] 劳伦·巴伯,《编剧斯蒂芬专访》,《电影市场》杂志, 2008年8月刊, www.moviemaker.com/screenwriting/article/stephen_susco_red_the_grudge_20080731. ch13_LFM.indd 340。

引人入胜的策略：影片建构教程

过程中屡屡失误？其次，如果你将自己的制作的影片样片或者习作上传到网络平台上，希望得到专家和前辈们的指正，听取意见，这种方法也并不可行。

博采众家之长是提升自我的另一个有效途径。在纽约编剧工作室就职时，我有幸与巴里·马尔金、阿兰·赫姆、雷兹·金曼以及盖瑞·罕布林等专家共事。通过观察我学到他们不同的叙事方式、解构方式，也可以聆听他们因何使用这些方法的阐述。同时我还从西德尼·吕美特、阿兰·帕库拉、弗朗西斯·科波拉以及艾伦·帕克等专家那学习到许多关于导演方面的知识，他们都是世界上最好的老师。但令人惋惜的是，时至今日这样的机会越来越难得了，因为越来越先进的信息技术和新媒体技术使影片制作过程产生了变革，我们有时在飞机上或者酒店的房间中通过笔记本电脑就完成了与身处世界各地团队合作伙伴的沟通。很多时候自己便完成了工作而不需要助理的帮助，这使青年从业人员向大师们学习的机会越来越少。

此外，可以尽可能多地参与如旧金山四十八小时电影比赛这样的赛事和参与电影合作社活动这些方法进行学习。

但如果你有时间和经费在电影学院的环境中学习，你可以从导师那里吸收到丰富的经验也可以通过实践进行探索和"试错"，从中吸取教训。作为美国南加大电影艺术学院的一名教师，我并不认为名师必定出高徒，但是进入电影学院进行系统的影片制作学习是从学徒到合格从业者的一个有效途径，在学习阶段要围绕几个关键问题反复求索。

- 通过学习我的故事能讲得更好了吗？
- 通过学习我的技术会提高了吗？
- 我会从合作伙伴那学到什么？
- 我们的配合会更默契吗？
- 我会从实训项目中学到什么呢？
- 学习熟练掌握工具对提升我讲故事的能力有哪些益处呢？
- 学习过程中我能建立起合作的人脉圈子吗，未来会有更多合作机会吗？
- 我会接触到不同类型的故事吗？
- 我可以学会用多样艺术手法表达自己和他人的设想吗？

学习使用摄影机容易，但是建立这些高级思维更重要，以上这些就是通过电影学院学习能获得的最丰硕的成果。

第十三章　银幕背后的故事

建构系统

通过系统的梳理我们总结出如图13.1中所展现出的较为完美的影片系统的建构方式，它有助于你对日常事务进行科学决策，帮你建立应对大型项目的信心。根据此图一旦你对影片建构出了完美的系统框架，无论是遇到前期或后期频频出现的各种问题时，你都会做出科学合理的应对，最终保证影片有出色表现。

图13.1　该系统的优势是基于影片故事脚本，让你对影片自始至终在制作过程可能存在的所有细节问题保持统一的掌控方法

总而言之，你可以从这些理论当中找到解决问题的有效办法，并贯穿于编剧、摄影、音效、剪辑等各个工艺流程之中。有时候我们在不经意间使用了这些理论，但是其效果确实非凡。期待在下一部影片当中你能够自如地运用这些理论演绎出更好的故事！

图书在版编目(CIP)数据

引人入胜的策略:影片建构教程/[美]诺曼·荷林(Norman Hollyn)著;胡东雁译.
—上海:复旦大学出版社,2017.1
书名原文:The Lean Forward Moment
ISBN 978-7-309-12740-9

Ⅰ.引… Ⅱ.①诺…②胡… Ⅲ.①电影制作②电视剧创作 Ⅳ.J91

中国版本图书馆 CIP 数据核字(2016)第 303039 号

Authorized translation from the English language edition, entitle THE LEAN FORWARD MOMENT: CREATE COMPELLING STORIES FOR FILM, TV, AND THE WEB, 1st Edition, 9780321585455 by HOLLYN, NORMAN, published by Pearson Education, Inc, publishing as New Riders, Copyright© 2009 by Norman Hollyn

All right reserved, No part of this book may be reproduced or transmitted in any form or by any means, electronic or mechanical, including photocopying, recording or by any information storage retrieval system, without permission from Pearson Education, Inc. CHINESE SIMPLIFIED language edition published by FUDAN UNIVERSITY PRESS CO., LTD. Copyright© 2017

上海市版权局著作权合同登记号 图字:09-2015-793

引人入胜的策略:影片建构教程
[美]诺曼·荷林(Norman Hollyn) 著 胡东雁 译
责任编辑/秦 霓

复旦大学出版社有限公司出版发行
上海市国权路 579 号 邮编:200433
网址:fupnet@fudanpress.com http://www.fudanpress.com
门市零售:86-21-65642857 团体订购:86-21-65118853
外埠邮购:86-21-65109143
上海春秋印刷厂

开本 787×960 1/16 印张 15 字数 271 千
2017 年 1 月第 1 版第 1 次印刷

ISBN 978-7-309-12740-9/J·323
定价:48.00 元

如有印装质量问题,请向复旦大学出版社有限公司发行部调换。
版权所有 侵权必究